世界　　天

　想旅途

謝倩瑩LULU —— 著

爬山最大的考驗不在高度，而在內心。

目錄

推薦序

登高望遠的赤子之心

「小朋友，IC 就是積體電路，在電路板上蓋房子一層一層蓋上去，手機和電腦都需要這些「IC……」，這是謝倩瑩 LULU 在工研院任職時舉辦的兒童夏令營，用著淺顯易懂的方式讓小朋友親近科技領域。此外，LULU 還結合工研院資源幫助弱勢團體達到雙贏目標，舉凡種樹、捐卡片、院友會公益單車活動等，都展現她熱情善良的個性。

多年後 LULU 離開科學園區變成登山和自行車旅人，儘管沒有資源，退去光環重新出發，心境的轉換和身體的調適，反而更加吻合她的個性。

欣喜她找到屬於自己的道路，登高望遠之後，不忘那份赤子之心！

前工研院院長、清華大學 史欽泰教授

熱血女王 LULU．帶來無限驚嘆號

認識 LULU 八年了，每次聽到她的消息，都是一個驚嘆號，讓我由衷地佩服，心裡嘀咕著，這女生體能怎麼這麼好，創意為何如此棒，尤其，從她身上感受到對人生滿滿的熱情！

二○○八年 LULU 百登飛鳳山成功，當時我是電視台記者，在她的感召下，我開始喜歡騎車，當天騎著二十五年的老偉士牌隨行採訪，最後在陡得要人命的上坡，這位小女子臉不紅氣不喘地帶著一群大男生，完成從清大騎車上飛鳳山一百次的百登壯舉，讓我對眼前的這位奇女子刮目相看！

熱心的 LULU 總是願意幫助人，在竹科上班，不甘只當個上班族，發起了竹科週三單車日快閃活動，吸引五百人參加，為了響應她，當天我可是騎車揹著攝影機共襄盛舉。過年返鄉，人家擔心買不到車票，她可是悠哉地號召一群歸鄉遊子，不用買車票，組成單車返鄉專車，沿途丟包，讓我再度見識她的好人緣。

當我要挑戰大馬初馬，發現 LULU 比我早了七年，當我初鐵挑戰成功時，發現 LULU 又比我早了八年，當我登上西藏的布達拉宮時，LULU 已經在兩年前進聖母峰的基地營！前輩，我總是追不上你，我策畫「畢業去羅馬」的公益陪騎活動，她二話不說就來陪騎。

這些都是 LULU 幹的好事，她全方位愛運動，用生命愛運動，當年她瀟灑地離開科技公司的冷氣房，邁向

旁人眼中不可知的聖母峰基地營，我的內心盡是澎湃與佩服，LULU 說她要出書，我說妳早該出書了，這本熱血書絕對讓讀者燙手，不知道這位熱血女王，下回又要帶來何種驚喜？LULU 祝福妳，這世界有妳真好！

新竹市政府城市行銷處　顏章聖處長

LULU，運動與旅遊生活的好夥伴

「或許是因爲她聽到蒼穹下／屬於她迥異音符，／於是乘著歌聲的翅膀／踏上煙音的追尋／不顧路途遙迢與艱辛。」──亨利‧梭羅

「LULU」的十六個夢想旅途」，每個旅途都充滿了人物、景物與大自然間精彩、豐富與美麗的故事，值得您細細品嚐並一同跟著 LULU 踩入並悠遊在這十六個夢想旅途之中。

LULU，一直是我在運動與旅遊生活的好夥伴，我們相識於二〇〇三年在工業技術研究院的單車社團活動。因大夥時常在假日相約單車挑戰新竹縣五峰與尖石鄉等陡峭山區，於是與竹科、工研院同好在二〇〇三年共同組織了「老大幫單車隊」。當年也邀約她參加「中華民國駱駝登山會」，展開了許多登山、單車、馬拉松及三鐵競賽活動。十幾年來，我們也共同譜出「LULU 的十六個夢想旅途」許多精彩的戶外運動旅程。

幾年前有一天，LULU 告訴我要辭去竹科工作，當下聽到的心情有些沉重，沉重是因爲太羨慕所致，欣羨她從此可以全心投入她所熱愛的戶外運動生活，而我卻還在爲五斗米折腰拼工作。此後的 LULU 果真一如脫韁野馬，盡情愉快的奔騰於曠野草原中，除了考取中英領隊嚮導，於國內外到處帶隊出遊之外，還一次的領隊走訪 EBC 聖母峰基地營、ABC 安娜普娜基地營、日本富士山、沙巴神山等挑戰旅程。這麼多年一路走來，充分讓我感受 LULU 的熱情及熱衷於帶領團隊投入各種旅遊行程，同時讓大家享受各種不同的大自然戶外生活與體驗。

LULU，個性活潑、開朗又熱情，有她在的場合絕對是熱鬧又好玩，體能方面絲毫不輸男生，不論跑馬拉松、騎單車或登山，總是能在時間內洋溢著活力與毅力達成目標。

最後引用一首在中原登山社年代以來，一直傳頌及喜愛的詩與您分享，願您與 LULU 及同好們一起享受大自然的奧妙與美麗：「縱橫崢嶸的音符／糾纏在扭曲的五線譜上／上山的孩子呵／無終的千古／你是唯一的知音／峋嶙幻化的色彩／屹立在崎嶇的畫布上／上山的孩子呵／無終的千古／你是唯一的訪客」

老大幫車隊、駱駝登山會、力致科技 吳學陞協理

前言 路在腳下，人生不該就醬！

「妳確定要請二十二天的長假？超過二十天得呈報總經理簽核喔！」

當小主管眼光看向我，依稀記得自己果斷的回答：「沒關係，你就送吧。」

假條遞上去之後，沒多久總經理果然找我問話：

「爬山眞的有那麼重要嗎？」

「妳不怕去了之後回來沒有桌子？」

我竟傻笑妙答：「沒關係，桌子沒了，我自己再買一張。」

二〇〇七年，當時仍在科學園區上班的我，做為一名科技人，整日埋首繁忙的工作，已經五年沒有時間出國，內心醞釀著一股出走的心念。

就在一次看到山友協會的公告「二十二天喜馬拉雅之旅」，當下便告訴自己非去不可，那時我對於海外登山還沒有任何概念，只知道即將出國前往尼泊爾，光是這樣就讓我異常雀躍，彷彿正坐在機艙，視野被大片的雲朵所包圍，有股飄飄然的感覺。

因為這樣一個堅決的勇氣，促使我提出假單，邁出步伐，更讓我走進喜馬拉雅山，和它結下了不解之緣。

當我置身於層層疊疊的壯麗山脈，以一名旅人心情，用一步一腳印踏過每顆石礫，直視嚴峻氣候的侵襲，感受樂天知命的民情，在最原始的生活條件下，竟能激盪出最豐美的心靈回音，如果我的內在渴望正是如此的生活形態，為什麼我還要回到那個霓虹城市呢？

在這趟旅程裡，我反覆問我自己，一直到真正搭上回程的飛機，我順從自己內心的回應，有個聲音持續在我隨高度爬升的耳鳴同時響起，彷彿說著：「妳一定會再來的！」

自此，我愛上了親近土地的爬山健行，儘管路途長遠，極地凶險，卻絲毫阻卻不了向山探尋的意志。

路永遠在腳下，人生不該這樣，永遠懸在世俗的來回奔忙，忘了自己曾經想過的生活，想活成哪種模樣，也許這本書會是一扇作夢的窗口，當你看到壯闊的山景躍出畫面，帶你深度凝望那些從未探索過的零度美景，高度視野，也許會記起年少時的渴盼。

如果你也有顆蠢蠢欲動的心，我願作為前導和後盾支撐著你，扶你跨越心口的橫木，等在後頭的實質鼓勵，即是遼闊豐美的山水饗宴。

鼓起勇氣，抬起腳步，讓我們一路壯遊前進！

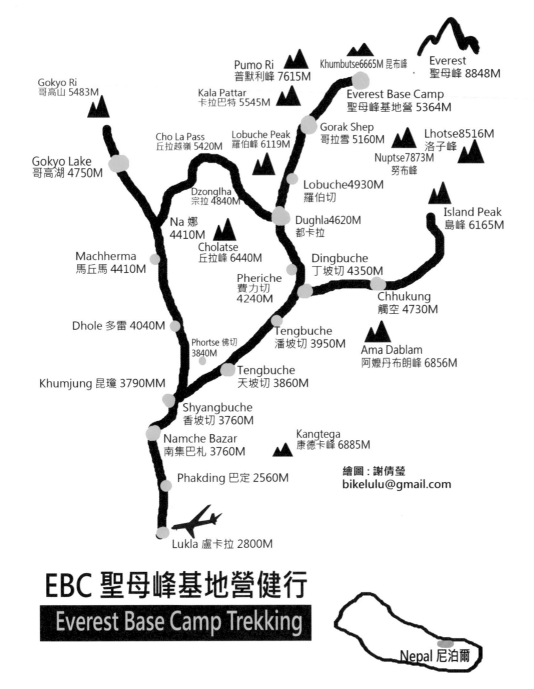

Gokyo Ri 哥高山 5483M

Pumo Ri 普默利峰 7615M

Khumbutse 6665M 昆布峰

Everest 聖母峰 8848M

Kala Pattar 卡拉巴特 5545M

Everest Base Camp 聖母峰基地營 5364M

Cho La Pass 丘拉越嶺 5420M

Lobuche Peak 羅伯峰 6119M

Gorak Shep 哥拉雪 5160M

Lhotse 8516M 洛子峰

Gokyo Lake 哥高湖 4750M

Nuptse 7873M 努布峰

Dzonglha 宗拉 4840M

Lobuche 4930M 羅伯切

Na 娜 4410M

Dughla 4620M 都卡拉

Island Peak 島峰 6165M

Machherma 馬丘馬 4410M

Cholatse 丘拉峰 6440M

Dingbuche 丁坡切 4350M

Pheriche 費力切 4240M

Chhukung 觸空 4730M

Dhole 多雷 4040M

Phortse 佛切 3840M

Tengbuche 潘坡切 3950M

Ama Dablam 阿嬤丹布朗峰 6856M

Khumjung 昆瓊 3790MM

Tengbuche 天坡切 3860M

Shyangbuche 香坡切 3760M

Kangtega 康德卡峰 6885M

Namche Bazar 南集巴札 3760M

Phakding 巴定 2560M

繪圖：謝倩瑩
bikelulu@gmail.com

Lukla 盧卡拉 2800M

EBC 聖母峰基地營健行
Everest Base Camp Trekking

Nepal 尼泊爾

Everest Base Camp（簡稱 EBC），標高五三六四公尺，為前進聖母峰（Mount Everest）的前哨站，每年吸引三萬多名的登山客朝聖，走在夢想的脊樑上，體悟當下，珍惜美好。

/01/

登山客的嚮往之夢

喜馬拉雅山的心靈旅程

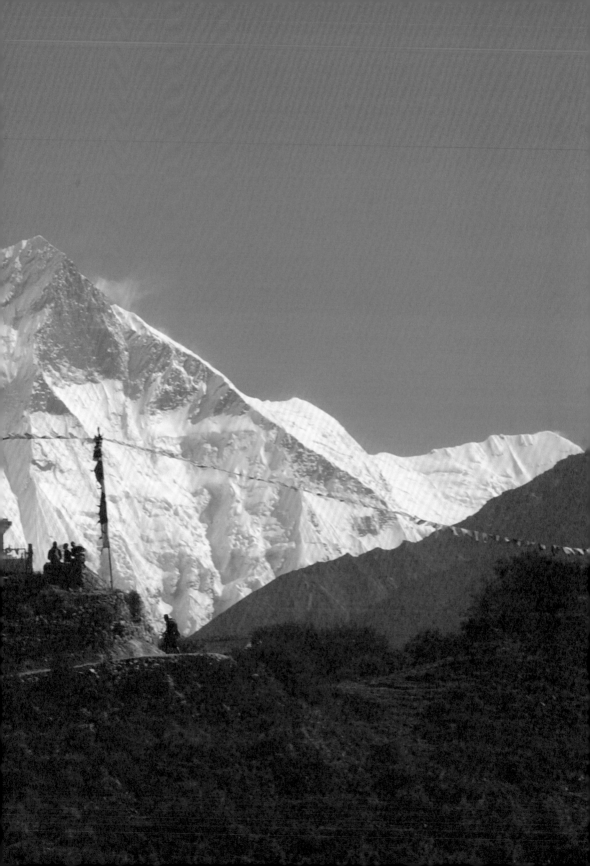

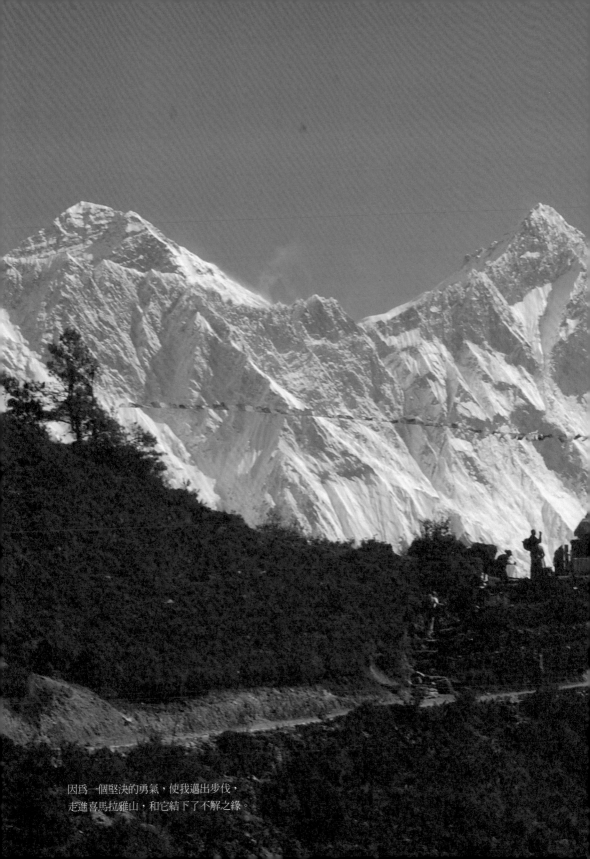

因為一個堅決的勇氣，使我邁出步伐，
走進喜馬拉雅山，和它結下了不解之緣。

Vision 1　EBC　聖母峰基地營

改變命運的起點

「料峭春風吹酒醒，微冷，山頭斜照卻相迎。」你沒有聽錯，在這蒼茫的高山上，有此等閒情雅致吟詩的人，正是李小石，詩興大發的他正與我們分享，眼前的山景如何應證蘇東坡筆下的豪情詩意。

二〇〇七年，第一次前往 EBC 基地營，七個人裡面，其中一位就是李小石，非常幸運地能和他同行。

當時五十三歲的他已經爬完臺灣百岳，因此想要挑戰自己，跨出更寬廣的領域，「你真是古早人，長這麼大第一次出國耶！」大家開玩笑地說著，不過說回來，這趟喜馬拉雅之旅，卻是因為他積極和當時中鋼登山隊聯繫，委請精通英文的教授和尼泊爾登山公司聯絡開團，才得以成行，如果沒有他，也許就沒有這第一次的夢想起點。

同時，在我請完二十二天長假，從出國的喜悅回過神，已到了搭機的前一天，才開始一一清點……「天啊，登山褲、登山鞋、登山杖、雨衣、雨褲、保暖外套、帽子、防曬乳、食物需要嗎？怎麼要準備這麼多的東西？」一看時鐘不得了，已經凌晨兩點多，內心開始慌亂起來，我可不想第一天就昏沉沉上飛機，趕緊撥電話給阿發隊長求救。

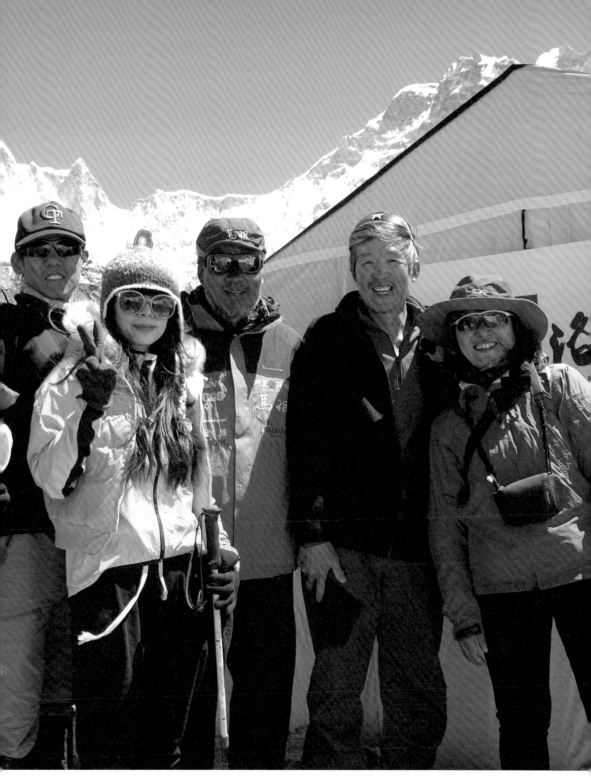

二〇一三年李小石（右三）遠征洛子峰，團員們在基地營為他獻上祝福。

「沒關係啦！照著清單整理就好，如果真的不夠，到了當地還可以補貨，不用擔心！」隊長篤定的聲音，彷彿強心針一般，幫我卸下行李的重擔。

「安心睡覺吧！」我重複著掛上電話的最後一句。

「來！就在這裡，架好三角架，把焦距調好方向，拍完後再把機器收好……」李小石正在訓練一位年輕挑夫如何使用相機，這名挑夫就是此趟旅程，協助他定點攝影的好幫手。

除此之外，我的攝影技巧也是他調教出來的，看我不諳操作剛買一個禮拜的 Nikon 單眼相機……「LULU 來，我告訴妳，這個點這樣拍，光圈開多少，速度開多少，就可以拍到最美的全景！」彷彿只要跟著他的指示，按下快門，就可以留下此行最精采的照片。

一般說來，登山就好像弄得髒兮兮，整個人變得粗糙起來，可是反觀李小石在嚴峻的環境考驗裡不以為苦，還可以沉浸在山的詩意，甚至能養成帶著毛筆和硯台，當場就磨墨寫起毛筆字，簡直就像古代文人畫裡的動人景象。

勇者無懼，小石飛吧！喜馬拉雅任你飛！

因為這趟喜馬拉雅山之行，開啟了李小石持續攀越巔峰的壯舉，此後六年，他每年揹起媽祖回到山的聖境，最後沉眠於白靄靄的雪域，成了一名令人敬佩的勇者。

這一路，我們建立起亦師亦友的關係，特別是身處艱險的高山，夥伴們成了生命共同體，互相幫助扶持，感受到大自然難以撼動的威力，唯有人類溫暖的情誼才能在困惡環境中，一一化險為夷，安然歸返。

特別的是，一名女山友因為雪巴人的悉心照護，二十幾日的密切相處下，漸漸互生情愫，兩個原本毫無關係的人，因為一場山域隨行，應驗了患難見真情的動人情節，促成了這段美好的姻緣，最後這位女山友嫁給了當地雪巴嚮導，男方為此飛來台灣定居，現在也生了可愛的寶寶，算是喜馬拉雅山見證下的愛情。

就在以為這趟旅程可以如此詩情畫意下去，我們在四千兩百米高的山屋休息，突然李小石喊著要洗個熱水澡，「我也要！」其他人應和著，「LULU，妳不洗嗎？很髒耶，洗一洗會比較舒服！」挨不過眾人的提議，最後換我走進浴室。

外頭已是零下低氣溫，腳下全是凍結的石頭，就在我開始洗頭，倒下洗髮精，水龍頭卻由溫熱轉為冰寒，動得我雙眼發直，「沒有熱水耶！」我大喊出聲，頭已經洗下去，寒氣灌入頭顱，一切已來不及，趕緊草草包上乾毛巾，種下了嚴重的感冒。

隔日爬上五千公尺，體內的寒意開始發作，令我大肆咳嗽，咳到肋骨仿佛都要斷裂開來，身體骨架無法抵擋劇烈的反應，大夥趕緊讓我在基地營稍作休息。

這時，他們已經開始祕密開會，討論著如果我的情況不佳，可能必須下撤的決議，微弱的耳語傳進我的內心，我抗拒著，想證明自己還挺得住，勉強支撐起身體，卻因為體力不支再次躺下。

後來，我才明白這種「欲去不得」的心理前熬，眼前的夢想就要達陣，怎麼能輕言放棄，誰都不可以攔阻，當下的我也犯了這種「捨命相陪」的莽勇，一時忘記了「守是攻」、「退是進」的道理。

山永遠都在，人的使命就是順應大自然，這次不行，下次再來。

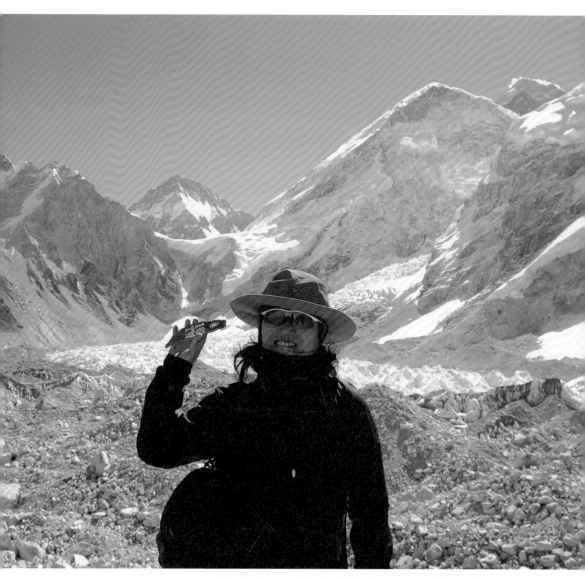

路在腳下，人生不該這樣，鼓起勇氣跨出去，讓我們一路壯遊前進。

所幸後來前往四千兩百公尺的醫療站，英國籍的義診醫師細心診斷，為確保語言沒有誤解，還自製中英對照字卡要我一一確認，確定沒有肺水腫，含氧濃度和心跳維持正常，只是咳嗽有點嚴重，便開了藥物給我服用，才慢慢減緩不舒服的感受，解除了下撤的危機，順利走完全程。

只是，傷致肺腑的寒氣，讓我回到台灣一個月，每日仍持續發作，連母親都皺起眉頭：「妳是要咳到民國幾年唉？」一臉幫不上忙的憂心，更證實了喜馬拉雅山的無窮威力，不要輕易地考驗自己、傷害身體，做出有礙前進的決策和行為。

走進這座聖域，那份敬畏之情，加深我對生命幽微的想像。

我永遠不會忘記，正因為這趟旅程，冥冥之中將我和喜馬拉雅山緊緊相繫。

於是，我開始有了轉換跑道的心念，原先辦公室的高雅座椅再也吸引不了我的興致，我盼望著高山遠遊的熱切，持續在內心激盪，於是因緣際會考上了領隊導遊證照，開始了我的帶團之旅，從國內的百岳、海外高山，舉步重回喜馬拉雅山的懷抱，始終念念不忘雪境山神的召喚，至今已經往返十四回，依然不減想望。

就在我為了一趟單車團要請上七天假，反覆思索到底是要讓機會再次溜走，還是順從心意，勇敢前進？當我遞出假單，見到老闆的臉色暗了下來，我知道時間到了。

回到家和媽媽商量，「不要給自己太大的壓力，反正我們吃得不多，不缺妳一雙筷子啦！」因為家人的支持，隔天馬上遞上辭呈，向辦公室說掰掰。

二○○九年十月三十一日正式離職，十一月一日隨即飛往杭州。

我永遠相信危機就是轉機，一扇門關了，必有另一扇門跟著開啓，每次跟我媽聊起這段往事，見到我現在活得這麼開心，她還打趣說著：「早知道就早一點離開了。」

還要偷偷告訴你一個小秘密，我離開就是要回來賺久坐辦公那些人的錢，為了休閒、為了健康，還得繳錢要我陪他們去玩呢！

「你問我為什麼離職？」

「為了去玩，為了冒險！」

要人命的高山症

「爬喜馬拉雅山不就是像台灣爬山一樣嗎？」許多山友常常這麼問我。

「這是完全不一樣的方式！」我總是一再解釋再解釋。

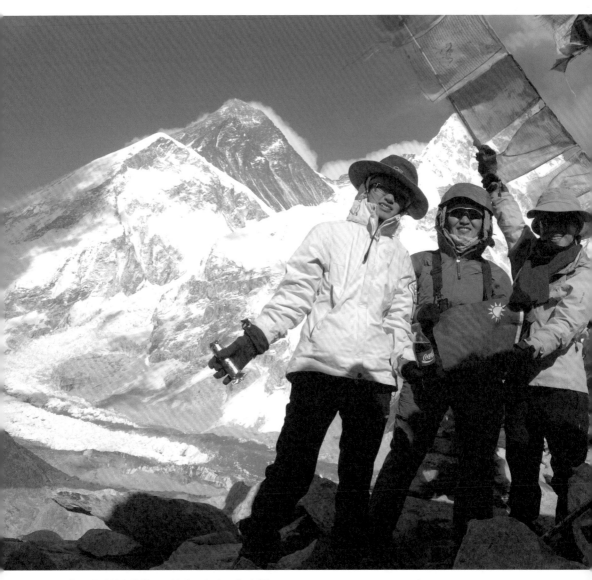

你問我為什麼離職？正是為了去玩，為了冒險！

「請把裝備攤開放在床上！」「這個不夠，你還要再買一件保暖衣備用。」「妳的鞋子不太行，明天要再添購一雙專業登山鞋。」「大家最好都買一頂犛牛帽，這裡不比台灣冬天，平時的毛線帽不夠用啦！」「好醜喔，我不要戴！」

我在加德滿都的飯店一一檢查隊員的裝備，儘管已是深夜，為了每個人的生命安全，仍然執行著最重要的例行作業。

一群體格健壯的山友，爬過臺灣無數高山，甚至是三鐵賽的熟面孔，每次總是一日往返百岳，認定爬山無非就是攻頂，完成計畫的路線就算成功。

然而，攀爬喜馬拉雅山就不是講求速度的競賽，有點像是考驗耐力的馬拉松，卻沒有一定非得抵達終點的急迫性。

在喜馬拉雅山的行程裡，永遠沒有行程表，也不需要獎盃和桂冠。

這裡，有的只是隨時調整心跳的步履，以及隨時保留下撤的彈性。

二〇〇八年，我第一次正式開團前進喜馬拉雅山。

當時我正遭逢工作瓶頸，寫好的案子一直被上頭退件，也不知道什麼原因，於是想轉移注意力，加上中間一直和尼泊爾嚮導保持聯繫，培養了不錯的默契，突然心血來潮，「如果我也來辦一團呢？」就在網路上發佈 EBC 健行團的消息，沒想到一發佈之後，真的有人回應報名。

就在真正收到匯入的報名費後，我才意識到事情大條了，這下不去不行了！

二〇一三年巧遇剛從島峰歸來的安新民，在潘坡切（PANGBOCHE）的村莊前合影。

「LULU，山區有沒有衛生紙？」

「我沒有爬過三千公尺的山，遇到高山症怎麼辦？」

「山屋有沒有廁所？蹲的？坐的？」

「手機有訊號嗎？可以充電嗎？每天的餐點會有什麼？」

「LULU、LULU……」

確認十四位團員名單，著手處理細節，包括機票、轉機銜接、保險、行前說明會、攜帶物品，以及看著大大小小雪片般飛來的問題，瞬間就能讓我頭皮發麻，為了因應每個人的獨特需求，因而慢慢建立起一套 SOP 和 Q & A，前幾次可能還會漏掉幾個重點，最後一一補齊所有人拋出的疑難雜症。

「我看得到妳的人，可是我看不到妳的眼睛和鼻孔！」

當團員 Andy 說出他的視線畫面，我就知道大事不妙了。

如何預防高山症，可說因人而異，有人體質良好，完全不會受到影響，但有人提前喝了紅景天，到了高山照樣感到不適，因此需要視個別狀況而處理。

為了因應每日約十公里的健行路，因此八點就必須早早休息，然而長夜漫漫，很多人因為心悸而睡不著覺，服用私自攜帶的安眠藥，通常不建議這麼做，因為海拔以上的藥物反應不是我們所能控制的。

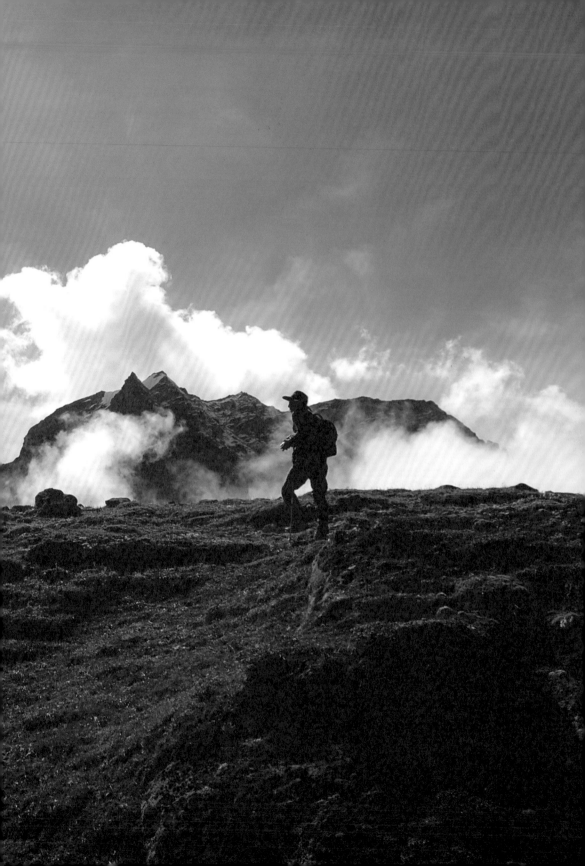

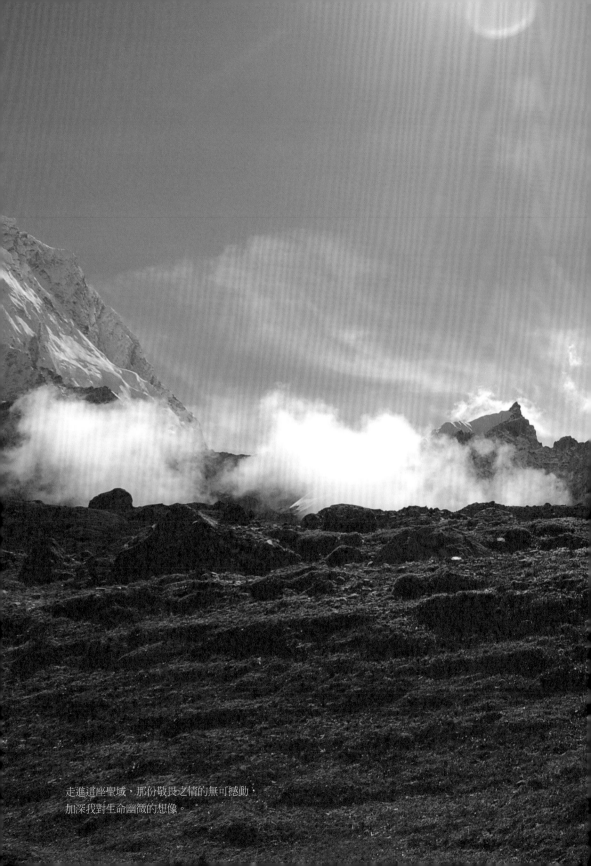

走進這座聖域，那份敬畏之情的無可撼動，
加深我對生命幽微的想像。

回過頭來，Andy 正是因為嚴重的高山症，導致壓迫到視覺神經，產生的視力模糊。

過去，我會直白地告訴他：「你可能要下撤了！」卻往往引來當事人的不悅，後來回想起自己過去的經驗，加上理解登山者那份攻頂的決心，改以較為委婉的方式，並藉由其他團員的勸戒，讓他明白身體為重，理解此行的目的不在走到最高，而是感受每一步的深刻，往往能達到較好的結果。

我要 Andy 走直線，他像是一個酒醉者東倒西歪地前進，眼看情況不行，就雇用一匹馬載著他上山，和他商量好：「如果到上頭還是不舒服的話，就叫雪巴隨同下撤！」

到了四千七百米卻見不到 Andy，一問之下才知道被載往四千九百米的山屋了，山區沒有通訊聯絡不到人，直到進到山屋，另名隊員才告訴我：「他已經睡了。」

「趕快醒醒啊！」我拍打著他的臉頰，內心知道若是陷入昏睡反而不利。

他稍微甦醒，微弱地說了幾句話，不到一分鐘再度睡著。

高山症最怕的就是持續昏迷，一旦陷入熟睡，可能一條命就跟著丟了！

雖然這是我第一次帶 EBC，但身為一名領隊，當然不能讓這樣的事情發生。

剛好，我一向會從台灣攜帶一些名產，像是葵瓜子、酸梅、豆干等，作為國民外交。

同住山屋還有其他的登山團，我和韓國人交換著零食，並且把葵瓜子倒給一位日本老先生，無意中提起自己隊友的情況，他要我帶他去看看，說明之下才知他曾經攀登過聖母峰，這次帶著朋友前來基地營健行，拿出機器就測起 Andy 的血氧濃度，竟然只剩下三十三，一名產婦分娩時降到

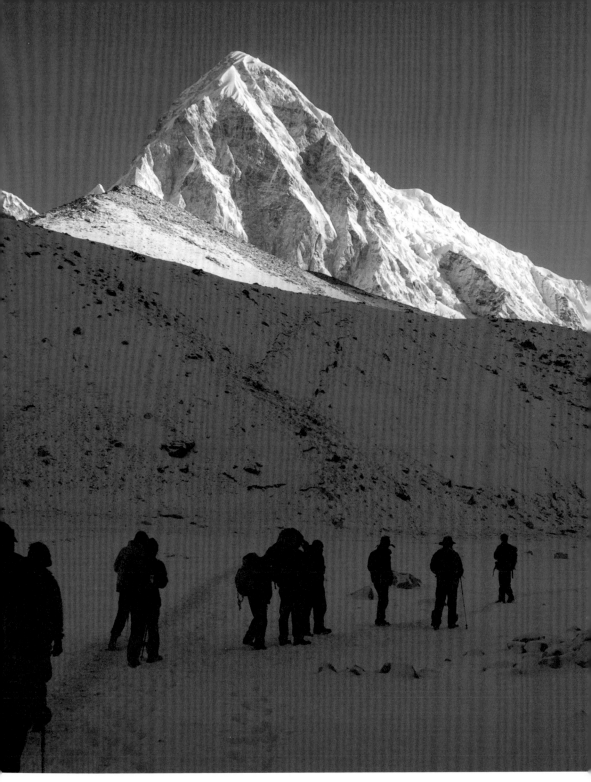
我感謝這意外的歷程，教會我如何安穩人心，以及安穩自己的腳步。

王建民（後方右四）在二〇〇九第一次登上 EBC 之後，往後一年內陸續完成七大洲頂峰。

「怎麼會只剩三十三？」我吃驚又慌張地喊出聲，雙手合掌在下巴處握成祈禱狀。

七十就得急救，何況是三十三！

「不要緊張，這樣好了，我去拿氧氣筒。」那位仁慈的日本老先生拍拍我的肩膀，示意我安心，說完馬上走去自己的房間。

本來 Andy 只有三十三的含氧濃度，吸了氧氣瓶三十分鐘後，慢慢回升至八十，並且從迷茫中甦醒過來，完全不知道自己剛剛才從鬼門關走過一遭。

等他完全清醒之後，他自己也嚇了一大跳，完全同意下撤的決定，由三個雪巴輪流將他揹到四千兩百米的醫療站觀察，結束了這場虛驚。

後來，我像那名日本人道謝，並且要付他救命氧氣筒的費用（一筒大約五百美金），「不用了，算是我們有緣！」他笑著說，讓我深深感動著，這三顆台灣來的葵瓜子換來的恩典。

當時的我，由於第一次組團前進 EBC，完全沒有預料到會有危緊急狀況發生，甚至危及團員性命，以至於驚亂了心情，但身為領隊必須擔負全隊的責任，不能夠表現出過度慌張，讓其他隊員跟著無所適從，顯現於外的仍是一派鎮定，我感謝這些意外的歷程讓我更加熟練，如何安穩人心，以及安穩自己的腳步。

高山村落裡的人情

「LULU，妳可以帶我探訪當地的村民嗎？」一個團員問我。

公共電視紀錄片柯導，在基地營昆布冰河區，近距離紀錄因全球暖化造成的冰河消融現象，希望喚起人們對地球的愛護。

第一次帶團，裡面有公共電視紀錄片的導演，以及隨行文字記者，他們希望可以藉由這趟旅行，真實記錄全球暖化對生態的影響。

他們提出了一個大功課，不同於一般登山客只希望攻頂或是欣賞美景，而是想要追索更深刻的內涵，這無疑激起我更大的興致。

因此，我開始尋找當地人文題材，希望往後將這份體悟與感動帶給更多團員，讓大家一起了解腳下這片土地正在發生的變化，進而尊重它、愛護它！

深入村落，看見牆壁上頭晾曬著一件件五顏六色的衣服和棉被，和純樸的瓦石建築產生一股殊異的美感。

由於生活清苦，村民因而喜愛色彩鮮豔的顏料或染布，成了妝點歡樂的著色，看著他們在慶典中揮灑五彩粉，盡情歌舞，更直接塗抹在神像上頭，用以祈福，這份堅定的信仰力量，使他們找到生命重心。

我同時和嚮導打探村落的古老景觀，並尋訪願意接受訪問的老人家，希望從他們的口中得知更多屬於在地的故事。

我還記得非常清楚，一個當地年紀最大，幾乎就是一輩子住在這裡的老夫妻，進到屋子裡，可以看到整間燻得烏漆麻黑的牆壁，從廚具、杯碗的數量看得出這是一戶家境不錯的人家。

當紀錄片導演問著老阿公，只見他長期照射紫外線，像極黑木炭、佈滿細密皺紋的臉龐，輕輕盪開了笑意，雖然說著我們聽不懂的語言，但那份表示友好的聲音，像是溫潤的酥油茶落在我的喉

間，樸質而甘甜。

阿公說著，嚮導一邊翻譯，此時的阿婆就在一旁煮著熱茶，緩緩燃生的香氣。

阿婆十六歲就下嫁阿公，自此住在這裡，以種田維生。

「這裡的土地幾乎都是礫石堆，並不肥沃，該怎麼種田？」我提出疑惑。

原來，生活清苦的高山住民只能種種馬鈴薯，原生馬鈴薯非常瘦小，口感卻出奇的Q彈，每次只要吃不下飯，我都會叫一道水煮馬鈴薯，沾著鹽巴吃，就能充當高山上的獨特風味餐。

可是，由於馬鈴薯營養價值不高，加上高山上生活艱難操勞，取水乏困，因此平均壽命只有五六十歲。

還好，自得其樂的他們，說起目前已經可以重點小麥，後院養了一頭乳牛，偶爾還能擠擠牛奶，似乎他們就能這樣幸福安度晚年。

看著阿公阿婆完全不受當地嚴峻生活所擊倒，一副喜樂度日的模樣，就讓人感嘆物質生活不缺的臺灣，依然無法滿足我們的欲求，。

到底快樂並不需要建立在身外之物，真正由心底發出的感恩，才是長久的喜悅。

那次的探訪很順利，後來，每一次前往EBC，我都會特地拜訪，送給他們一些餅乾和生活用品，

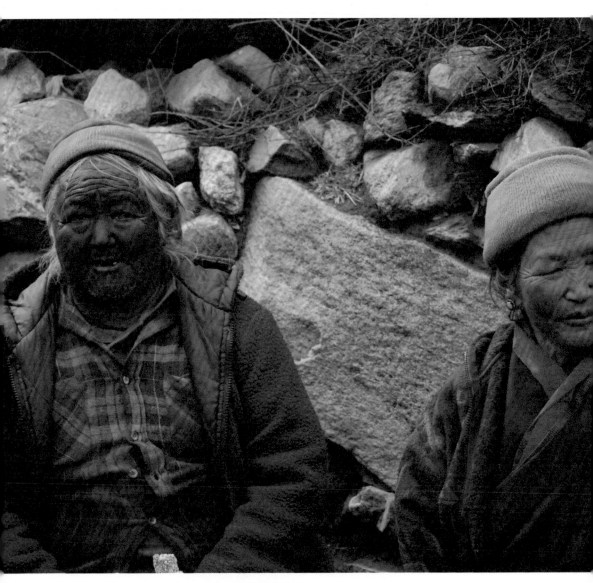

一輩子住在這裡的深情老夫妻，阿公長期照射紫外線，
像極黑炭、佈滿細密皺紋的臉龐，輕輕盪開了笑意。

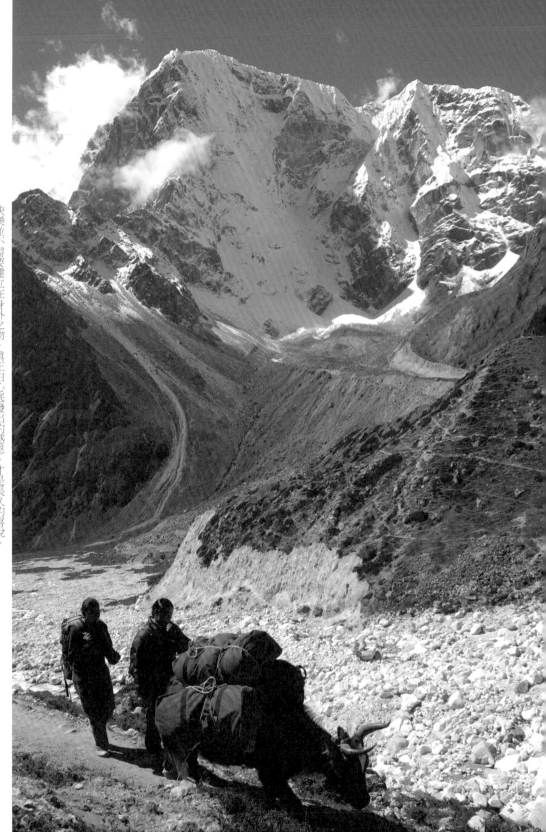

快樂並不需要建立在身外之物，真正由心底發出的感恩，才是長久的喜悅。

只是三年前再度造訪時，阿婆告訴我阿公過世了，目前只剩她自己獨守一間房。

「您一個人要保重！我會再來看您！」離去別的我握著阿婆的手，彷彿在傳遞一份溫暖。

隔年再次到訪，那個房子已經沒有人住了，問了鄰居，才知道她的女兒把她接到三千八百米的地方同住，方便照顧。

這份天問，也許只有一杯溫暖的酥油茶可以解愁。

那個阿婆會不會難過早先一步離去的先生？她又會不會不想離開這間充滿回憶的房子？

如果能夠一輩子住在山區，沒有俗世的爭擾，只剩下清幽的天地作伴，我會不會願意呢？

上山是勇氣，下山是藝術

「LULU，妳為什麼要丟下我？」

「我繳了錢啊，妳不可阻攔我上去的決心！」

「小妹，妳只個領隊啊，為什麼我要聽妳的？」

當團員一臉不解地望著我，甚至帶著憤懣的語言，為何一定非要逼著他下撤不可，彷彿我是那個斷送他追尋夢想的劊子手時，其實我的內心也是非常煎熬。

我何嘗不希望大家一起走上目的地，實踐登頂的願望，帶著滿足的心情返抵國門。

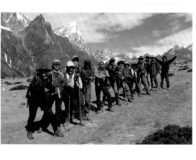

往羅坡切的山路，平坦壯闊，
可見到整片雪山群。

可是身爲一名領隊，最重要的職責並非帶領隊員成功攻頂，而是能夠把每一個人平安帶回來，才是遇到問題當下的判準與考量。

但是隊員們的安全顧慮，才是我的第一要務。

同時間，其他隊員因爲僵持不下的爭論，造成大家卡在半路上無法前進，開始有了不悅的氣氛：「因爲你遲遲不肯下山，讓我們停在五千多米的高山上吹風，已經快要凍僵了！」

此外，也曾經看見同行友人一同報名，卻因一些體力較好走得太快，把另一些遠遠拋在後頭，甚至只顧自己攀登計畫，想提早走到山屋，完全不願等其他隊員，讓其他人感嘆：「我們本來是好朋友，爲什麼來到山區就變成這樣？」

爲了避免類似的狀況出現，我通常在出發前先講醜話，正因爲大自然無法預知的變數，衍生的種種身體反應，勢必影響個人或團體前進的意圖，不希望參加者抱持過高的期待，才不會因爲落空而崩解此行的美麗意義。

稀薄的空氣與高壓除了考驗體力，也考驗人性。

這樣的情緒落差，通常會隨著高度漸次爬升，有的幾十年的交情，竟然可以一夕之間完全瓦解，也有因爲患難眞情，締結良緣。

還記得一次一名市府公務員，因爲喜愛爬山而報名參加 EBC，因爲出發前老婆一句：「你要平安回來。」讓他在距離基地營僅一百公尺的卡拉帕特，因爲感到心跳加劇、喘氣異常而決定放棄。

下山時，團員們紛紛問他：「看你一路上走得挺好，爲什麼不支撐到最後一哩路？我們一直在前面

「為你加油呢！」

「我覺得沒有關係，已經走到這裡了，而且我老婆有交代要平安回去，登不登頂不重要，大家開心就好啦！」他笑笑地說著。

我轉身把這幕景象拍攝下來，企圖紀錄下這位勇者停下腳步的時刻，因為他做出了對自己最正確的行動，儘管沿路拍攝不斷的加油聲，也沒能改變他做出明確的決定。

我不禁反省，當我們以為自己的鼓舞對於他人有益，甚至影響他人做出選擇，是否正與真實的反應背道而馳，甚至偏離核心？

還有一位同行的醫師，抵達四千兩百米，當大家開始拍照的時候，他走到我身邊：「我身體不舒服，待會要下撤。」

這樣自發性的聲明，除了是對自己的生命負責，也是對團體行動的尊重。

下山後，他反而有了一趟尼泊爾在地之旅，還參觀傳說中的雪人頭蓋骨，有了不同的樂趣。

每次要跟某人說必須下撤的時候，就像是醫師向病人宣告「不治」一樣，讓人難以啟齒，加上拆團損失一名嚮導，勢必增加前路風險。

因此，我不會一下子澆熄那個人渴望前進的決定，讓人深感挫折，而是讓他再試試看，自己感受身體所發出的警告，並且讓其他團員安慰他：「山還在，不要急！」在下墜的夢想罩上一層網，那份溫柔的守護，為了減輕落寞的力量。

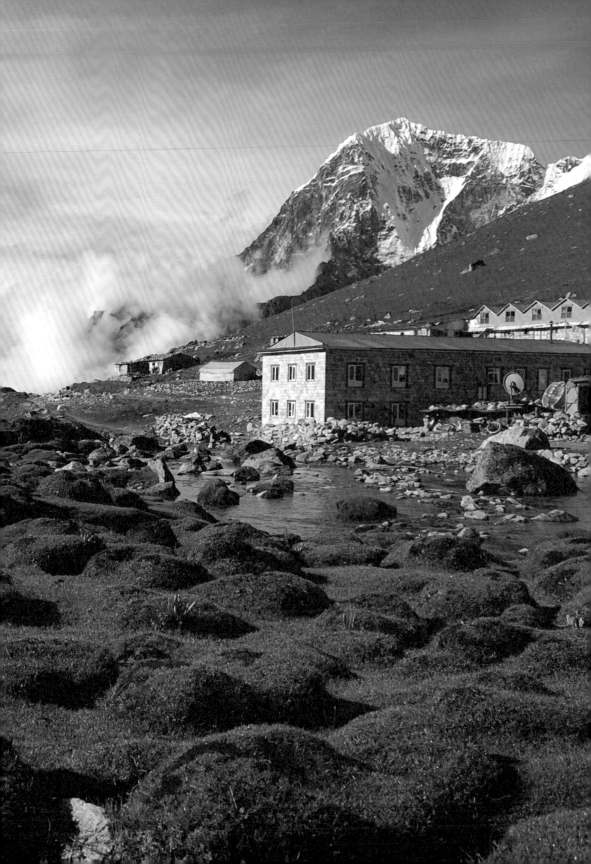

因為這趟旅程，冥冥之中將我和喜馬拉雅山緊緊相繫。

當我們下到三千兩百公尺的河谷，再往三千八百公尺前進時，整個路段開滿了杜鵑花，配上沿途的山勢作為背景，實在是美極了！

同行有一對夫妻，直說：「眼睛隨時隨地都吃著冰淇淋大餐，真是不虛此行！」

那日天氣非常好，大家一路聊得很開心，當我們還沉浸在愉悅的情緒中，突然「砰——」一聲，走在第四位的那名太太應倒下，一時之間還不知發生什麼事情，鮮血就從她的頭顱大量流出，我趕緊把她扶到一旁用手壓住傷部，對團員喊著：「把頭巾、毛巾拿出來！」隨後綁縛住流血的傷口。

「有沒有感到頭暈？任何不舒服？喝一口熱水好嗎？」所幸她的意識還算清楚，對我搖搖頭。

由於第一次遇到流血事件，按壓住的手依然止不住的抖著，為了不讓其他隊員驚惶，我強保鎮定，告訴自己會沒有事的，一邊聯繫直升機。

探詢事故發生原因，原來是山頭有一群山羊經過，把石頭踢落山崖，碎石剛好直接擊中隊員頭部，由於地點橫在山路中間，可能還會有落石，便由挑夫輪流揹著她上到一個定點，隨後由先生陪同搭乘直升機飛往醫院治療，一共縫了九針。

在等飛機時，我告訴她這次下去可能無法攻頂了，她竟然絲毫沒有不開心，反而豁達地回我：「沒關係啦！是老天爺叫我下次再去！」

還有一次，同行中的女孩子突然尿道炎，在四千九百公尺的海拔上完全無法排尿，「妳先不要緊張，有沒有帶一些藥物？之前有沒有病兆？」我試著找到疾病發作的線索。

高山症的另個症狀就是水腫，將人體的水份保留在身體裡，無法排尿就是其中一個情況。但是消

炎藥、利尿劑也吃了，還是排不出去，真是令人擔心。我開始和她商量：「先安排妳下撤到四千兩百公尺的醫療站，再評估狀況。」

「我可以先衝上去五千一百公尺，再趕緊回來看醫生！」她仍不放棄攻頂希望。

「喝了那麼多水卻沒有排尿，整個身體會垮掉啊！」

「尿毒症是非常可怕的事，可能還會導致洗腎！」

一旁的隊友憂心說著，她才警覺到嚴重性，同意先處理。

最後下到醫療站，服藥治療後還是沒法排尿，由於已經超過兩天，生命抉擇在雲層之間拔河，緊急連絡直升機送往山下醫院。

到了加德滿都醫院，醫生注射了針劑，大概過了兩三個小時，才終於順利排尿，解除了一場生命危機。

只要當事人願意放下那份執著，其實反方向等著他的會是另一種風情。

我佩服攻頂的人，更尊敬下撤的人，我稱這些人為藝術家，懂得回身的姿態。

自己的身體自己最了解，沒有人可以預估下一秒的變化，而這名登山智者，給了我們最正面的教材：爬山就是天時、地利、人和的總集合。

我總記得十幾年前和同學一起到法國自助旅行，出發前，同學卻跟我說：「預定的行程，如果錯過了就錯過了，一定要釋懷！」儘管時間對了、地點對了、人對了，心態也要對，看不到巴黎鐵塔，

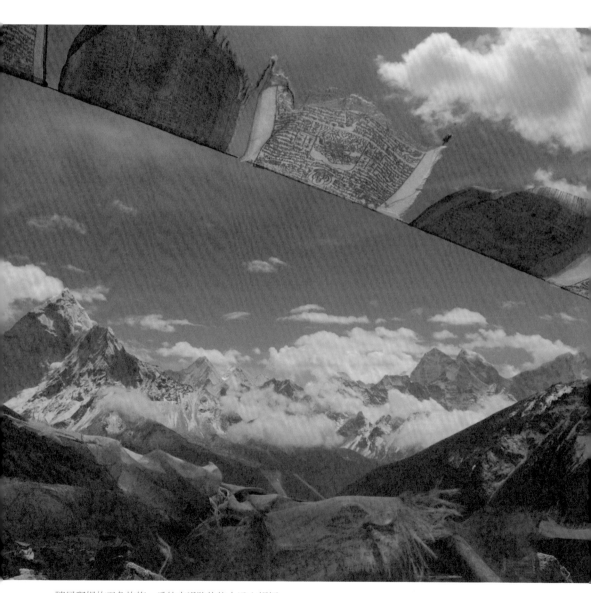

隨風飄揚的五色旌旗，為往來過路的旅人送上祝福

也還有其他風景，因此那次的旅行才能玩得非常開心。

這份態度，在每一趟旅程開始之前，成了每個人必然的功課。

不斷延遲的班機

「LULU，飛機怎麼還不來？」

「今天天氣不佳，天空全是霧茫茫一片，可能無法登機了！」

我們已經習慣於時間表，按表操課，隨計劃完成任務，但是做為一名 EBC 登山者必須拋棄行程表的概念。

加德滿都—盧卡拉的候機室，永遠只會有班次，上頭完全沒有載明時間，只有等班次一到才有搭上飛機的可能。

團員們看著沒有時間表的班次，完全不敢置信。

「飛機沒有飛，怎麼辦？」這是常有的事，就當作多留一天，但多留一天相對也會產生旅館住宿、飲食的費用，身為領隊就必須事前納入考量。

有一團就碰上這樣的問題，連續兩天從早上等到下午三、四點，機場都關閉了，飛機還是不飛，

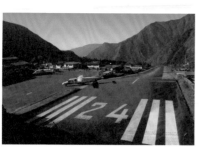

盧卡拉機場的跑道盡頭，一邊是懸崖，一邊是喜馬拉雅山，景色壯觀，膽識過人。

照理說應該很沮喪，但這群人卻能接受這樣意外的局面。

「沒有關係，晚上又可以逛街、喝咖啡囉！」Daniel 開心的安慰大家。

「昨天好像還有沒買到的，繼續來買！」一群人拉著行李，輕鬆迎接落日的來臨。

但是另一團卻不那麼樂觀，面對遲遲不飛的班機，氣得直跳腳。

「我可是請了假，專程來爬聖母峰基地營，不是在這裡等飛機，浪費時間的！」

「天候的事情很難預算，我們也是要看老天的臉色。」我無奈解釋著。

「明天我們再試試看，如果還是沒辦法，是不是要改變行程去 ABC ？」

「我不管，明天我一定要飛！」

當然，大家都是為了聖母峰而來的，怎麼可能臨時轉移陣地。

看著所有人的臉色開始變沉，好似這是我的陰謀似的，我只好再度提出……

「OK，沒有問題，那我們就卡刷下去，搭直升機過去，你們說好不好？」

還有一次回程，卻在登山口卡了整整八天，當時所有人都傻了，所有的眼睛看過來，我自己也被逼得瀕臨朋潰邊緣。

那時候剛好是秋天，介於季節交替的關口，早上雲開還可以飛，然而一下子就可能起大霧，有時是登山口這頭起霧，有時換成加德滿都起霧，使得團員的臉色一個比一個天候還難看。

我只好求天拜佛，告訴老天爺，你這是在罰我不夠虔誠嗎？我可是在大佛塔前繞行了好幾圈，時刻默誦六字大明咒，待人謙誠，散播歡樂散播愛……。

為了避免臨時狀況，我已經在行程裡多排了兩天高度適應、一日自由活動逛街 shopping，就是要因應突發事件，有個轉圜運用的可能。

然而，現在通通失了靈，整整八天，每天一早就趕緊跟著嚮導往機場跑，詢問狀況，老天爺給我的難題一概欣然接受，那是成長的考驗，儘管有的結局也許並不完美，只求盡力而為。

還有一次，從盧卡拉飛回加德滿都，十四個人分兩梯搭機，我和其中六個先搭機，其他七個搭後一班，結果等我們搭回來之後，那邊卻起了大霧，卡在機場無法動彈。這時，返回台灣的班機要起飛了，大家趕緊開會商量，最後協議共同負擔直升機三千元美金的費用，讓他們可以順利回來，再由保險理賠金額裡退還大家。

因此我先刷卡支付直升機的費用，後續每個人要繳交兩百元美金給我，有人卻因為身上現金不足，只願意給我一百二十元，說其他等回國後再補。

當下也沒有多想，誰知道回到台灣後，他也就不給了，直到理賠金下來後，一一聯繫退費，等到匯至各別戶頭，那筆欠費才入帳，也算是物歸原主。

然而，那份打折的信任感，卻令我感到十分失望。

面對爭議事件多了，就知道所有可以用錢解決的事，都屬小事，原來，處理爭議並不困難，最難釐清的還是人的情緒。

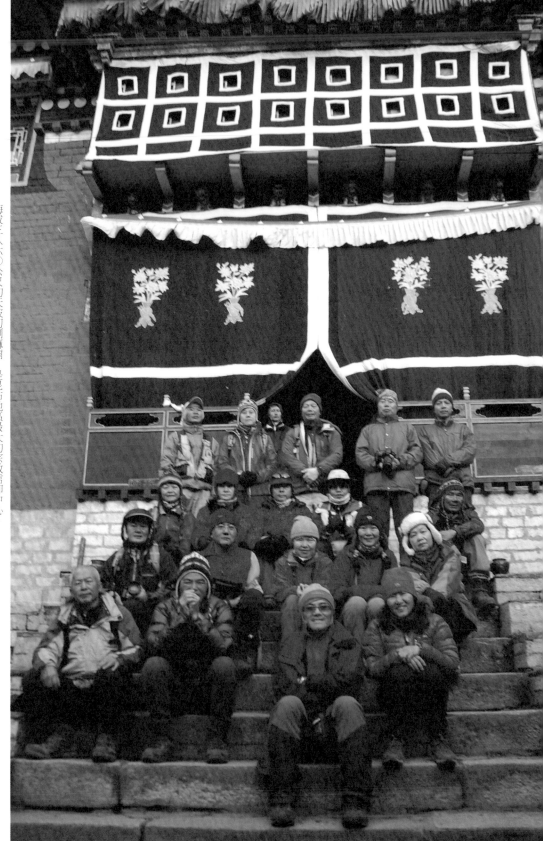

海拔三八六〇公尺的天坡切喇嘛廟，是昆布地區最大的宗教信仰中心。

遇到了事情就不要計較，直接面對才是最好的，當作一次次經驗的累積，重點要顧及所有成員的心情，當然這不能單單只靠我一個人維繫，還需要其他隊員的共同協助，不要輕易讓整趟旅程變了調，喪失當初報名參加的意念，把握這份難得的緣分。

除此之外，行李遺失更是棘手，裡面裝的可都是救命工具（睡袋、羽絨衣、雨衣、登山鞋等），沒有了它們，如何順利往高山前進？

「LULU，我不要去了！」才剛飛抵加德滿都，已經十一點半，輸送帶上卻遲遲不見賴桑的行李，「怎麼辦？我所有的裝備都在裡面！」

由於隔天一早就要飛登山口，只好趕緊安撫賴桑，還可以到南集巴扎採買裝備。

因此對於這樣突發的情緒出口，我能理解，也都會一一概括承受。

有些人可能會無法接受，甚至破口大罵，畢竟那些都是保命物品，就算買了新品也需要重新磨合，

還好，同行團員安慰並陪同賴桑前往南集巴扎購買裝備，發現他還頗能釋懷，過程中採買了登山鞋、內衣褲、手套等，可能是購物的心情可以讓人放鬆，這場丟包事件才得以完美落幕。

我十分感謝陪同安慰的團員，願意適時伸出援手，在溫暖的傳遞中融化友伴稍稍鬱結的心牆，一起成功走向基地營，完成攀峰的行程。

不過，我內心對於在機場行李遺失一事感到相當不解，回程廣州轉機時，在我堅持下一定要機務人員協助尋找，儘管輾轉費時，終於讓我找回遺失的行李箱。

台灣的保險公司，對於海外登山視為一般旅遊險，但山區並非市區，無法在緊急狀況時，搭著車

子直達醫院救治，高山救援、下撤運送必須乘坐直升機，直升機一啟動就要四千五百美金，費用相當驚人，所幸有個緊急醫療可以納入補助。

不過，有些保險會設下排外條款，超過三千公尺的高山不予理賠，另外由於行李無法判定價值，最多只能賠一萬台幣，但一件登山專用的外套可能就超過這個價格，因此保險條約要逐條看清楚，以免遇到需要理賠時才發現權益受損。

撇開惱人繁瑣的理賠申訴，當你看過喜馬拉雅山之行的照片，在一片壯闊的山林裡面，人是最微小的物件，除了要證明到此一遊之外，往往不是重點，甚至還有些礙眼。

因此，回過頭來想一想：「有什麼東西是不可以丟掉的？」

「除了快樂是一定要擁有的東西。」

身外之外，丟了就丟了，有什麼關係。

如果你問我，老實說：「沒有耶！」

無法企及的高度

飛機一抵達盧卡拉登山口，圍牆外就會看到很多挑夫，等著要跟登山隊上山。

這些挑夫不是EBC沿線的居民，而是走了三五天山路，從其他更貧窮的山區來此工作賺錢的挑夫。

每年春秋兩季，趁著農忙休息的機會，挑夫會到聖母峰基地營EBC，或是安娜普娜基地營ABC

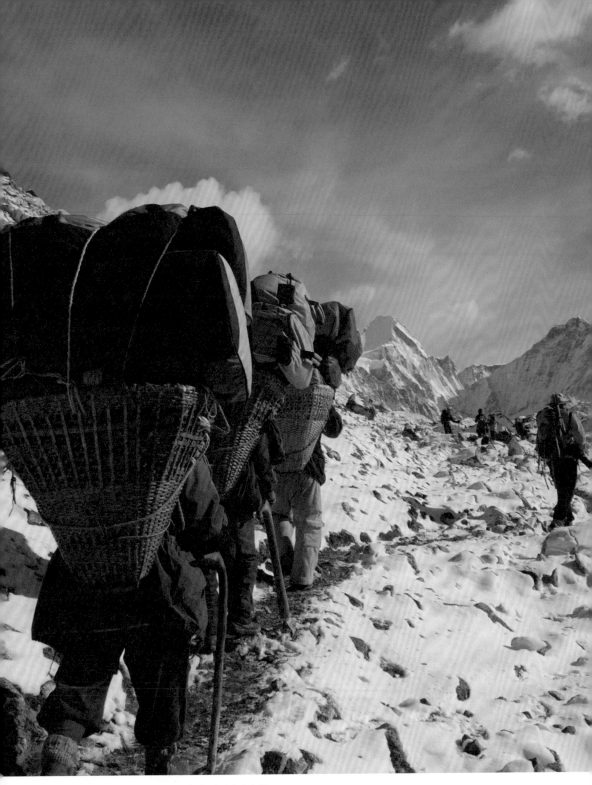

挑夫肩上的負重，竟是「生命中不可承受之輕」。

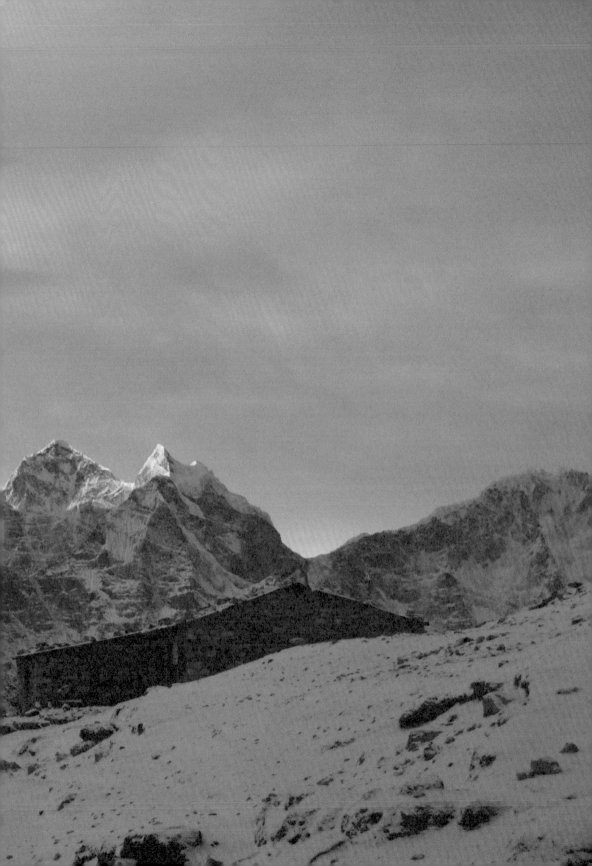

稀薄的空氣與高壓除了考驗體力，也考驗人性。

沿路可見「木板人」，是挑夫揹著建造山屋所需的木材。

尋找工作機會。

年長的挑夫會因揹負過重，導致膝蓋磨損嚴重，而縮短工作年限，由於山區高中學校不多，許多年紀輕輕沒有就學的孩子，就會隨村莊的朋友或親戚一起加入挑夫的行列，平均年齡大約只有十六到二十五歲。

他們總是穿著單薄的衣服，就一肩挑起我們沉重的行李，因為捨不得昂貴的鞋子弄髒弄壞，在海拔高度四千公尺以下，可以看見他們只穿拖鞋，把這些山路當成自家後花園一樣爬上爬下，讓我們這群城市人嘖嘖稱奇。

「天啊！那些挑夫怎麼可以走得麼快？」

「等一下，他們竟然還是穿拖鞋耶！」

團員們驚呼地說著，有著不可置信的表情，走到定點休息之後，就有人志願充當三秒鐘的挑夫，沒想到挑夫肩上的負重竟是「生命中不可承受之輕」。

尼泊爾的雪巴挑夫是世界聞名的耐操耐走，這場健行路程，有兩位團員的行李還是由一名挑夫揹負，大約三十公斤，往往體重四十五公斤的挑夫，可以揹上九十公斤的物資上山，每當小小的身軀從身旁快速通過，總會讓大家驚奇連連，同時感受到山區物資缺乏，村民生活大不易。

很難想像，腹地不大的加德滿都竟然有五千家商辦，為了應付每年五、六十萬人次的觀光人潮，很多店面租金幾乎比台北忠孝東路地段昂貴。

一個原本趨向原始寧靜的地方，變成如今繁華如花的城市，許多偏遠山區的年輕人，為了改善家

年幼的小孩已經開始訓練，到山麓提水、撿拾作為燃料的犛牛糞。

庭，賺取更多的生活費，選擇攀山越嶺來到這裡擔任苦役，幫忙登山客揹負隨身行李，亦步亦趨

跟山，走進這座儼然被他們視為廚房的高山。

我們付給的報酬，也許還抵不上他們吃重的勞力，正因為背後那份信任，在崇山峻嶺的高地，對

於一向優渥習慣的平地人而言，簡直就是懸乎一命的賭注，如果這時遇上一個險坡，能夠幫你減

輕行走負重的，仍然是這些人。但是，這群義勇兼具的年輕挑夫，依然選擇出於卑微體力的揹負，

一步步跟隨蹣跚步履的我們。

在我看來，因長期營養不良導致個頭不高的他們，異常結實精靈，歸順喜馬拉雅山神靈的庇護之

民，各個有著高尚魁梧的靈魂。

只是山路依舊高遠，挑夫長年負重，年幼的孩童已經開始進行訓練。

兒童上課前需要到山路提水、撿拾作為燃料的犛牛糞，而此行的男孩大多也才十五歲，正值追夢

的青少年期，已經進入為生活而拼鬥的層級，除了訓練強健的體魄之外，「英文溝通」更是首要條

件，因此經常看見他們隨手拿出泛黃的英文報紙或課本閱讀，每次總愛繞著我練習英文，為的是

有一天可以從挑夫晉升雪巴嚮導、登頂領隊，再被高價挑選進入美國登山隊，拿到綠卡的入場券，

專門引領登山高手直上聖母峰的險境之途，當然那份優渥的酬勞，跳脫貧窮是最大的誘因。

這份卓越的進取積極，是我在台灣漸漸看不到的競爭力，對台灣的孩子來說，遠方貧瘠的領地上，

有一群無法企及的高度。

我想起市集買來的唐卡，上頭畫著佛祖像，大佛的手裡面有隻眼睛，彷彿另一層視野，天之眼可

以看透塵世的追尋和依戀，大佛的腳印，彷彿已經在此地走過千千萬萬遍，一張內涵深遠的手工

基地營最後一座山屋，位於海拔五千一百公尺，在有月光的晚上可見銀色雪山的聖母峰。

繪畫，當初我便十分珍視地買下，儘管小小張，卻充滿無限力量。

當我走進這座山城，如同踏進一個無處不在的聖殿。

每到一處山屋，尼泊爾嚮導和挑夫都會先讓團員休息用餐，等大家都吃完了，隨後才換他們，這是一份對客人的體貼與尊重。

每次看著他們吃飯，真是一種享受，鐵盤中堆得像一座雪山高的白米飯，僅配上豆子湯和辣蘿蔔，就是豐盛的美食。右手抓起白飯攪拌豆子湯的挑夫笑說：「白米配上手指的溫度和按摩，會產生極佳的口感，吃完配上白開水令人開心又滿足。」

原來，窮困山區吃到白米飯已是不容易，才讓這群人特別珍惜和高興。

反觀登山客的餐桌，炒麵炒飯、義大利麵、三明治、通心粉、牛排、水餃等，多達四十道琳瑯滿目的菜色，那份滿足感卻遠遠比不上挑夫的手抓飯，讓我經常指著餐盤對著挑夫笑說：「我只是卡拉巴特五五四五公尺小山坡，而你是聖母峰（Everest）。」那份境界高下立判。

當行程結束，來到登山口的慶功宴，團員們總會準備送給挑夫的禮物和小費，有人贈送登山鞋、雨衣、羽絨衣、帽子、手錶、鉛筆文具等，我也會分送一些糖果餅乾，年輕的挑夫露出靦腆的笑容雙手接受，最後總在歡鬧聲中渡過一個無限感動的夜晚。

隔天一早，拿到鞋子的挑夫，總還是穿著自己那一雙開口笑的登山鞋和脫鞋，便滿心歡喜地揹著禮物和新買的毛毯，準備再度啓程走回家鄉。

看著一張繡有「喜」字的大紅毛毯在山路中慢慢遠去，彷彿這份幸福一直蔓延下去。

離山最近的地方

有人說，若是害怕到了異地水土不服，記得帶一瓶家鄉水，適量加入每日的飲食當中，就可讓身體遠離病恙，旅程順利。

來到尼泊爾加德滿都，我通常都會叫團員們不要喝這裡的水，主要還是因爲當地沒有錢蓋水庫，市區裡沒有儲水引水設施，使得山區乾淨清澈的水源無法保留下來，常見當地居民拿著塑膠桶，到特定區域排隊接水。

除了水源問題之外，這裡還經常停電，剛開始看見旅館裏頭竟然有蠟燭，差點以爲有什麼特別的用途，後來洗澡時燈泡突然一暗，另一頭就傳來尖叫聲，引來一陣笑鬧。

「沒電猶可忍耐，沒水就萬事難啊！」身爲家庭主婦的隊友雙手一攤，無可奈何地說著，好像她有過許多類似經驗。

昏黃的照明果然派上用場，久了大家也就習以爲常，尤其是吃飯時遇上停電，那眞是浪漫的一件事，整排山屋排滿蠟燭光，簡直像超大型的浪漫燭光晚宴，嘴裡品嚐著當地風味餐，涼風徐徐拂面，遠方的五色經幡隨尼泊爾歌謠緩緩起舞，飄蕩在清幽的空氣裡。

勞工階層的大罷工，準備用革命推翻國王政權。

「這是一場草鞋對皮鞋的抗爭！」當地嚮導對我說起這數十年來，尼泊爾的政局一直不穩定，共產黨內部也分裂成許多派系時，眼神突然變得深邃許多，讓我感受到這件事的不尋常。

二〇一〇年五月 EBC 之行，剛好遇上大罷工的抗爭活動，正是境內廣受農民、勞工階層支持的毛派集結當地民眾，號召七十萬人，準備用革命推翻國王政權，所有車輛嚴禁通行，只有寫著「Tourists」的觀光巴士在機場出口那段路得以通過，我從車窗的一角望出去，加德滿都圍滿人潮，胸口湧上一股沸騰的熱血。

這個位於聖山腳下的樸純之地，貧富不均是最大的隱憂，辛苦用勞力賺錢的農民和百姓長期忍受著業主的剝削，微薄的酬勞根本不敷家庭使用，因此醞釀著一股反動勢力，更證實了貪瀆腐敗的政府永遠受人民唾棄，這個顛簸不破的真理，到哪裡都一樣。

挨不過團員們想到外頭走走的鼓動，走在街頭，親自感受萬人集結的場面，令我感受到氣氛的詭異，路上到處有臨檢的警察，一面是聚攏的人群，另一面就是拿著棍子的農民，我輕聲向隊員說：「如果待會情況危急，真的發生衝突，一定要趕快跑回飯店。」彷彿正要參加一場歷史性的見證。

後來的發展，只為了證明了我們的多慮，這座聖山庇佑的鬧城，仍然保有真善美。

沒有丟石子、擲手榴彈、打架或鬧事，完全是一場和平歡樂的集會，那些警察一看到我們拿起相機，竟然還微笑說嗨，主動擺起姿勢，而那群圍在一塊的鄉民，仔細一瞧，竟然是在跳舞唱歌，也有人直接就在街頭宣揚理念起來，這真是出乎我的意料，是誰說抗議就非得要殺個你死我活。

當然這是我當時親身感受到的氛圍，局勢詭譎易變，政治永遠是一個國家不可觸碰的地雷，彷彿越加深入，越是糾葛牽連。

白日裡，整條街上的商家都不做生意，完全開放給這群有志難伸的人群，甚至於為了支持這些民眾，商家們會主動把地下室開放，作為從好幾座山頭趕來參加者的暫時休息處，店家還共同合資出錢捐助當天的伙食，讓他們有得吃有得睡，毫無後顧之憂地面對苛刻政權，以行動捍衛同胞的尊嚴。

一到下午，彷彿解禁一般，市集開始漸漸熱絡起來，商家重新開張，擺出美食、飾品、唐卡和手工編織的犛牛帽，婦女們上街買辦，小朋友下課的嬉鬧，恢復往常的繁忙歡樂，彷彿剛才所發生的偶一事件，像場夢境似的嘉年華會。

後來，果真在當地報紙上刊出一大篇報導，照片上的國王開車載著皇后，離開了皇宮，被貶為平民⋯⋯

故事永遠都有後續，勾引人們內心最深沉的思考，如同山路婉蜒蔓延，等著旅人一步一步攀引，我緊抓著繩索，在離山最近的地方，等待下一場躬逢其時的盛會。

道地豐饒的飲食文化

「小姐，這裡是世界遺產，參觀需要買票喔。」

我在圍牆內外來回拍攝照片，突然一個人走過來，才驚覺誤入禁區，彷彿隨處都是歷史的遺址，而我正走在前人的腳印上。

「不好意思，不好意思，我補給妳！」以為這樣可以彌補一時莽撞的歉意。

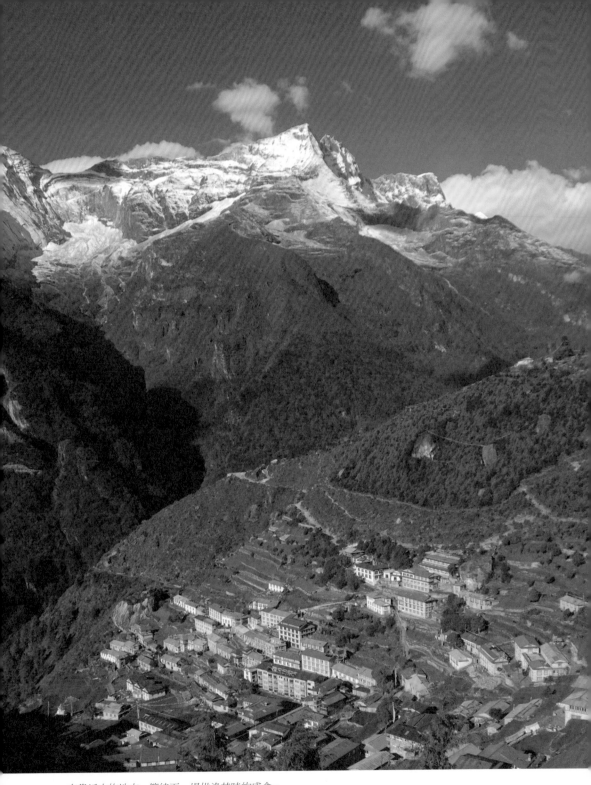

在靠近山的地方，等待下一場供逢其時的盛會。

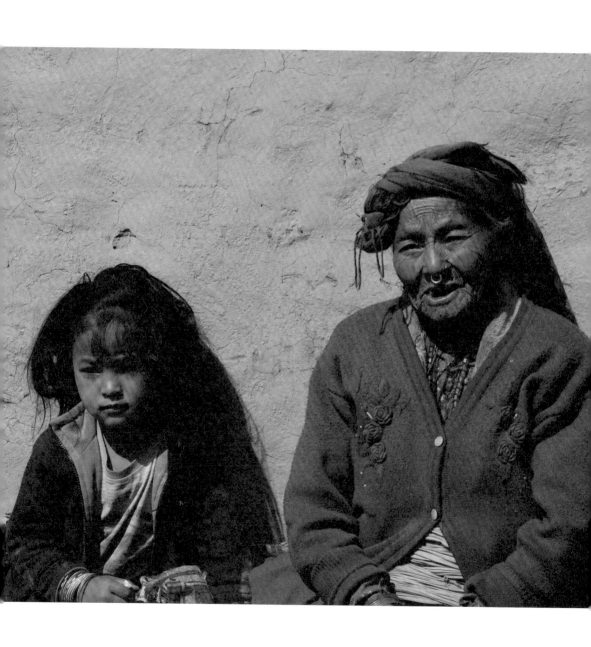

每次前往 EBC，總會把上回拍到的照片洗出來帶過去，比對影中的人物，親自送給影中人，這份禮物常帶給雙方莫大的驚喜。照片中的小男孩，連三回都拍到，等於紀錄到他的成長軌跡。

隨後在下一條街口買了一杯奶茶，果然是我最愛的味道。

由於石油非常昂貴，當地人會騎著腳踏車，後頭載著兩個鐵籃子，裡面有裝好小袋的鮮奶，那是從市區外的牧牛場新鮮現擠的，當小攤販把煮好的濃茶濾過茶渣，再混和最鮮純的牛奶，不到十塊錢台幣，一杯正宗道地又美味的「瑪莎拉蒂（Masala Tea）鮮奶茶」就出爐了！

有次讓飯店準備奶茶當早餐，過了三十分鐘還出不來，一問之下，才發現還在煮茶，一上桌經過熬煮入透而自然散發的香息，令人領悟到原來這份美味的功夫是急不得的。

由於尼泊爾接近中東，延續一貫的香料王國，這裡的攤商也出產許多獨特氣味的香粉，除了可以擦面，還可以加入食材當中，變化無窮的滋味。

此外，其中一攤販賣著自製優格，利用鮮奶人工打發，雖然頭上蒼蠅滿天飛，還是抵擋不了美食的誘惑，果然一嚐不得了，有著濃郁的奶香，在嘴裡甜蜜地融化；同時還看見賣豬肉、牛肉的攤位，這麼高的海拔，這些肉類如何駄運上山，令人懷疑，不過由於高山怕吃出腸胃病，需要保存和未煮熟的食物盡量避免，影響後續登山行程，並不建議團員們嘗試。

尼泊爾的風味餐，一般都會用銅器裝盛，銅盤、銅碗、銅杯，小小的一碗一碗整齊擺放，你可以看到裏頭各有飯、羊肉、配菜、豆子湯，其中不可缺的就屬調味料，作為沾醬的原料，還是利用石頭天然工法研磨出來的，保有傳統的滋味。

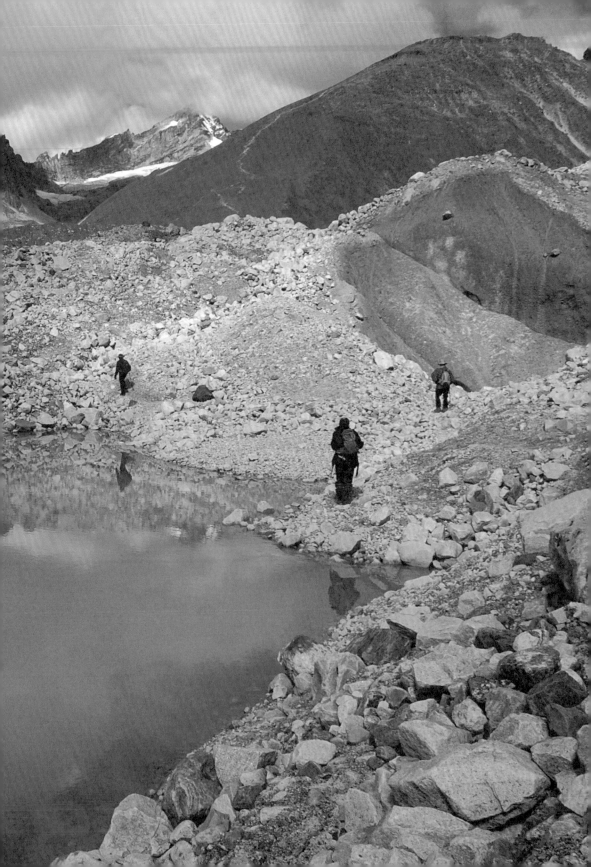

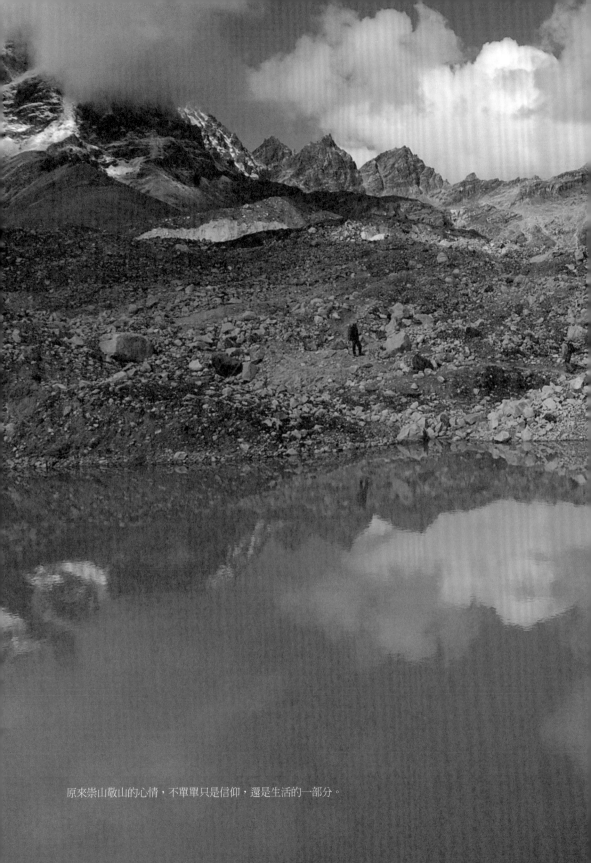

原來崇山敬山的心情，不單單只是信仰，還是生活的一部分。

銅盤上完全沒有餐具，團員們面面相覷，我便動手示範「手抓飯」，用右手抓起白米飯，稍微捏塑一下使米飯增加黏稠感，沾點醬汁送入口中，同樣地，取菜也是如此，稍微攪拌繞圓，沾取醬料後送入口中。

「為什麼不用筷子、刀叉或湯匙？」有人小聲問起。

「那些器具沒有溫度，手溫才能吃到貼近食物本身的氣味！」

相信這是絕大多數人的疑問，我們已經受到文明的習氣太深，卻忽略了用餐前，他們一定會仔細清潔雙手，用完餐之後，輪流傳遞一桶水漱漱口，分享的舉動在我看來極為動人。

簡單地說，食物為了滿足身體所需的熱量，依靠的就是溫度，人和人之間的相處互動，不也是如此。

入境隨俗，學習不一樣的用餐禮儀，也是一種樂趣。

人類的生存本能，不管是住在豐饒之所還是貧瘠之地，都能因應衍生一種飲食文化。飲食本身並無高低之別，僅有道不道地。

因此，能夠在海拔以上嚐到住民為我們準備的豐盛食物，內心總是心懷感謝，如何說用一點點金錢，買來這麼多的招待，我們這群登山客闖入他們的居住地，換得豐厚的心靈饗宴，這份值得與滿足已經讓我深深感激。

我告訴隊友們，請不要浪費糧食，這裡的挑夫能夠吃上一碗白米飯，就屬奢侈，反觀我們呢？如果只是一群把登山當作巔峰的挑戰，短暫的過路客，喧鬧了一陣就抽身，返回國境之後的炫耀說嘴，那就失去這場歷程的意義。

二〇一三年，採取搭乘直升機方式，直接飛往 EBC 的團員合影。

山，是用來體驗與感受，我很高興夥伴們明白我的意思。

這時，我看到山屋主人和歇在地上的挑夫們親切對話，傢俱對他們而言並非重要的物件，真的有錢買台電視，還怕沒有電可以接上。

這群看山吃山的人，用虔誠悲憫的心對待山林，也用同樣的服務精神對待來客，讓我明白原來崇山敬山的心情，不單單只是信仰，還是生活的一部分。

濕婆廟前的愛恨輪迴

「聽說男性登山客若能夢見女山神，就代表能順利攻上聖母峰！」

山屋主人一邊將犛牛糞、木屑加入煤油當中，爐火瞬間散發一股熱氣，讓整個大廳暖和起來，一邊告訴我們這個傳說，大夥們聽得嘖嘖稱奇。

關於尼泊爾特殊的人文和信仰，我都告訴隊員們在參觀過程必須尊重，畢竟遠來是客，我們可以存疑，但不能夠斷然否定。

我在那名隊員被落石擊傷後，再度往三千八百公尺的喇嘛廟靜思，果然找到一絲平靜的力量，彷彿憂愁和煩惱就能被洗滌而淨。

所有的登山者途經此地，都會讓喇嘛摸頭祈福，每次來到這裡總像是回到家一般，裡面的一位喇嘛看見我就把我抱住，說著我的背後有雪山的形象，雖然聽起來很不可思議，但冥冥之中卻有股因緣召喚著我，要我再度回到這裡看看。

有個團員被喇嘛摸頭之後，竟然哭了起來，她似乎有著奇異的感應，同時似可以看到一些虔誠的信徒，拿著兩塊木板，在一個定點行跪拜禮，這股強大無聲的能量隨著起落的動作傳遞開來，似乎無法用言語形容。

廟裡面有許多可愛的小喇嘛，替年長的喇嘛和登山客倒茶，藏族人有個傳統，會把家裡第二個小孩送到喇嘛廟，五歲便成為小喇嘛，直到十七八歲，可以選擇是否想要還俗，很像台灣成年男孩必須通過當兵的洗禮，若是想要繼續奉獻於宗教，就會被送往西藏神學院進修，學成後再回到村莊或更偏僻的地方服務，將藏傳文化一代代保留傳承下來。

尼泊爾和印度文化其實是相融的，包括外貌、衣服、宗教、信仰、語言，以及一貫繼承的種姓制度。

這兩者密切相關，連許多印度人討老婆，也會到尼泊爾來尋，因此，如果留意到當地報紙的徵婚啟事，就可以發現上頭會寫著尋找什麼姓氏。

為什麼要限定姓氏，正是因為從姓氏別，可以判定階級，貴族或一般平民一覽無遺，這是我們所不知道的文化距離。

我憶起曾親眼見過面色黝黑的一群男人，肅穆莊重的進行著宗教儀式，因為鐵著臉，讓人覺得更加難以猜透情緒，耳畔響起喇嘛多部和諧的念誦聲，增添更多神秘性，一旁坐著幾名苦行僧，殊異妝容讓人忍不住多看兩眼，正想拿出相機拍照，就被示意需要收費，只好暫時打消念頭。

當地嚮導說這是加德滿都的傳統血祭，當地人會將動物的血直接噴灑在神像上頭，象徵祈福，對

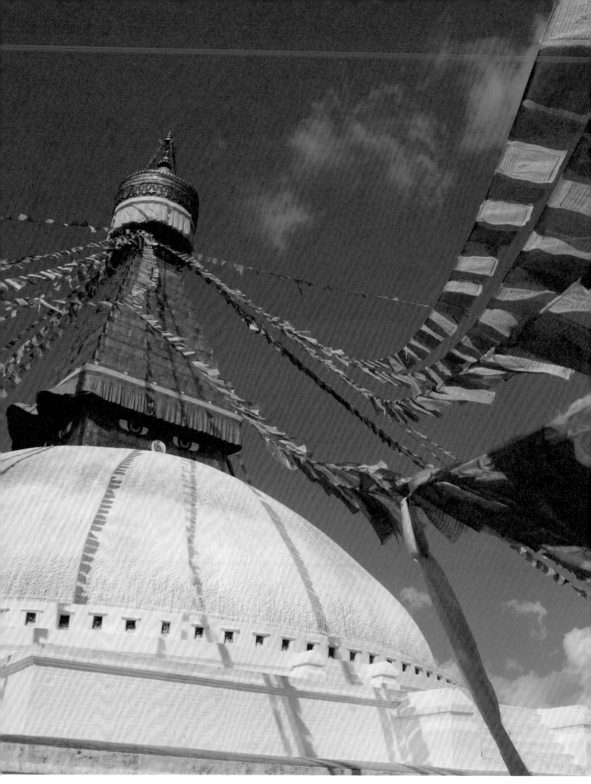

「風吹經幡，水轉經車」，一座寺廟牽繫著人們有形和無形的需要。

065

濕婆廟的修行者，有著殊異
的裝扮。

於那些牲畜可以了結罪惡之身，進入輪迴。

我們一行人來到尼泊爾境內最大的博達佛塔，也稱作四眼天神廟，有著四面的天眼，如同舉頭三尺只有神明，象徵信仰無遠弗屆，融合自然五元素（天地水火風）的建築：天地水火風，白色基座上有一百零八尊阿彌陀佛浮雕。

「風吹經幡，水轉經車」，我讓團員們在廣場隨著運轉經輪繞行數圈，一邊走一邊默念著「嗡嘛呢叭咪吽」，希望藉由虔誠的心念庇佑此行順利，大佛塔內部的圓形廣場還有許多餐廳商家，提供參觀者遊逛，一座寺廟就牽繫著人們有形和無形的需要。

此外，加德滿都帕蘇帕提納（Pashupatinath）是一座供奉著印度濕婆神的寺廟，只有印度教的信仰者才可以進入參拜，一般觀光客只能在對岸遠遠瞻仰觀望。

寺廟附近的巴哥瑪蒂河畔，有座世界文明的阿里雅火葬台（Arya Ghat），到處可見身著白衣的人，追念著離開人世的故人。

當地只要有人死去，都要馬上送來此處燒化，甚至即將離世之人都會在一旁等待，先由大兒子為其洗身，因此可以說火葬場幾乎是全年無休，整個「荼毗（火燒）儀典」有些觸目驚心，會用一條寫滿經文的布巾覆蓋大體，上頭放著稻草、木材，再淋上汽油隨即點燃，一縷白煙裊裊上升，大火燃燒直至灰燼，最後全數被掃入河中，生命在此化為永恆。

「嗡嘛呢叭咪吽」，我默念著六字大明咒，親眼見證一場輪迴之旅，佛的慈悲化育大地，從來沒有貴賤之別，肉體衍生的愛恨情仇，也許只是身而為人的考驗。

當這些生者準備離開時，會脫去上衣，順著河水漂流到下游，往往被同一條河其他人家拾撿回去，作為一條承載當地人生老病死的聖河，彷彿那場儀式只留給前者，就這麼不相干卻又如此相融，以廣大包容的力量餵養著後代人。

翻山越嶺只爲尋根

「記得戴上口罩，或用套頭圍巾覆住口鼻，小心吸入大量灰塵！」

一早醒來，外頭已是黃沙飛舞，強烈的風暴挾帶高山的沙粒襲捲下來，整個街市灰塵滿天，攤販上的物品全都罩上一層沙，整座市景變得異常朦朧，更顯古樸懷舊的色質，只是團員們一個個都忍不住地咳嗽起來，彷彿氧氣突然被某個巨大的機器抽光，連我都感到有些呼吸困難。

當地人依然若無其事地一遍遍掃著沙子，儘管幾分鐘後，那層紗又罩了上來，好似永遠沒有掃乾淨的一刻。

街上的婦女永遠穿著大紅大紫的衣服，彷彿沒有比她們更豔麗的女主角了，傳統電影院依然放映著歡樂的愛情歌舞片，誇張地扯開嗓門唱大歌，扭著奇異的舞步，那份與外頭灰撲撲的貧苦，顯然有些格格不入的華麗情調，卻能讓人們的內心有所寄情，也許生活就不那麼難以忍受。

有一次，搭上了老舊的街頭巴士，沒想到看起來像是報廢的外觀，載了滿滿一車人後竟然還可以跑得動。

這裡頭除了司機之外，還會有個隨車小弟，專門幫忙收錢、看路、「拉」客人，一輛九人座的車塞

進二十幾個還不夠看，如果沿途有人想擠上車，一個個練家子還可以爬上車頂，和鐵架上的行李同坐，山路蜿蜒顛簸，晃啊晃得我的胃囊快要反常、腰椎發軟，真不曉得上頭的乘客如何安然無憂？只能說功夫到家。

「天啊，我旁邊竟然坐一頭羊耶！」我的內心發出驚嘆，一次竟然看一隻活生生的羊被帶上車，一下尿尿一下拉屎，這多難得呀！

過程還會有休息時間，讓大家可以用餐，想要方便，野外就是廁所。

我告訴自己在這裡必須拋下既定的清潔習慣，才能完全融入在地生活，而我已經愛上這個氣味有點「草舖草舖」的地方。

一名導遊問我：「想看高山上的足球賽嗎？」

我熱烈地點點頭，當然好啊！

十一月的天氣有些冷，我穿著羽絨衣還不停微微打顫，坐在看台上曬著陽光已是極為享受，沒想到還能夠看到足球賽事。

這時導遊對著叫賣著花生的小販招招手，見他麻利地用三角形的量杯，裝好一份遞給我，此外還有販賣香菸、泡芙等當地零食，我吃著花生米，完全忘了時間壓力，正因時間在此地完全派不上用場，球賽只是用來活動筋骨，純粹的遊戲。

那麼，這群遊戲者踢著球，想要尋求什麼？

放鬆使人悅神，已經不去留意誰進球誰輸球的問題，從右手邊看過去，整面喜馬拉雅山就盡收眼底。

我參與了尼泊爾人的一日，吃著他們的食物，看著他們的電影，搭著巴士，望著足球，同樣坐在高峰之下嚼著花生米，他們不用苦苦向外追尋，就能夠輕易渡過看似貧瘠的風浪，用緩慢的安穩和現世對抗。

他們的根扎實實地落在這裡，再怎麼融入，我畢竟還是一個過路人？

我們意外的造訪，除了掀起資本主義的塵埃，到底是好還是壞？這個靠山吃山的純樸之地，會不會因大量遊客而慢慢質變？始終是我內心最深刻的憂慮。

我同時反問自己，自己的健行之旅建立在哪個基點？

翻山越嶺只為尋根，我的根在台灣，這是無庸置疑的事，然而是什麼樣的因緣際會，讓我走入尼泊爾的鄉鎮，踏上喜馬拉雅山的夢想起點，親近異國風俗帶來的震撼，更帶領一群志同道合的團員歷經高壓、強寒、粗食、降雪、受傷的生死關口，仍願意層層逼視身體和心靈的極限，從另一個高山國境讓我明白幸福的真義。

因為理解和信任，所有因氣候、飲食、生活、語言、文化的種種差異，不只拉近我和團員之間的距離，原先和當地民眾的那條界線也漸漸模糊。

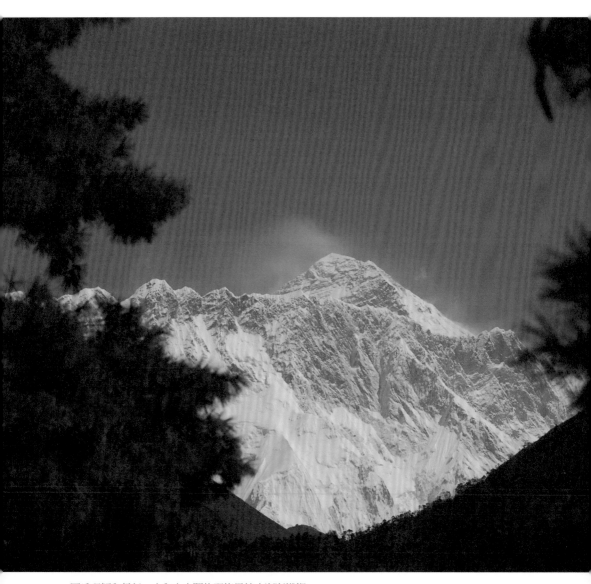

因為理解和信任，人和人之間的那條界線也漸漸模糊。

我的根在台灣，但根苗已經隨著腳步翻山走嶺，日益茁長堅韌，通往更廣大的境域。

高山上的美好回憶

「祝你生日快樂，祝你生日快樂……，惟庭，生日快樂！」

我們不只在三千四百公尺和四千九百公尺的高山上吃到香甜柔軟的蛋糕，還幫當天生日的隊員慶祝唱歌。

誰說高山上不能來點生活樂趣，海拔四千兩百公尺高的極地，品嚐美味下午茶，一杯熱咖啡，配上蘋果派、黑森林或布朗尼，就是人生至高享受。

儘管一小片蛋糕就要花費一百多塊台幣，每個人還是非常樂意感受這份愜意，當陽光穿透玻璃灑在桌面，外頭卻是七千公尺的高山遠景，心情就隨著雲朵飄了起來。

當我們距離基地營越來越靠近，意味著高度不斷向上攀升，四面環山，陣陣寒風迎面吹拂，加上風寒效應，使得身體更加冷了，幾乎一停下腳步，就會凍成冰柱。

然而，環境越是刻苦，卻能夠激發人類的無限潛能，我始終樂觀地相信：高山上什麼好事都有可能發生。

二○○九年和我前往基地營的王建民，原本在科學園區擔任行銷業務經理，後來因為一些因素辭掉工作，投入爬山運動，一次和我聊天，希望我幫他安排基地營露營，並開始進行冰攀和雪攀訓練，還每天揹負二十公斤走郊山，希望隔年登頂聖母峰。

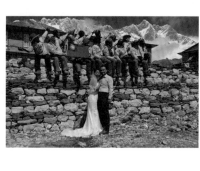

後來完成基地營健行後，隔年三月果然登上聖母峰，並且在基地營遇見另個團隊的中國女子，牽起特殊的緣分，後來因為那名女子獨留在帳棚，準備隔天攻頂的王建民就上前關心，沒想到就談起八千公尺的高山戀愛，只是極地氣候必須戴著氧氣罩，能夠一邊流著鼻涕和眼淚，一邊拿下氧氣罩說話交心，外人看起來可能是折磨，對他們而言，悄悄萌生的愛意就像彼此的氧氣，這場「同是天涯淪落人」的相處經驗，竟是如此刻骨銘心，果然成就了一段美好的姻緣，返國後步入禮堂。

因此，想要有場浪漫邂逅，或是慶祝生日或婚禮的朋友，非常建議來一趟基地營，讓喜馬拉雅山為幸福證言，直上幸福的頂峰。

把阿嬤當成布朗的老哥

「阿嬤當布朗，是阿嬤還是布朗？原來高山症還會讓人眼花？」

我在候機的大廳招集大伙，作著簡單的行前說明會，一位七十五歲的老哥問我，這當然是玩笑話，但是從一位難以想像的「長者」願意加入這趟追夢之旅，你就不能不佩服他的勇氣和決心。

標高六八五六公尺的阿瑪丹布朗（AmaDablam），相對於地球第一高峰聖母峰（Mount Everest）八八四四點四三公尺而言，它並不是最高，卻絕對可稱得上難以攀越的一座雪山。

「阿瑪」，尼泊爾話是媽媽，「丹布朗」則是一條項鍊，掛在媽媽脖子上的項鍊，指的是最後攻頂時有一段彷佛項鍊的冰斗，圍繞在整座山的頭頸處，其中最艱難之處，當然就位在這顆璀璨的項鍊，呈現垂直狀，必須冒險攀越冰雪才能上去，因此被登山客戲稱「連阿嬤都到不了的地方」。

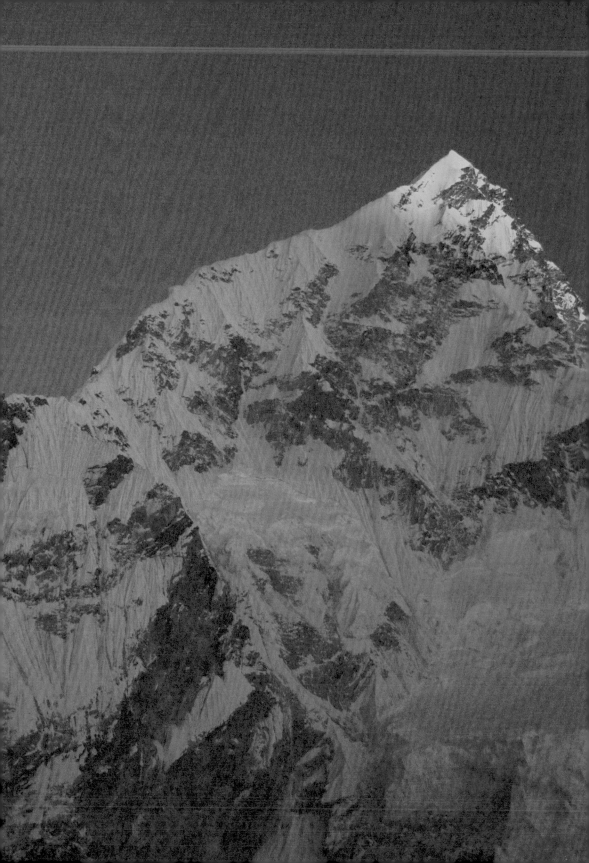

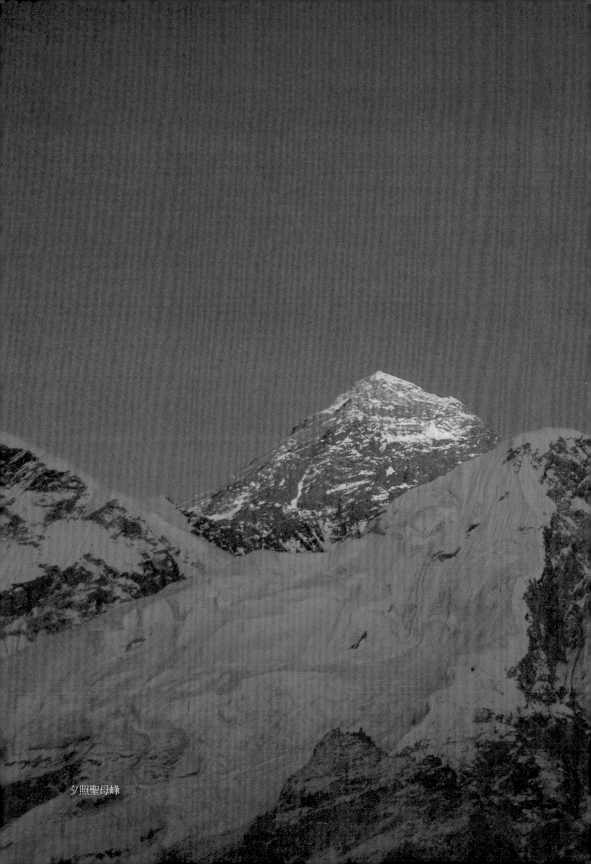
夕照聖母峰

但是登山對我而言，並不單單只是走完路線這麼簡單，還有一份重溫高原簡樸村莊、感受溫暖人情的渴望，以及那股再熟悉不過的午夜夢迴鈴聲，催促著我又到了拜訪的時刻，於是腳上的步伐不曾停過。

身兼一名登山領隊，需要照料每位隊員的大小問題，舉凡食衣住行喝拉撒睡，不僅要掌管生理上的舒適度，心理上的罣礙也一併納入百寶袋，最怕是行進間各種難以逆料的突發狀況，頭腦絕對要帶在身上，隨機應變，而且還得留意心臟是否牢牢包裹在厚重的羽絨外套裡，不時聽聽它跳動的韻律，證明自己還堅強地活著。

因此，當二○一四年八月，七十五歲的林先生問：「我能不能去基地營？」「先走走看日本富士山，走完再告訴你！」以為這樣可以讓他知難而退，沒想到富士山之行才剛完成，已經向我預約下一趟的喜馬拉雅山行程。

二○一四年十月，當時距離出發只剩下一個禮拜，我已經不收新成員了，卻臨時插進來報名，「如果買得到機票，我就讓你來！」

他剛剛結束在中國的事業，賣掉豪宅，帶著簡單的行李回台，匆忙穿著牛仔褲就要和我們去探險，對於缺少的登山裝備，還好南集巴札的商店提供了完備的補給，讓他得以換上一身勁裝，變身登山客並融入喜馬拉雅的大山身影中。

完全沒有高山經驗的他，對於前往傳說中的聖山，不免感到既興奮又緊張，我告訴他：「別擔心，就當是平時走路，只要跟著我的步伐走，隨時調整呼吸和速度，就會到達目的地！」。

其實，爬山最大的考驗不在高度，而在內心，如果願意跨越那道門牆，人人都有機會站上世界屋

七十五歲的林先生，爬上海拔五五四五公尺的卡拉帕特，高興地叫喊：「我終於達成夢想了！」

脊大聲唱歌。

當他爬上海拔五五四五公尺的卡拉帕特（KaLaPattar），竟然大哭起來，對著群山叫喊著：「這是人生的最高境界，我終於完成夢想了！」連我也替他感到開心，跟著一起歡呼起來，彷彿這也是屬於我的一場勝利。

記得行進中他一直唱著江蕙的「家後」，歌詞中「阮的一生獻乎恁兜」似乎傳遞著一份心意，儘管缺氧中難免 KEY 升不上去，頻頻岔氣，但歌聲中充滿了對妻子的感恩和思念。

當他從尼泊爾歸來後，朋友們紛紛大呼驚奇：「真是老當益壯，不簡單啊！」

之前報名攀爬台灣百岳，領隊們都因為年紀問題，不太敢讓他同行，如今戰勝自己，讓他信心大增，整個人彷彿重回年輕時代。

回台後，他特地請我吃飯，閒聊中提及：「在我這把年紀，對於物質不再感到興趣，甚至看開了，但是感謝妳願意在我這樣的年紀，帶我去冒險！」我明白這是他的內心話，也是對我高山領隊生涯中最好的讚美。

最後他果然又開口了：「妳打算什麼時候去非洲最高峰？我也要跟！」

我就是欣賞他這股從不設限的心態，對於挑戰永遠沉穩以對。

往後的健行之路，若是有人敢說自己已屆中年、體力不行，那就看看紀錄上的保持人吧！

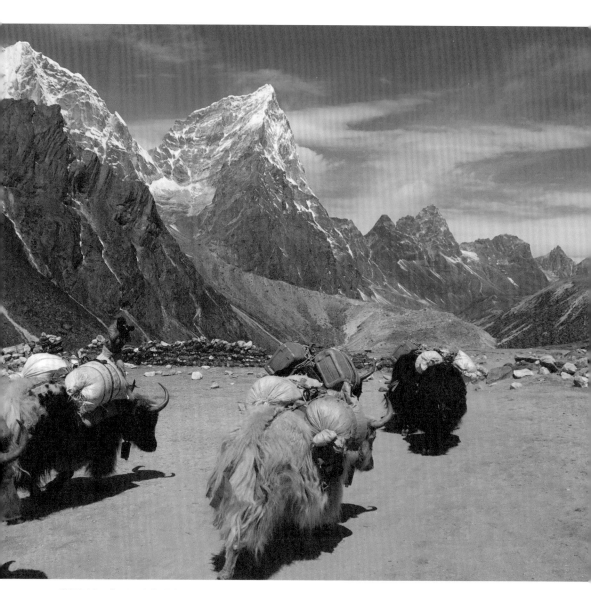

世界屋脊，靠近天空的地方，只要出發，路就不遠。

另外，原先在一大票朋友裡面，被稱爲肉腳工程師的隊員，大家都不看好他到得了基地營，結果卻出奇的順利，在享受拍照和山景的過程，走完了全程，令朋友們跌破眼鏡，我們更一同見證了最美麗的紫色落日，光點恰好打在阿瑪丹布朗（AmaDablam）的頂巔，投射出難得一見的美麗霞色。

除此之外，他還特地在最高處脫下上衣留下最光榮紀錄，真該稱他神勇工程師。

我十分能夠體會那份激動的心情，記起第一次爬上喜馬拉雅山的感動，只要一想到能夠走在它的懷抱裡，就算一個月不洗澡也沒有問題，此刻在林先生或是其他隊友的心裡，相信也有著相同的體會。

缺氧的哭坡歌喉戰

離開海拔高度四四一〇公尺的丁坡切（Dingbuche），一段往村莊的上坡路，就看見白色佛塔迎接我們的到來，五色經幡隨風飄揚，默默祝福著大家登山平安。

在此平坦壯闊的台地，遠方有印加冰河配上六一六五公尺的島峰（Island Peak）和八五一六公尺的洛子峰（Mt. Lhotse，世界第三高峰），天氣好的時候，還可以看到八四六三公尺的（Mt. Makalu，世界第五高峰），這是拍照的絕佳景點，大家會不自覺忘我的拍照，歡喜讓自己的身影

融入大山大水之中。

身後的阿嬤丹布朗峰（AmaDablam），面前的唐坡切峰、丘拉切峰、羅伯切峰排排站，各自展現風采，河谷下方的費力切（Pheriche）村莊可見薩加瑪塔國家公園醫療中心的紀念碑。

一行人在都卡拉（Thokla）吃完中餐，補足體力後，開始要上升約三百公尺，為了因應這段上坡路程，我建議大家一邊走路一邊唱歌，來場PK歌喉戰，能夠在四千八百公尺高海拔唱歌而不斷氣，考驗著大家的肺活量。

我們穿著黃色的隊服，被外國人戲稱為「Yellow Team」，一路從民歌「蘭花草」，唱到「高山青」、阿妹的「站在高崗上」，當然不忘記要唱「愛拼才會贏」這首國民之歌。

團員在歌聲中暫時忘記高山症即將來襲，無形中忘卻行路的艱難，路過的雪巴挑夫也都驚奇的問：「登山還能苦中作樂唱歌，你們來自哪裡？」團員都會大聲驕傲地回答：「台灣。」

這才發現，原來大聲唱歌可以降低高山症發作，我們就在互相笑鬧中登上四千九百公尺的羅伯切山屋。

回國後，表妹 Manzapple 馬上在臉書發布訊息：「LuLu 表姐二〇一三年登聖母峰基地營的紀錄，影片裡途經天波切喇嘛廟（Tengboche monastery）受到加持祝福，大家虔心唸誦六字大明咒——嗡嘛呢叭咪吽（OM MANI PADME HUM），還有沿途中表姐聲聲的叮嚀『用力呼吸，用力呼吸！』曾幾時何，連呼吸都需要如此被提醒啊！人生難得，真的好棒的心靈旅程！」為這段哭坡的歌喉戰，寫下最美麗的註解。

看向更深更遠的前方，人的盲點才有了新的洞見。

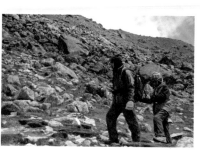

十一歲的小朋友，和父親一起來參加 EBC 健行活動，最後靠著自己的意志力抵達終點。

團員不見了！

「什麼？人怎麼會走丟了？」

「我沒有看見他耶！電話都打不通！」

二○一四年十月，那一次 EBC 攻頂完回程時，當我們走到三千四百公尺的南集巴扎（Namche Bazra），才發現有一位團員不見了，令我非常自責和擔心。

由於拖著疲憊的身體，抵達山屋後，將房間緊急分配完畢，讓大家先入房稍做休息，突然一名團員告知他的室友不見蹤影，試著用手機聯絡、留簡訊都沒有回應。

這位山友不會講英文，只好快快整隊出動協尋，因為不清楚是在哪一處走失，是在山路轉角？還是走進岔路，進入另個村莊？我們馬上分成兩隊人馬，雪巴挑夫組成一隊，戴上頭燈往回山路尋找，台灣團員組成一隊，前進市集街上找人，沿路大喊他的名字。

入夜後，喜馬拉雅的山區溫度驟降，十分冰寒，一顆心懸在空中很是焦急，我坐鎮山屋等候雙方回報消息，以便掌控和調度，另外請山屋老闆幫忙聯繫其他山屋，呆坐在電話旁邊等待消息。

經過詢問幾位走在他前後的團員，大概知道是在哪一段不見人影的，回程的山路我一向都會壓在最後，確保團員都在前面，一路將落後的人收回來。

可能因為隊伍拉得過長，前面速度較快的健腳，沒有等後面較為緩慢的人，導致中間團員失去引導，在轉彎處走入錯誤的方向。

經過了一個多小時，心情如同裸露的冰石失了溫度，隨時聽得見顫抖的心跳不斷加速，腦海中旋過那個人的身影，一路上交談的聲音越見清晰……

在這個嚴峻寒地迷失路途，尋人的感受是急迫的！

「嘟——」電話鈴聲劃破凝凍的空氣，瞬間將我帶回溫熱的現實。

電話回報找到了，我放下心頭那顆巨石，原來他手機沒有攜帶上山，行程手冊沒帶在身邊，因此也沒有我的手機號碼。

茫茫前路中，看不見前者，又不想枯等，他認為應該認得路，就自行往前了，直到確認迷了路，還好看見遠方有間山屋，便先走到山屋填飽肚子，再花兩百元美金請人帶路。

花錢事小，還好人平安回來。

我利用機會和大家分享，山區通訊本來就不佳，行進間，前後團員應該保持在互相看得見彼此的速度，並且互相照應，當有遲疑時，就不要貿然前進，可以待在原地，等待後方山友抵達再一起行進。

另外，手機一定要攜帶，平常可以關機省電，緊急時可開機聯繫。

山區健行控團是領隊重要的課題，團員一個都不能少，然而所謂的登山道義，維繫在每一個登山者之間，臨到危急還是不能放棄任何一個夥伴，山友之間，看到比較弱的一方，能不能停下腳步，主動去攙扶協助對方，除了是道德，更是一種勇氣。

懷抱快樂出遊，滿載喜悅回返，這是我時時惦記心頭的初衷，EBC 給予這個寶貴的課題，有驚無險中全身而退，懸在及格邊緣，謝天謝地。

大山大水中渺小的人

「來！要拍照囉，先歇一下，離我遠一點才拍得到好照片喔。」

一開始帶團，我會走在最後面，方便照顧落後者，後來因為人數比較多，為了避免前頭的雪巴和隊友們溝通不良而造成誤解，或是衝太快，拖長了前後之間的距離，增加照顧風險，改為走在最前面壓陣。

「你們要離我遠一點，我才可以幫你們拍照喔！」

走在前頭有好處也有壞處，好處是前面沒有人，可以看到最純淨的山景，可是就無法拍到團員攀頂的英姿，而且隱隱之中感到一股壓力，彷彿停下腳步就會和某人撞在一塊，正因為身後有人緊緊跟著，我只好回過身示意，「走太快的會沒有朋友、沒有照片！」

走在最前頭，讓我明白為何雪巴人都喜歡倚立山巔，因為這正是俯瞰美景的所在，純淨壯闊盡收眼底，因此當我站在山頭，趕快喊向隊友：「趕快拍，這個地方簡直是仙境！」才留下一張「千山我獨行」的珍貴照片。

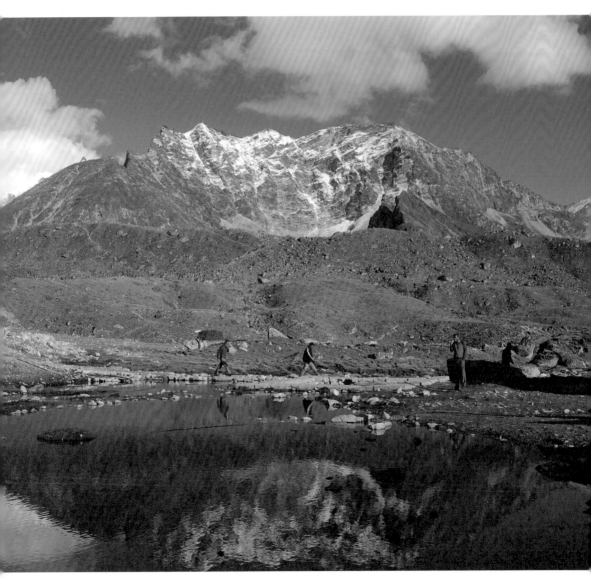

置身大山大水，人是何其渺小，卸下過眼繁華，還有什麼好爭？

這樣獨自望自山岳，呈現出人的渺小，置身這種環境裡面，親見大山大水，不禁感到謙卑，卸下過眼繁華，還有什麼好爭？

當我走進高山村落，見到當地人家在艱困環境下生活，家徒四壁，只用泥土砌成的原始遮蔽處，甚至連個桌子都沒有，卻能蹲在地下開心地吃飯，在這片聖域之下安穩過活，你還能奢求什麼？

走到五千一百公尺最後一個山屋，再過去就是基地營了，身體的反應越加劇烈，許多團員開始吃不下任何食物，但是爲了保有體力，還是得喚起他們的食欲，這時我的秘密武器就派上用場了！

這間住了十三次的山屋老闆，一看見我，就給我大大的微笑，好似知道我的計謀。

「哇！好香喔！」當熟悉的香味飄散開來，大家都笑了，團員們一個接一個擠了過來，一碗又一碗，什麼吃不下早已拋至天際，台灣的泡麵果然還是充滿吸引力，早午餐則接續有豆腐乳、魚罐頭、花瓜、麵筋和肉鬆，就能讓所有人味蕾甦醒，重振精神。

走到這裡，讓我們學會感恩，在有限的資源裡懂得分享，因此有人把基地營喚作「想念基地營」，稀薄貧瘠的空氣之下，過去的生活形態猶如幻燈片一般，會在眼前快速跑過，開始思念起自己的親人朋友，藉由極地的旋流，腦袋似乎更加澄澈，進一步發現沒有什麼理所當然的事，打開水龍頭就有熱水，廁所就有衛生紙，渴了餓了隨處找得到二十四小時便利店，當然還包括了無所不在的關愛與付出。

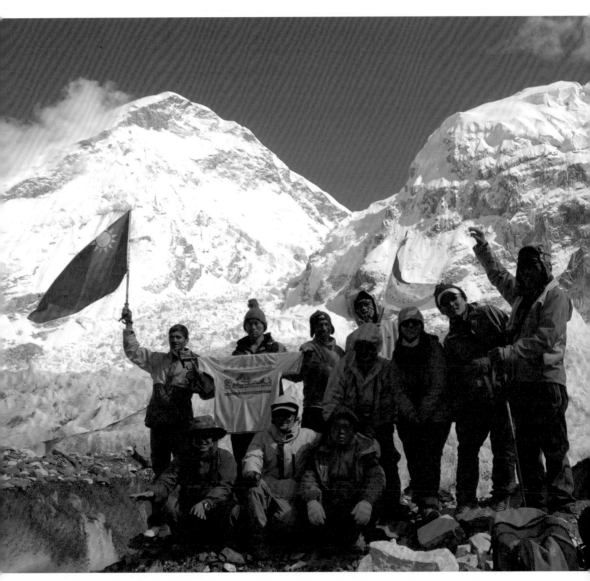

整個健行過程就像是一場身心靈的洗滌，當我一步步踏上山路，就意味著已經走在夢想的脊樑上。

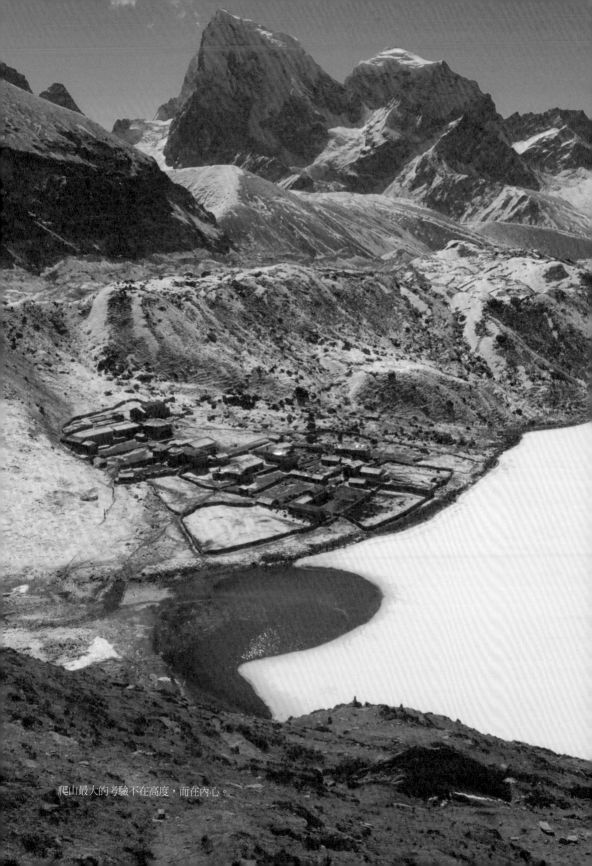

爬山最大的考驗不在高度，而在內心。

經過八天，終於來到五千四百公尺的基地營，大家忍髒耐寒不敢洗澡，男生已經鬍渣滿面，女生則頭髮雜亂，置身在彷如外太空的基地營，眼前一片荒涼，團員們開始陷入沉思……老公想念老婆，男朋友思念女朋友，想念魯肉飯配滷蛋，想念溫泉泡湯，想念毛小孩……灰灰茫茫的沙石場，儼然成為「想念基地營」。

整個健行過程就像是一場身心靈的洗滌，當我一步步踏上山路，就意味著已經走在夢想的脊樑上，如果拉高一點來看，就像是母雞帶小雞一般，鏡頭下小小的黑點連成一線，抱著壯志豪情地前進。

爬山過程都是一場修心的旅程，上山需要留意的細節，下山同樣需要面面俱到。

抵達終點基地營後，開始慢慢走回五千一百公尺的山屋享用午餐，吃完中餐便一路往下撤，如果繼續留在五千公尺的高度，劇跳的脈搏伴隨強烈的不舒服就會瞬間翻湧上來，下一秒不知會發生什麼變化，誰都不敢輕忽高山的威力，更別說要在上面過夜，那是相當危險的事情，我寧願大家趕走夜路，走到四千公尺住宿的山屋，這時一口氣才順了下來。

平時在山下，每個人都戴著大大小小的面具，但在無法藏匿躲避的山域，人的本性面目卻清楚明白地彰顯出來。

因為環境的惡劣，加劇身體的不適，極地高山放大了每項身體病痛和缺乏，在我看到別人面對丟失行李、裝備不足、飲食條件、熱水問題、下撤決定，一一呈現出最真實的反應，試煉彼此的信任危機，事件發生的當下，別人也看見了其他人的行動，以及身為領隊的我的處理方式，就像是一面鏡子投射出千百種的臉孔，我看見他，他看見你，你看見更深更遠的前方，於是有了反省的契機，人的盲點才有了新的洞見。

每次回來都像是活過一次，身體細胞死光光，再重新長回血肉，我也從一開始暴躁易怒的性格，慢慢受到山域的洗滌，轉變得更加豁達快樂，這是一開始也沒想到的。

這座世界級的高山帶領我們這群愛山者，走進他的腹地，開啟新視界，對眼前的風景有了不同的理解，都在告訴我們卸除面具，誠實面對自己的內心，學習寬厚待人，永遠相信人性善良的本質。

我們一路上緊挨彼此的腳印前進，從一開始陌不相識，因緣找到了一個共同的夢想和意義，為了各自的理由踏上這座世界級的屋頂，但是仁慈的山，好似還有一些功課要教給我們，中間歷經溫度、心跳、身體的劇烈變化，發生的細碎問題，有時脾氣無端爬升，有時腳步慢了一點，由猜疑、互不信任到最後成為生命共同體，願意互相承擔，願意分享有限的衣服食物，就像投入深潭裡的小石頭，激盪起無限漣漪，偶爾濺溼了衣領和眼睛，復歸平靜，瓦解又融合，可以是人類心靈最偉大的淨化工程。

於是，此刻我們緊挨著彼此的體溫前進，那份溫暖讓我們撐過嚴峻的考驗，安然重返家園，並開始期待下一次和山的團聚。

如果你問我：「什麼是帶團最大的收穫？」

「前進夢想的屋脊，信任、互助、捨得，才是旅途最大的獲得。」

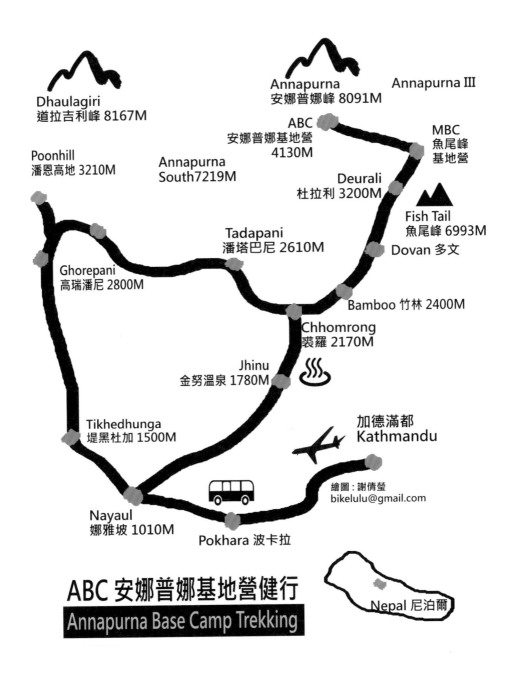

Dhaulagiri
道拉吉利峰 8167M

Annapurna
安娜普娜峰 8091M

Annapurna III

Poonhill
潘恩高地 3210M

Annapurna
South 7219M

ABC
安娜普娜基地營
4130M

MBC
魚尾峰
基地營

Deurali
杜拉利 3200M

Tadapani
潘塔巴尼 2610M

Fish Tail
魚尾峰 6993M

Ghorepani
高瑞潘尼 2800M

Dovan 多文

Bamboo 竹林 2400M

Chhomrong
裘羅 2170M

Jhinu
金努溫泉 1780M

加德滿都
Kathmandu

Tikhedhunga
堤黑杜加 1500M

繪圖：謝倩瑩
bikelulu@gmail.com

Nayaul
娜雅坡 1010M

Pokhara 波卡拉

Nepal 尼泊爾

ABC 安娜普娜基地營健行
Annapurna Base Camp Trekking

Annapurna Base Camp（簡稱 ABC），標高四一三〇公尺，此基地營位於排行世界第十的安娜普娜峰（Annapurna，八〇九一公尺）的山腳下，沿途可觀覽群峰、魚尾峰的壯麗稜線。

Vision 1 ABC　安娜普娜基地營

走入山裡的時光

「小姐，急甚麼？你要去哪裡？」有一次，山屋主人突然問我。

由於午餐遲遲還不上桌，眼看團員就要失去耐心，只好進出廚房多次催促，這時屋主的一句問話，使我突然傻住，不知該如何回答。

我頓了一下，心想：「對啊！我在急什麼？」知道他是出於一片好意，因此也就對他笑一笑，指指我那群可愛的團員們，似乎就明白了意思。

從事前作業、路線規劃、開團、報名、說明會、出發、登機、行進過程，一路到安全下山、搭機重返台灣、事後保險理賠等聯繫作業，因為我不單單是一個人旅行，必須兼顧所有人外在的食衣住行育樂，還要觀察隊員內在的心理狀態和變化，環環相扣的中間有太多突發狀況，必須留意每個細節，遇事隨機應變，一刻都不能脫鉤，全是為了能讓大家從容地欣賞沿途風景，讚嘆大山大水所帶來的身體衝擊和情緒昇華，並從這趟旅程中得到美麗的體會，這是身為一名登山領隊責無旁貸的事。

或許正因如此，才讓山屋老闆看出這份「急」，提醒我不該讓自己的心情讀秒數，辜負了眼前的美好山景！

親自攪動牛奶，手工製作優格和起司。

「要不要來我的老家住上幾天，體驗一下高山生活？」

聽到住在 ABC 村落的嚮導，對我提出邀請，當然二話不說立馬答應，這可是求之不得的好機會！

「我要當高山農夫！」一個人待在山裡，不再需要趕路，丟掉所有顧忌和時間壓力，完全融入村民生活，一邊耕種一邊欣賞群山環繞的美景，想到這裡已經令我迫不急待。

ABC（Annapurna Base Camp）入山口位於尼泊爾中部，距離加德滿都六小時的車程，一般需要搭乘當地小巴抵達波卡拉，攀登行程才真正開始。

這段路線是為了親近排行世界第十的安娜普娜峰（Annapurna），標高八〇九一公尺，譽有「收成之神」的美名。

我帶領團隊前進的 ABC 安娜普娜基地營，僅有四一三〇公尺，差不多是它的一半高而已，而且比起五三六四公尺的 EBC（Everest Base Camp），算是安全溫和許多。

由於健行高度海拔不高，高山症的發生機率大為降低，非常適合喜歡健行和野外叢林的愛好者，飽覽美麗壯闊的喜馬拉雅群山景色，加上舒適怡人的幽靜森林，短短幾天的旅程，就能感受到完全不同的地理景觀。

到了有南亞小瑞士之稱的波卡拉，離嚮導的老家還有此遠，我們先在費娃湖（Phewa Lake）觀賞雪山倒影，沿著碧綠清澈的湖水散步，可以看到許多泛舟的遊客，湖面偶爾漾起片片漣漪，閃爍著太陽照射下的波波金光，吹到臉上的風都令人無比沉醉，眼前的世界彷彿是動態的油畫，而我就置身其中，一股愜意湧上心頭。當我以為這份寧靜可以天長地久下去，「LULU，」「LULU，」嚮導突然從

背後輕拍我，原來是買來了我最愛喝的瑪莎拉蒂（Masala Tea）鮮奶茶，我們相視一笑，感受幸福的一刻。

我們走進頗熱鬧的小市集，就看嚮導沿路開始採買米、肥皂、鹽巴、糖等日用品，準備帶回山上。搭上車，山路顛簸晃蕩，記得坐了四個多小時的巴士才抵達村莊，但距離嚮導的家還要步行一個多小時。

山中無歲月，我的腳步越來越輕盈，走入山裡的時光，一切變得如此簡單。

洗手犁田割青稞，差點遇上大老虎

「LULU，起床上工囉！要去種田了！」

「種什麼田？我又不會。」一臉迷糊的我，急急忙忙跟了出去。

此地的住民多為古隆族（Gurung），不同於雪巴族（Sherpa）居住在三、四千公尺的高海拔區域，由於地勢較低適合耕種，村莊農地可以見到種植稻米、麥子、青稞、玉米等經濟作物，村民會在山坡上放羊、養牛、養羊，家家戶戶也會晾曬玉米，整體生活環境較好，果然是一座受到收成之神眷顧的山頭。

以前的山區沒有水源，只能栽種青稞、馬鈴薯這類比較耐旱的作物，後來日本人協助引水技術和補助交通運輸，讓村莊可以種植稻米和有機蔬菜。

嚮導的家中算是經濟狀況還不錯，有田有地，家中成員有阿公阿嬤、太太女兒，還有一名長工、

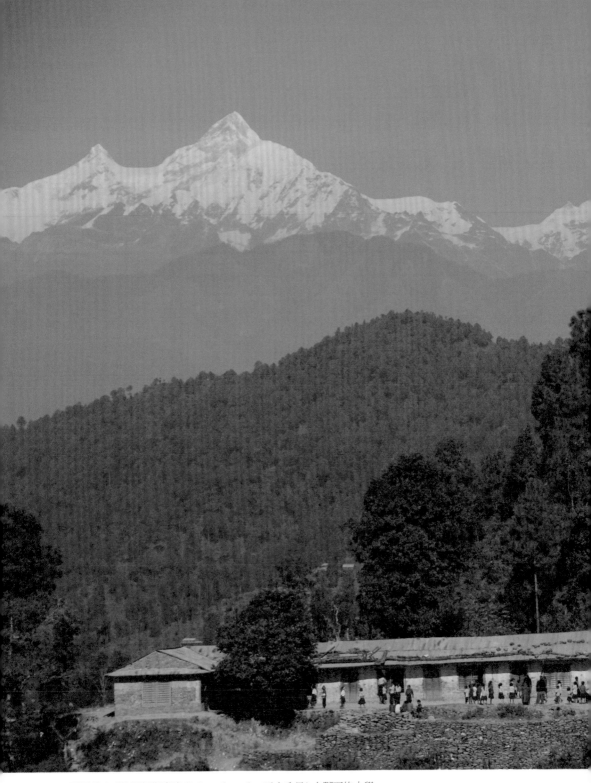

世界第八高峰馬納斯鹿峰（Manaslu，八一五六公尺）山腳下的小學。

阿公和長工的忘年之交。

兩個孤苦的小孩在家裡幫忙。

嚮導對我說：「妳的工作就是種馬鈴薯！」

「馬鈴薯不就是撒下去就好了！」我心想。

結果發現不是這麼容易，原來必須彎著腰，慢慢移動，把馬鈴薯種子一顆顆塞進去，種子之間還要隔著一定距離，旁邊再種一些菜的種籽。

一陣忙碌下來，全身腰酸背痛，驚覺自己完全不是種田的料，可是在一邊彎腰移動時，可以一邊抬頭欣賞喜馬拉雅山系，突然覺得自己是個十分幸福的人，這份辛苦果然值得！

隔天，嚮導對我說：「走！上工了！」

見我想要賴皮，他還故意說：「妳沒有上工不能吃中餐！」

好吧，寄人籬下只好遵命不如從命，只是光背一個籃子在頭上，已經覺得十分沉重了，還要把割下的青稞一顆顆丟到後籃，我問他：「這樣可以賣多少錢？」更加明白這是一份只能勉強溫飽的工資。

隔天一早，嚮導再度對我說：「今天我們要去犁田！」

「天啊！犁田？是把乾巴巴的土挖起來嗎？」

只是割不到一個小時，已經全身痠痛，等到全部割完了，才發現嚮導老婆又沿著路線割一遍，「妳都都沒有割乾淨！」原來在山區，我是如此不熟悉大自然

我先觀察他踩在犛牛機上頭，壓住重量，當牛跑在前面，土壤自然翻動起來，看起來好像挺簡單的。當我嘗試之後，才發現也是項粗重的工作，雖然犛牛在前面拉，可是人必須出力把機器往下，最後只好舉手投降。

因為山區陡峭，耕作面積採取梯田式，一塊一塊堆疊上去，當我在田裡「工作」的時候，都能看見上學的小朋友走過田埂路，彷彿這是屬於他們的秘密通道。

山上的人習慣早起，晚上八點就斷電，因此忙完一整天的我也跟著早早入睡。

一日心血來潮，大清早一個人走上山頂，想要拍攝日出的畫面，途中經過一間廟，在旁邊的大樹下逗留一會，再慢慢走回來。

「妳去哪裡了？」阿公看我回來，臉色凝重的問我。

「我去上面拍照啊！」我一派輕鬆地說。

「妳有沒有經過廟？」

「有啊！有一棵大樹，很大的樹，旁邊有一間小廟。」

「我告訴妳，上個禮拜有兩隻羊被老虎咬死，咬到那間廟旁邊慢慢吃。」

「你怎麼沒有早點跟我說！太可怕了！」

沒想到阿公也見過老虎，曾經到過他們家偷吃牛羊，他就拿了很多東西丟牠，後來才跑掉。

老虎屬於喜馬拉雅山的森林動物，只是村莊竟然有老虎耶，而我差點就跟兇狠的老虎擦身而過。

高山上的點心時間

「LULU，吃點心囉！」

「要吃什麼？」我相當期待。

「妳看著好了」

高山居民沒有吃中餐的習慣，通常只有早晚兩餐，不過中午休息時間會吃些點心，當嚮導對我說有點心時，只見他從家裡面拿出一個粗胚的甕，再把曬乾的玉米一顆一顆剝下來，放在燒火的甕上面，忽然聽見「砰砰砰砰」的聲響，原來是爆米花！

隔天嚮導說有點心吃，照樣是那句對話：「要吃什麼？」「妳看著好了！」

當地有一種像白柚的水果，看起來很美味。我咬了一口，沒想到異常酸澀，一旁的家人笑著說：「酸沒有關係！」「那怎麼吃？好酸喔！」他說：「來，加一點鹽巴和辣椒粉，妳就會覺得好吃」

沒想到加了這兩種調味料，中和了水果的酸，滋味也就挺不錯。

有一天他對我說：「我們今天來吃好一點的東西！」原來是炸甜甜圈。他先把麵粉塑型，放入油鍋炸得非常油膩，再用一個紙盒子裝起來存放。因為不可能每天油炸，所以他們非常珍藏食物，把它留起來慢慢吃。

他們願意和我分享這份樸實的美味，讓我咀嚼在口中的麵糰，雖然不放糖，卻有著一絲甜味。

一天又到了點心時間，換我主動問：「今天點心吃什麼？」他就說：「我跟妳講，今天點心很特殊，妳要自己扛回家。」「好，我去扛！」

結果竟然是扛樹，由我和他們家的長工，一起把樹拖回家。

原來田地旁邊有棵高大的酸子樹，當長工爬上去的時候，我非常害怕他會掉下來，爬在上面的長工對我揮揮手，拿起工具就把樹砍了一大半。樹裡面有一顆一顆的果實，打開後是黑肉，有點像是龍眼乾，滋味嚐起來微甜帶酸，最後要把籽吐掉。

除了砍樹取果實，還可以看到每家門口吊著一根木頭，中間鑽出一個洞，仔細一看，才發現裡頭竟然全是蜜蜂。

他們在木頭裡面放入一種物品，用來吸引蜜蜂前來築巢，由於 ABC 氣候較為溫暖，因此花季較長，能夠讓蜜蜂生存。

蜜在當地都是販賣給觀光客，一瓶可能才一、兩百塊台幣，純正又便宜。

生活在山區，糧食物資缺乏，人沒有什麼東西吃，更沒有什麼餘錢買零食，可是他們會去尋找大自然的零食。同時山區住民會把現有的資源安善運用，絕不浪費糧食，比如說牛奶沒有喝完，就會做成優格、起司，或是另作其他用途。

我吃了這四種本地的特殊點心，體會到人類與自然共融共生的智慧。

大地之母的慈悲

嚮導的阿公今年八十六歲，身體還十分硬朗，除了耕田播種，還能修理器具。由於家裡養了五、六頭牛，阿公早上還會擠牛奶，所以這段期間，我都可以喝到現擠的新鮮牛奶，才發現原來鮮奶如此甜美。

八十三歲阿嬤，雖然一隻眼睛看不見，依然每天下田工作，儘管腰桿挺不直，還是堅持幫忙割麥。

加上還有一名身手俐落的長工，反觀我自己，好似什麼都幫不上忙，毫無用武之地。

那名長工同樣出身貧寒，父親早逝，母親沒辦法扶養他，那時候大概才十幾歲，就被送到這裡當長工，剛好阿公年紀也大了，可以陪陪老人家，幫忙犁田雜務。

由於從小失聰，所以他沒辦法講話，不識字，無法跟人家溝通，他就改用比的、畫的，還記得我剛到的時候綁一根辮子，他會比出一根辮子、坐飛機的手勢，把我的模樣形容出來，表示友好。

雖然他不會講話也聽不到，已經十七歲的他已經學會觀察表情，猜透人意，他和阿公兩個人更是充滿絕佳默契，阿公還會教他如何做工具、編籃子，一個聽，一個不到，一個就用猜的，還能一起玩牌玩得不亦樂乎。

他們過著一種很單純的生活，每天就是種田、放羊、放牧、吃飯、聊天、睡覺，好似日子可以這樣綿延下去。

當我拿出智慧型手機，見他在一旁顯露出羨慕的眼神，表示也想要擁有一台手機，高科技產品對

在山區可以吃到白米飯，讓小朋友感覺既幸福又滿足。

人性的誘惑，到底抵擋不住，對城市探求的慾望，使我猜想他不久後也許會離開村莊，前往市區發展，雖然失聰，依然可以跟著一群人擔任挑夫的工作，只要發揮優點還是大有可為，但是一想到遠離純真的村落，到了山下，無形增加了更多慾望和煩惱，他是否能不受影響？

我們在特地的時間地點遇見，總是有緣，懷抱無限祝福，儘管無法和他真正用語言聊天，卻希望這份關心能夠被他理解。

「小朋友，你們叫什麼名字？」

嚮導家中來了兩個小朋友，掛著鼻涕，穿著破舊的衣服，看起來才國小一二年級，我好奇問他：「這兩個小孩哪裡來的？怎麼會來幫忙？」他說：「隔壁的。」「為什麼他們不用上學？」

原來都有著令人難過的身世，家裡窮苦，由於不想念書，就乾脆叫他們幫忙割青稞，一天工資一塊美金。「才賺一塊美金」我差點喊出聲。

他又說：「我要提供他們用餐。」可以想見生活是如此艱困。

他們早上跟著嚮導太太到田裡工作，三四點才回來，到了吃飯時間，那兩個小朋友的餐盤上有滿滿的白米飯，看他們徒手抓飯，配著一點辣蘿蔔和豆子湯，吃得心滿意足，我的心裡既是不捨又是感動。

我在一旁趕緊拿起相機記錄，他們兩個雖然不好意思地低下頭，滿臉全是笑意，瘦瘦小小的身體，卻可以把一坨飯整個吃完，可見他們非常珍惜眼前的食物。

媽媽說：「妳看他們兩個那麼高興，妳不知道，在山區可以吃到白米飯是很幸福的事！」當下著實

令我感到汗顏。

窮困的生活環境，平時家裡沒有足夠的錢買米，所以都吃青稞果腹，我回頭趕緊整理一些生活物品、衣服和零食，送給他們帶回去，我明白村莊裡還有很多這樣的故事，我只能盡一點點棉薄之力。

小朋友吃完飯，太陽差不多也要下山了，準備回去時，我看見那個媽媽都會走到田裡面，拔一些蘿蔔或是青菜，然後用繩子捆一捆，讓他們帶回家，就像小時候曾到隔壁鄰家幫忙的場景，這份溫暖的舉動，在落日餘暉的大地上，顯影出大地之母的慈悲。

雪山下的美麗足印

「哇！LULU 妳看，前面的羊咩咩好可愛喔！」

記得有一年十月造訪，遇見了成群羊隊在四千公尺的草地上吃草，目測大約有一千多隻，比登山客還要多，牧羊人會在羊屁股噴上紅、綠、黃、咖啡等顏色，用以區分屬於哪一家的財產，原來這是為了參與十一月份在加德滿都舉行的濕婆教達善節（Dasain），大家把動物從山上聚集到該地殺生，鮮血獻祭給女神，藉此解放動物的靈魂，讓牠輪迴重生。

一名隊員動手摸摸可愛的羊，這下不得了，一旁盡責的牧羊犬竟然發出陣陣低吼聲，彷彿在警告千萬不要亂動牠看顧的羊，嚇得他趕緊收手。

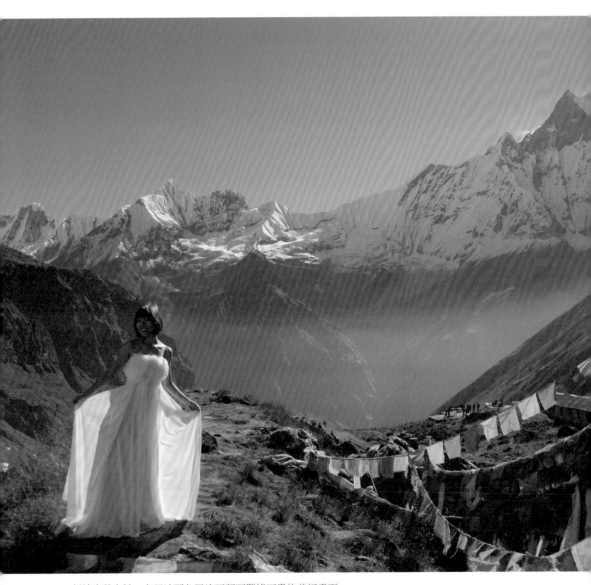

新娘穿戴白紗，在尼泊爾魚尾峰下留下難能可貴的美好畫面。

ABC 的行程大約是十五天，沿路可以輕鬆隨意地飽覽山色，下山的時候，還會經過一處天然野溪溫泉，浸泡其中，完全洗滌登山路程的所有疲憊，這趟旅程從登山到完成，都是一場對生命視野的洗禮。

除了羊群之外，ABC 這條路線還會經過比較多的村莊，而村莊一定會有學校，也就能見到可愛的小朋友，記得曾參觀一個學校，可以發現學習重點都擺在英文，「為什麼要教英文？」理由很務實，因為要帶團、要帶觀光客，所以一定要會講英文，因此學校有很多英文課，許多學生更會抓著我們練習。

不過，走到某一個班級，怎麼有八歲甚至三歲的小孩也跑來上學呢？原來是因為爸媽忙著種田，小孩子沒有人照顧，既然老大要來上學，只好帶著弟弟妹妹一起來旁聽，看著他們漫不經心的無辜表情，讓人忍不住會心一笑。

當我們抵達基地營，走進群山之際，隊員換穿起婚紗，這位幸福的新郎正是科學園區的山友，帶著忍受寒風的新娘，以安娜普娜峰、魚尾峰為背景，白紗和雪山相映成輝，紀錄下這難能可貴的一刻。

這對新人本來是同事，新郎已經先在玉山（雪山）跟新娘求婚了，沒想到竟然來 ABC 度蜜月，此行只有他們兩位，外加攝影師和我，一共四人成行，可以說是專程的蜜月攝影團。

當他們拍照的時候，我的主要工作就是負責拿睡袋，等到拍攝告一段落，要趕快把新娘包起來，免得皮肉受凍，身體受寒。不過，這份浪漫的苦心的確值得。

喜馬拉雅山下的可愛羊咩咩，由牧羊犬負責看管。

「Magazine, magazine!」一旁的外國人紛紛為這稀奇的場面大聲叫喊，以為是雜誌拍照，增添熱鬧氣息，彷彿現場就是迎娶盛會。

「It's true!」我趕緊向周邊圍觀的人，解釋這是真人真事，不是雜誌外拍，這樣的婚紗照，光是氣勢就足以打掛所有人，而這已是我安排前進高山拍攝婚紗的第二對了。

「哇！恭喜喔！這位新娘實在太了不起了，還可以這樣子千里迢迢，打扮成這樣子拍婚紗。」他們都會跟這些新人道喜。

「噹噹噹噹，噹噹噹噹……」一旁人們故意哼著結婚樂曲，這份浪漫情懷，讓其他女孩子欣羨不已，多希望畫面中的人物就是自己。

其實，每對新人想要嘗試高山婚紗，過程除了要攜帶專業攝影器材，或是隨行婚紗攝影師，男生不打緊，一般要叫細皮嫩肉的女孩子也跟著同行，就是一大難題。

特別是要在三千四百公尺的高度，新娘還得當場換穿婚紗，畫上完美無瑕的妝容（如何在缺水的寒地卸妝更是一大難題），戴上假睫毛，穿上高跟鞋，忍受刺骨寒風，展現幸福的樣態入鏡，除了依憑一股過人的意志力，更為兩人的愛情做了絕美的見證。

尼泊爾人的婚禮仍屬傳統紅紗、紅衣、長裙的保守裝扮，因此當地人看到我們這種既露肩又露胸，感到非常訝異好奇。

而且尼泊爾婚宴，通常會開辦三天三夜流水席，方便讓家人、親戚從遠方的山區趕來赴宴，在三天之內一樣都可以參加到婚禮。

正當我們在基地營拍照的過程，一架直升機飛落，一對大概七十幾歲的老夫妻走下來，在一家山屋喝完一杯咖啡的時間，直升機又走了。

這對老年夫妻特別搭乘直升機，為的可不只是喝咖啡，而是感受安娜普娜山的美景，襯托出那短短十分鐘的人生至樂，當下最珍貴的一刻，值得與身旁的那一個人分享。

我放任自己沉浸在此刻，眼睛所及盡是單純的山色，除了前進時偶爾感到的冷意，隨時留心意外的崩壁之外，突然覺得內心完全沒有煩惱，難道這就是所謂的六根清淨？

我突然想到一句話：「不是有路才前進，而是前進才有路。」

離開時，我將登山鞋送給村莊的小女孩，我想她比我更需要一雙好鞋走路去上學。

當雪山被陽光曬得晶晶發亮，可以看見一條長五公尺的稜線，綿亙在千里群峰之巔，沿途偶一回眸，魚尾峰因山路角度而呈現不同的壯麗線條，此時彷彿走在冰峰之上，而我一點也不空虛寂寞覺得冷，整個路面被漫雪所覆蓋，回過頭，都是生命遺留下的足印。

頭背竹簍，體驗山區農夫邊種田，邊欣賞群山環繞的美景。

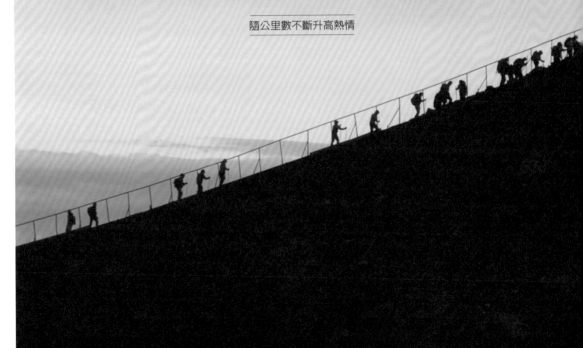

/02/

追尋世界的中繼站

隨公里數不斷升高熱情

爬山，是親近土地最直接的方式，當你勇敢前進，彷彿一場夢想實踐的旅途就要展開，聆聽著風的腳步，感受每一次心跳雀躍的鼓舞，本來陌生的山友隨著不斷爬升的高度逐漸升溫，驅走內心的寒意，甚至願意站在，感受天高地闊的豪氣。

喜馬拉雅山絕對是所有登山者的夢幻首選，嚴峻的環境除了挑戰身體極限，同時考驗意志力的底線。

然而，身為一位真正愛山的人，追尋夢想的腳步當然不會僅限於駐足山峰的三角點，放眼天下，群山環繞，眼前盡是依循的道路，讓我們投入滿腔熱血，從日本富士山、馬來西亞神山，再一路健行全台灣，隨著公里數一起揚起勝利的大旗！

Vision 3 日本富士山

印象富士山‧令人驚豔的歡迎之歌

「噓！仔細聽，富士山的歡迎之歌！」當地導遊要我們不要講話，順帶做了一個可愛的手勢，大家還以為他要開始唱起助興歌曲。

當巴士開到三合目的時候，耳邊突然響起了一段音樂，令大家驚嘆不已，原來是那一段道路特別經過設計，利用輪胎壓過路面產生的音階，精密計算出彷彿琴鍵彈奏般的美妙旋律，日本人的別

日本小朋友藉由畫筆，呈現心目中的富士山。

具巧心在此展露無疑。

二〇一三年，富士山正式獲選列入世界文化遺產，作為日本精神象徵的富士山，其實早已深入民間生活，潛移默化著人們對於美的想像，不管白天上班、中午用餐、晚上回家的路上，行走坐臥，富士山彷彿都是身後不可或缺的背景，就連在田裡的農夫，只要遠遠地望著它就會感到心滿意足，要是從住家附近看不到富士山，還有自家庭院的小造景「富士見」，用水泥或石頭復刻一份山形，完全展現日本人對於它的崇拜心理。

由於日本屬高緯度地區，富士山長年積雪及腰，禁止一般旅客進入登山，最適合前往的時間集中在七八月，每年總計有三十萬人在這兩個月間密集入山，如果要在其他月份爬富士山，除了要有冰攀雪地的經驗，同時得通過嚴密的申請審核。

因此當我們一行人從五合目下車後，準備前往入山口，就感受到朝聖者的踴躍和嚮往。

「LULU，人怎麼這麼多？哇！看得到湖泊耶。」

「怎麼這麼熱鬧喔！一點都不像爬山。」

「妳看，這裡有好多卡哇伊的御守、零食、錢包等紀念品呢！」

「哇！各種富士山的產品一應俱全耶！」

「看看就好，等下山再買喔！」

簡單用完午餐後，大家在樓下的禮品店逛了起來，我趕緊要他們也到神社參拜一下，祈求登山旅

程順利平安。

臺灣對於富士山的印象，基本上來自日曆上的風景照、行腳節目的介紹，或是到日本購物和泡湯，唯有參加登山行程，才讓大家可以近距離感受富士山的壯麗，這份興奮之情溢於言表。

當團員們你一言我一語，沉醉在眼前的盛況時，我趕緊告訴他們：「不要急，看看就好，下山再買，今天將近有五千人和我們一起前進，大家不要走丟！」

說到這裡，就不能不佩服日本政府的山區規劃，藉由一座富士山，不只行銷觀光，還結合文化內涵，詩歌中的富士山，浮世繪的富士山……，藉由飲食、文學、戲劇、音樂、藝術、祭典等走入民間，使得富士山以親和的面目成為日本人的信仰核心，吸引國外登山客爭相造訪，每年大約八月的「鎮火大祭」，則有象徵富士山的神轎遊行活動，藉此祭拜火山女神，鎮住富士山的怒火，祈求平安，大街上滿是燦爛炙熱的火光，隨著笛形的火炬燃亮整片天色，和遠方的富士山遙相輝映。

反觀台灣的玉山，氣勢雄渾，卻少了很多有力的活動和宣傳，造成文化意義不夠普及，如何讓聖山不只是一座遙不可及的古物或古蹟，需要政府和民間團體一起努力。

燒印金剛杖，嚴禁彈丸登頂

「快來看，為什麼會有燒烙的器具？」團員們紛紛感到新奇，好像挖到寶一樣。

「趕快拿出你們的金剛杖」我連忙解釋，前面已經有一些排隊人潮了。

富士五湖山中湖的美景。

六角形的金剛杖是此行最特別的紀念物，讓人體驗早期修道者穿著草鞋，手持金剛杖之情懷，實質上也可以作爲登山杖，沿途可以看到店家在販賣，尺寸分別有七十、一百二十和一百五十八公分，依長度而有價格之差，而「燒印」就是隨之而來的商機，在每個合目山屋都會有自己獨特的圖騰，提供登山客在金剛杖的平整處燒烙留念，只要五秒鐘，就可以記錄自己到此一遊，一次費用大約三百元日幣左右。

其中一名山友，幾乎每到一處山屋就先烙印，不放過任何一種圖騰，就像集戳章一樣，最後蓋滿整支金剛杖的代價，粗估要兩千多塊台幣，依然樂此不彼。

一般攀登富士山有四條登山路線，可分爲紅（須走）、綠（御殿場）、藍（富士宮）、黃（吉田）四色，這幾次選走的就是吉田路線，交通最爲方便，安全性高，非常適合沒有登山經驗的一般大眾。

我們從五合目（兩千三百公尺）起登至八合目（三千四百公尺）住宿，預計爬到位於十合目的富士山頂端——劍峰，標高三七七六米，「合目」是丈量山路的長度單位，據聞早期沒有電的時候，走路需要點油燈照明，燒完一木盒燃油就做個記號，爬到十合目需要準備十盒煤油，才有這樣的說法。

由於富士山開放時間有限，因此登山人數眾多，許多人會選擇「彈丸攻山」，指的是一日來回，但不建議一般人這麼做，容易讓身體過於疲倦，導致無法預料的危險，也無法細細品味富士之美，因此我們會從五合目一路步行到八合目，當晚入住山屋稍作休息，隔日凌晨再摸黑前進十合目，觀賞日出。

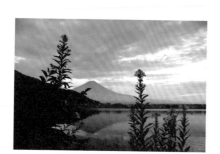

LULU 貼心小叮嚀…

不管是攀登 EBC 基地營、富士山，還是臺灣玉山，都需要事先申請入山山屋，確保登山安全。如果參加登山團，會有領隊或導遊安排所有需要備齊的資料，若是個人或朋友私下前行，必須留意各個山區的相關規範，以及當地的氣候預報，才不會請了假、買了機票，發生到了登山口卻無法上山的窘境。

歐兀氣爹斯嘎，往目標前進

「各位隊員，這裡上廁所要付費喔，記得準備好一些零錢！」

「還有請不要隨地方便，我們是有文化的民族，如果真的不小心被抓到的話，千萬不要說是台灣來的……」我開玩笑地說著。

進到登山口的時候，就會看到一些「入山規定」，當地領隊會說明注意事項，像是垃圾要自行帶走，比較奇特的應該就是上廁所要付費這件事，一次大約兩百元日幣（七十元台幣），所謂入境隨俗，應該好好遵守遊戲規則，沒想到向來以乾淨聞名的日本廁所，連海拔以上的高山都是如此優質，絕對值得台灣山區管理借鏡。

一路上由我作為前導，以便管控速度，並且藉機讓他們調整呼吸，「你們不能超過我喔，看這邊休息一下，離我太近，可是拍不到好照片喔！」此外，還會有一名當地導遊壓隊，把落後的隊員一一串起來。

相傳鳥居是神仙的居所，通過鳥居就算離神仙更進一步。

剛開始走的時候，由於都是平路，一派輕鬆的團員問我：「是不是後面都是這樣？」好像以為我帶他們來散步的，我搖搖頭：「剛開始先讓妳們暖身一下，這只是前菜而已。」

果然，從六合目往七合目的路上，開始「之」字型上坡，慢慢風景跟著轉變，原本的綠色植物漸漸消失，取代而之的是光禿禿的一片火山岩，腳下是一顆顆有紅有綠的砂礫，上坡還算順利，困難的在下坡，滾動的砂礫容易讓人重心不穩而滑倒。

「台灣團靠邊，讓後面先走！」從七合目開始，沿途真的只剩下人了，沒有植物沒有樹，立著的都是人。

火山岩粒易於滾動滑落的特質，日本當局運用銅條以特殊工法製成牆道，是為了避免人為過度踩踏，讓富士山下沉、變矮，赭紅色的火山岩，搭配登山客紅紅綠綠的外套，在陽光的照耀下變得十分活潑，不禁讓人想喊出：「歐兀氣爹斯嘎？」彷彿山的另一頭就會有所回應：「元氣爹斯」。

往下眺望，富士五湖就盡收眼底，湖水隨光影變化色彩，從碧綠、楓金、湛綠到霞紫，彷彿訴說旅人尋夢的心情。

最貼心的接送情

「各位好，歡迎來到八合目山屋，讓我來為大家服務……」

記得一次抵達休息的山屋時，路程下起了滂沱冰雹大雨，儘管穿著雨衣，每個人全身上下溼答答，山屋主人會在雨棚下講解住宿規格，為了保持山屋榻榻米的乾爽，要我們先脫掉身上的衣物，然

後分別裝入袋子，鞋子、包包也有各自的安身之所，確認全身乾淨後，才一一進屋。

此外由於入住人數眾多，各自出發時間不一，禁止大聲喧嘩聊天，以免打擾他人。

用餐也是依照排班，一團一團進行，餐桌上還會準備另一個飯盒，是預備明日的早餐，出發時隨身攜帶。

當天晚上，窗外夜雨不斷，溫度更下探零度，有位山友高山症發作，心跳加速，我趕緊要他起身坐著，慢慢調整呼吸，開始認真評估讓他登頂或是待在山屋休息。

作為一名登山者，最重要的還是要能自保，自己有辦法照顧自己，我總這樣跟同行的夥伴分享，只有了解自己的體能狀況，才能因應突如其來的風險。

突然一陣尿意，不得已從溫暖的通鋪勉強起身，大雨仍不停止地潑下，由於廁所設在山屋外面，心想這下要淋雨過去了。

「小姐，讓我為您服務。」大門站了一位帥氣的年輕人，走過來為我披上雨衣、送上雨鞋，撐著傘安全護送我走過對面，然後守在廁所外頭，再護送我回到山屋。

「真是太不可思議了！」我內心暗暗地發出讚嘆，除了是貼心接送情之外，廁所更是十分乾淨，完全沒有任何擾人的氣味，而且還是有溫度的免治馬桶。

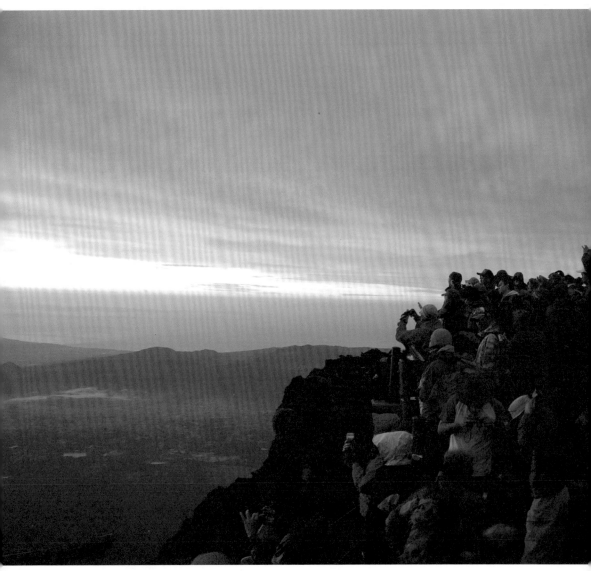

第一道經由雲霧反射形成的光環，讓富士山的日出有了「御來光」的美名，視為如來佛祖賜與的神蹟，
看到的人會帶來一整年的好運氣。

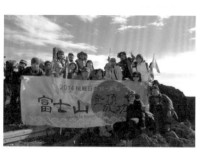

就在我第二次起身，再次領受溫暖的夜間引導，山屋販賣巧克力、麵包、頭燈、電池、酵素氧氣瓶等，才驚覺原來他們是二十四小時值班，完全體現日本細緻的服務精神，從小細節就展露無疑。

迎接幸運御來光

「LULU，妳看外頭好像有螢火蟲！」

「那是美麗的燈海！」

當天色尚在沉睡之際，整條道路已經燈火通明，為了預留路上塞車的時間，我們大約一點左右起床著裝，從八合目走上十合目，準備登頂。

整個前進隊伍拖得非常長，好幾次不小心站著睡著，就可以知道行進的緩慢，長長的人龍從遠處看，彷彿就像一條星河，耀閃著光輝，一路延伸至最頂處。

人生長路，追夢之旅總是艱險，然而就算擁擠，也要一步一步朝遠方寸寸逼進。

「乾巴爹（がんばって）！」寒風裡面藏著許多志工，他們拿起擴音器放送著。

為了避免大塞車，持續聽見他們一再覆誦著：「速度慢的請靠右邊，讓速度快的人可以通過！」

大夥們帶著睡意，緩慢移動熱切的腳步，雖然稍稍被不斷灌送的寒風澆熄，耳邊到處充滿加油聲，彷彿一股熱情灌入心口，整個人又恢復精神。

抵達九合目會經過鳥居建築，相傳鳥居是神仙的居所，通過鳥居就算離神仙更進一步。

「不要停下腳步，跟著前面一起移動。」我鼓舞著團員，再加把勁就到富士頂上。

這時候，天空逐漸甦醒，大地慢慢顯露原本的質地，墨黑的色塊漸漸因爲鮮明的光透出而逐漸驅散，彷若太陽墨子瞬間爆炸，成群黑蛾乘翼破出，一道明晃射向人潮，伴隨而來的是相機喀擦聲，以及不絕於耳的讚嘆聲。

「哇！富士ロイヤル光へ，這是讓人幸福一整年的御來光。」

第一道經由雲霧反射形成的光環，讓富士山的日出有了「御來光」的美名，視爲如來佛祖賜與的神蹟，看到的人會帶來一整年的好運氣，難怪乎日本人非常迷戀，因爲連團員們也深受這股信仰所感動，紛紛跟著大喊起來：「すごい（驚人的美）。」

此刻的我相信，這時眞的進入了神的域所。

由於我們攀爬的吉田路線，就算爬到半路都可以清楚看見日出，但是並非每次都有機會見到「御來光」，前兩次因爲山上起大霧，甚至下起冰霰，表示溫度降到零度，根本就一片灰茫茫。

當水從岩石縫隙滴下，竟然瞬間化爲一條冰柱，被當地人戲稱爲「冰筍」，就可知道天氣極寒，若是沒有做好保暖，可能連鼻子都會凍傷。

觀賞完祈求幸福的日出，隨後帶領團員準備近距離「缽巡」，逆時鐘繞行火山口一圈，此時，山底五湖朝天獻吻，投映出難得一見的「影富士」。

這個沉寂多年的火山，可能並不知曉已經成爲世界崇敬的信仰山頭，讓數以千計的登山客前來朝聖，踏上左側彷若深邃眼瞳般數百米的低窪，右側直下三千公尺的深坡，衆神無語，唯獨我默默

進入山屋前，大夥們先在雨棚下聆聽主人的山屋規範。

和火山頭親密對話，情願忍受驟風颳得身體冰凍，眼眶溫熱。

上山容易下山難

「同伴們，小心下山，不要滑倒！」

大約幾十分鐘的缽巡靜思後，我們開始走上最高峰──劍峰，留下難忘的合照，等在一旁的團員們，有的已經耐不住冷，開始在山上小店排隊，準備吃上一碗熱拉麵，還向我大喊著⋯「一票求，一票難求啊！」

當然不能漏掉頂上郵便局，照樣排成長長的隊伍，一票難求。

所幸已經先告知準備好郵票，直接將寫好的明信片一一送入信箱，準備讓富士山上的神祇護佑這些祝福，隨著熱心的差使送往人間處處。

當然，夢想旅程最後的重頭戲還是下山。

這下山比起上山難，是我警告團員們必須保留體力的主因，為什麼下山難？正因礫石坡會滾動，若一沒踩穩，包準摔個四腳朝天。

下山還是有技巧可循，利用後腳跟煞車，增加阻擋力道，彷彿滑雪一般姿勢「外八」向前，搭配金剛杖就是最省力的方式。

「妹仔，喝口水吧！」

「我們去請 LULU 幫我們合照！」

團員裡有五個姊妹一起來，她們在這趟旅程裡互助合作，誰累了，另一個一定給予打氣，整個過程展現了親情的溫暖，看在外人眼裡，不由得想起遠方的家人。

另一位長年住在紐西蘭的朋友，這次跟了我前進富士山，回來之後，一聽十月還有一團 EBC 基地營，將回紐西蘭的班機往後延，硬是頭一個報名。

當然，同行的七十五歲林大哥，就是因為成功完成富士山登頂之旅，進而挑戰 EBC 同樣成功達陣，為自己的人生寫下新里程。

「LULU 阿姨，再說說喜馬拉雅山的故事啦！」

「好，你們安靜一點，我才要開始講！」

其中有四個小朋友，從一開始被父母強迫參加，表現不情願登山的模樣，到後來卻一路老纏著我，要我說故事給他們聽。

直到下了山，到了排定的自由活動時間，當大人們都忙著採買 OUTLET，我卻無法動彈，成了小孩的隨身褓姆，讓他們父母都安心交給我的理由，只因為我有功力讓他們乖乖待在身邊，不隨便亂跑。

當他們的父母紛紛帶回戰利品，展示一雙義大利名牌登山鞋只要五千八百元日幣，我卻在摩天輪上，被一群可愛的小鬼團團圍住。

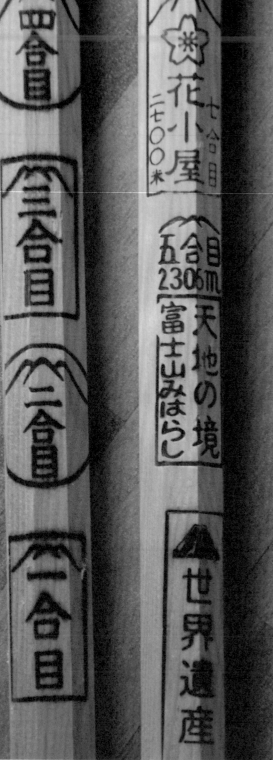

聰明的小朋友竟然看透我的想法，對我說：「阿姨，妳都沒有去 shopping，我幫妳省了兩萬塊呢！」

晚上還會相約跑到我的旅館房間，討著未完的故事，原來登山的歷程，孩子也愛聽，也許還有機會成為父母親對寶貝說的床頭故事，有著一群可愛又貼心的團員，你說我怎能輕易生氣嘛！

愛山的孩子不會變壞，放手讓他們體驗並親近山林，那是一輩子最好的禮物。

當這群孩子憶起富士頂上御來光，透過雲層折射到眼瞳裡的感受，身旁大哥哥大姊姊歡喜雀躍的神情，對映著隨風飄揚的旌旗，這份屬於他們的幸運之光，已經悄悄落下了美善的種子，相信會在某一天開花結果。

六角形的金剛杖是此行最特別的紀念物，
讓人體驗早期修道者穿著草鞋，
手持金剛杖之情懷。

Vision 4 沙巴神山

東南亞第一高峰‧淒美愛情傳說

「你們看，遠方聳立的那座山頭，正是寡婦山！」

位於馬來西亞的沙巴神山（Mount Kinabalu），又稱中國寡婦山，海拔四〇九五點二米高，神奇的是至今地殼的造山運動依然持續著，據說每年還會長高零點五公分。

除此之外，沒想到背後還有個淒美的愛情典故，如同望夫崖一般，等待丈夫歸來的女子，終日守在神山之巔，直到老死，始終等不到回鄉的人，山頭層層雲霧繚繞，彷彿讓人猜不透的心事，增添一股淒清神秘的美感。

「真傻啊！我有個朋友還不是為了另一半鬧得死去活來的……」各個團員聽到這樣的故事，一面睜大眼睛，一面輕聲嘆息，好像身邊不乏類似的情節，只能說愛情真的是千古以來不退流行的話題。

「那些人如果能走出來，感受大山大水的磅礡氣勢，經歷極地環境的淬鍊，哪還想這麼多！」我不免感慨生命中的許多困境，都是自設陷阱，其實只要像爬山一樣願意跨越，更高遠遼闊的景象正等著被發掘。

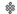

雲海層層疊疊,神山美麗的倒影就清晰映在前方。

路還沒有走到盡頭，不用急著難過。

一般攀爬神山有兩條路線，一是頂峰山徑，路程較短，一是馬西勞山徑，距離較長，沿路生態豐富，建議初級山者可以選擇較短的大眾路線，登山行程大約兩日。

在登山口選定幾位挑夫幫忙搬運行李，接著就往山路出發。

「哇！LULU 妳看，這麼大朵的豬籠草！」一名團員驚奇地喊叫。

「台灣的豬籠草只抓蚊子蒼蠅，這裡的原生種直接補獲貓咪老鼠哩！」我開玩笑地說著。

「別忘了，還有世界最大的花──大王花（Rafflesia）！」當地嚮導作勢捏起鼻子，另一手指著一旁的花，由於這種花會散發一股臭氣，又被稱作屍臭花。

隨著山勢升高，天色漸漸變暗，有種即將下起雨的感覺，突然一股涼意襲來，本來還穿著短袖衫的團員，紛紛裹上了保暖外套，儘管馬拉西亞屬於低緯度地區，卻因日照旺盛導致濕暖對流，容易致生午後雷陣雨。

由於前路越顯灰暗，這時大家走路的速度漸漸急了，踩在黃泥路的腳步益發凌亂，我趕緊要大家別慌張，調整呼吸，現在還不到急躁的時候。

一隻不知名的鳥劃過天際，留下幾聲清脆的鳴叫，彷彿正說著三千四百米的山屋，那個可以補充能量的地方，就在不遠處。

由於入山和下山的位置不同，因此進入登山口之前，可事先詢問下山的出口在哪個地方，並且把行李先運送至該處，才不會下山後還要回過頭搬行李。另外，必須訂到山屋才准許上山。

LULU 貼心小叮嚀：

五星級的爬山美食．迎接奔放的光彩

「誰說爬山就一定吃得差、住得壞，神山絕對顛覆你的刻板印象。」

山屋的住宿環境，超乎想像的美好，像是渡假村的別墅景觀，這裡有全自助式吃到飽的餐點，一人一張舒服乾淨的床，有附盥洗用品和拖鞋，還可以洗個暖呼呼的熱水澡。

抵達山屋的團員們，在夕陽中享受著豐盛的餐點，每個人心滿意足地品嘗辛苦跋涉後的成果，補充滿滿的體力，準備迎接明晨的考驗。

兩點半一到，氣溫降得更低了，夜裡顯得異常安靜，任何一個小動作都變得巨大無比。

大家忍著寒風整裝出發，摸黑前進，抬頭只見朦朧罩紗的月色，我叮囑夥伴們記得戴上頭燈，行進間拉緊山路旁的繫繩，以防滑倒。

通過四千米高的開口，就是大岩壁，我們一路從低海拔越入高海拔，因晨露凝結而打濕結冰的木頭梯，讓彼此產生互助團結的力量，一個緊挨一個避免走丟脫隊，看顧好自己就能照顧到所有的人。

有一件至關重要的事，就是雙腳絕對不能受傷，一旦受了傷，無法前進也無法後退，只有停在原地等待協助救援。

特別是夜行結冰的岩壁，使得這一段路走起來十分艱辛，我自己也踩滑了一跤，傷及尾椎骨，所幸並不嚴重，其他團員有的呼吸開始急促，其中一名甚至把登山杖都折斷了，一時之間亂了方寸，一旁夥伴趕緊把備用登山杖借給他使用，解除心慌危機。

為了一睹曙光乍放的風情，大家依然毫無怨言，把生命當作最後一遭的緣份，踏上東南亞第一的山徑林間，認定這是過程必經的磨練，甘心忍受沿途的小驚小險。天色在行進中微微亮起來，終於在五點多的時間，我們攀上了頂峰。

「神山，世界的中繼站，我來了！」

彷彿這麼一喊，整個心情為之開闊，冥冥之中曾經和群山相約的承諾，似乎獲得了釋放，所有登山客都明白的鄉愁，總在一次次追尋之中更加確定。

爬山，有時是孤單的，因為必須一個人親自面對所有身體難挨的反應，沒有其他人可以代為分擔，但是爬山也是一群人的事情，總會在陷落的泥淖裡，伸出一雙手，給予一句溫暖的慰藉，靠著同行的友伴越過巔險，爬過障礙，通上夢想的終端。

然而夢想真的有所謂的終端嗎？

越過了最高峰，接下來的行程呢？

相信所有的旅人都有個共通處，一旦踏上旅途，就沒有終止的一刻。

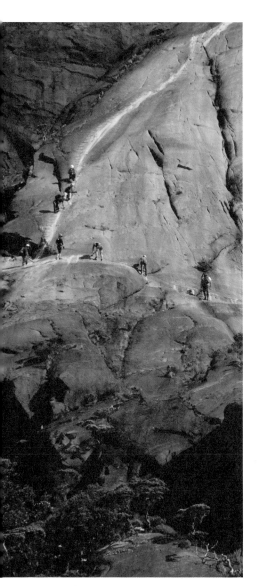

眼前一片光燦，這就是夢想的力量。

團員們部分來自上一梯前往 EBC 的夥伴，包括長庚醫師、科學園區的朋友、台積電工程師小狼、清大自強基金會 Cat，其中一位還是在登山用品店挑選用品時，所結識的業務銷售張娃，對於即將前往的山路受到感召，無形中成為此行的一員。

我們爬過一座又一座山頭，持續上演一場場尋夢之旅。

眼前一片光燦，這就是夢想的力量。

就在我們預計下坡的時候，臉上突然滴到一滴雨水，冰冰涼涼的觸感，彷彿群山捨不得離別的慰留，我忽然想起最原初的愛情故事，這也是屬於登山者和山的約定。

日出晨光中，神山的倒影清晰映在前方的山路，遠方雲海層層疊疊，下山的登山者在逆光中顯得渺小，我默默和山對話：「請相信我，我還會再回來的！」

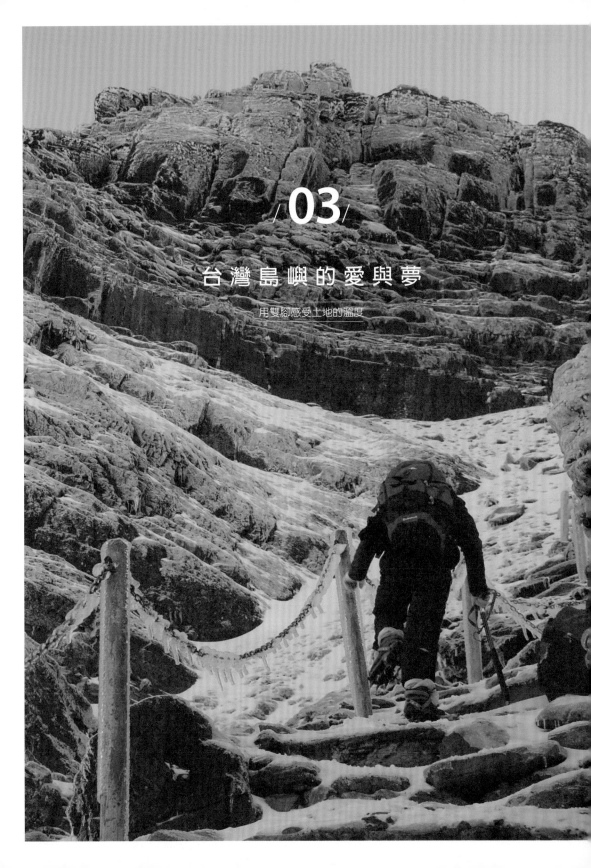

/03/

台灣島嶼的愛與夢

用雙腳感受土地的溫度

生活在高山密度極高的台灣，總面積約三點六萬平方公里，為世界排行第三十八大的島嶼，其實說大不大說小不小。

然而我們每天幾乎只重複經過固定幾條街，偶爾才利用週休假期逛著名老街，誤以為能看能玩的只有這些寥寥可數的景點（很多人甚至連全台縣市都沒有走過一回），卻忽略了地處熱帶與亞熱帶的台灣有著豐富的自然生態系，加上由兩大板塊（歐亞、菲律賓海）擠壓的造陸運動，形成多斷層環境，造成台灣有許多地勢高峻的奇山，包括中央、雪山、玉山、阿里山和海岸等五大山脈，其中海拔三千公尺以上的高山就有兩百六十八座，更是愛山客趨之若鶩的巔峰聖境。

走訪海內外無數的大山大水，回過頭來看寶島台灣，更有一份可親的美麗，特別是沿途所遇見的朋友，果真應證了外國遊客口中的一句話：「台灣最美的是人情！」

為避免遺漏每個動人的細節，我喜歡用步行登山或騎單車環遊的方式，親身體驗一個景點的人文深度，如果你也想要感受這塊土地實心的溫度，那就和我一起大步邁進，實現台灣島嶼的愛與夢。

Vision 5　阿塱壹古道

第一次帶團，感受古道原始生態

「哇！冷氣怎麼不涼，好熱呀！」

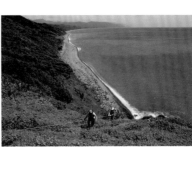

阿塱壹古道美麗純淨的海岸線。

座位上每個人滿頭大汗，隨手拿起物品用力搧著風。

「大家趕快把窗戶打開，讓風透進來。」我趕緊拿起麥克風廣播。

二○一○年六月，第一次正式開團，想到先前參加過東源部落、草上飛等有趣行程，因此和阿塱壹步道作結合，寫了一個旅遊案，剛有一位開遊覽車的好友為了表示支持，願意贊助一輛新車，團員歡喜喜搭上車，沒想到才從台南開到高雄大武，每個人就因為冷氣壞掉而哀聲連連，

「LULU，受不了了！讓我下車吹吹風吧！」

第一次帶團倍感壓力，當我發現沒辦法按照行程走的時候，深怕惹來民怨，頻頻對團員說抱歉：「真的很不好意思，沒想到新車冷氣會故障！」由於當日是星期六，在修車廠等了將近兩個多小時，才緊急從高雄調派車子過來，解決了燃眉之急。其中一個人居然說：「沒關係，我們還多賺了一個景點，就是大武修車廠！」還好團員們都能夠體諒，後來也玩得非常開心。

那次之後，我就知道若遇到緊急狀況的時候，要怎麼妥善處理事情，安撫情緒，甚至需要另個備案，在最壞打算之下轉移陣地。

六月天的阿塱壹，陽光透過水和鵝卵石的反射下，顯得更加毒辣，一到中午的時候，氣溫已經逼近三十九度，「把你們的水舉起來檢查，沒有帶的不准進去！」我必須提醒團員一定要帶足一千CC以上的水，這可是保命水，因為自然保留區人煙罕至的步道裡頭，沒有商店、小攤販，只有難得一見的山脈海岸線。

這條步道的特殊之處，在於短短七公里的海岸線居然就有四種地形，分別是鵝卵石、珊瑚礁、沙岸和礫石，裡頭蘊藏豐富生態系受到保護，像五、六百公尺的小沙岸，這段沙岸平時沒有人打擾，

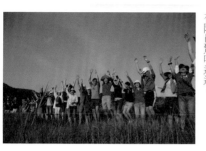

我們踏在彷彿是彈簧床一般的東源水上部落草原，讓所有隊員驚叫連連。

聽說就是綠蠵龜可以安心產卵的地方，另外還有可愛的椰子蟹、草蛇、台灣獼猴，可說是一個自然生態圈。

七、八月份從觀音鼻至高處往下望，還可以看到成群大海龜在太平洋游泳解暑，浮上來呼吸一下，然後沉下去，過了十幾秒又浮上來，悠遊在藍天碧海裡非常愜意。

我們走在最後兩三公里長的鵝卵石步道上，眼前的水光打在石子上異常耀眼，一路沒有遮蔭，我一邊數著石頭一邊點著人頭，額頭滲出了大把的汗水，連遮陽傘都沒辦法隔離強艷的紫外線，果然沒多久就有人發生中暑現象。

「趕快讓她坐下休息，幫忙把傘撐開，」我邊喊邊在她的頭頸部澆一點水，好讓皮膚降溫，休息一會後才開始慢慢前進，我們不搶快，一切以安全至上為最高原則，大家都有共識：生命絕不能輕易開玩笑，即使整個行程延誤了四十五分鐘。

每次看到團員有此吃力了，我就會請解說員慢下來，先休息，看看風景拍拍照吧！

之前走海外高山要面對寒冷、高山症，現在回來台灣反而要解決熱的問題，氣候的反差影響了生理變化，人類必須學著適應環境，才能與自然共生共融。

還有一次，遇到海岸線受到侵蝕而內縮，前方沒有路必須高繞，大概需往上走一點多公里的大上坡，隨後開始陡下，進入平面路段，有個老師在過程中扭傷了腳，不小心破皮，走到一半的時候，聽見他大喊：「我說不行了，起水泡了！」我趕緊拿出隨身攜帶的OK蹦、碘酒，還有一根針，刺破水泡後擦藥包覆，處理完之後，重新走了五分鐘，他舉手投降，告訴我非常疼痛，真的走不了，只好請原住民嚮導背著他走兩三公里的山路，一路背出去。

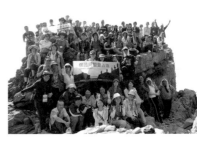

保護阿塱壹古道，人人有責。

正因為我們是「A進B出」的行程，如果你走進去了，萬一卡在中間不能動彈反而很麻煩，所以為了避免發生這樣的狀況，我會跟團員說：「如果發現身體狀況不允許，那就不要進去了！」

之前遇到一個登山團體，從另個陡坡南田上來，大概要爬五十層樓高，才發出疑惑：「咦？怎麼有人躺在那裏！」隨後就看到四、五個人抬著擔架跑步過來，原來剛剛那個人陡坡搶快，導致心臟病發作，只好讓辛苦的消防隊員為拯救性命，踏在滾動的鵝卵石上，和死神賽跑。

阿塱壹古道看起來是一處安全的地方，然而在七八月大熱天，遇上陡上、陡下的路段，還是可能會造成一些傷害。唯一的樹蔭，就位在觀音鼻往上路段大約三分之二的地方，竟出現彷彿冷氣房的樹林區，可以讓團員們安善休息，調節溫度，補充水份。

就在我們休息的時候，後方走來一團，三個媽媽帶了六個小孩子，她們不休息直接趕路，「妳們不休息嗎？」其中一位對我搖搖頭，一些時間後看到一個爸爸走過去，由於體重較重，走得比較緩慢。

只是沒想到那天下午在我們走到南田之後，傳來那個爸爸中暑身亡的消息。

所以不要小看任何一段山路，就算僅有短短七公里的阿塱壹，都有可能奪走人命，必須隨時留意自己的身體狀況，並且強調一定要攜帶足夠一千CC的飲用水，才能避免意外發生。

整排椰子樹，見證阿塱壹歷史

「大家快來，這裡有整排椰子樹！」

當我第一次看見一排整齊漂亮的椰子樹，不免感到疑惑，人煙稀少、田野荒廢，這裡幾乎沒有住家，後來聽導覽員解說才知道這一段歷史。

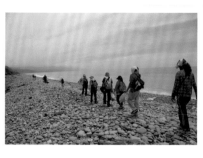

在海岸線發起淨灘行動，希望阿塱壹持續美麗下去。

阿塱壹古道，原名「瑯嶠卑南道」，起自台東藍田，終至屏東旭海，是昔日排灣族、阿美族、平埔族和卑南族打獵遷徙的要道，近年更因台二六線貫通工程而受到矚目，政府打算藉由道路開發引進人流、車流、金流，改善當地民眾的生計，卻忽略了豐富的原始生態才是吸引遊人到訪的原因。

然而這條台灣少數沒有公路的海岸線，因為台二六線台東段完工，目前只剩下七公里。

此外，位於屏東墾丁的核三廠，可以方便將核廢料送往南田存放，因此台東縣政府預計核發補助金，而補助金會依照地面上的樹木而異，數目越多補助越高，位於海岸沿線的樹木生長較為緩慢，當地民眾便在私人土地種植椰子樹，椰子樹長得又快又直，才有如今的景觀。

後來這起開發案引發各界愛山人士和環保團體抗議，才得以延宕終止，目前已規劃成「旭海觀音鼻自然保留區」，實施遊客總量管制。

同時，顧及當地原住民的工作機會，開辦了解說員系統，進入參觀的團體須聘請解說員導覽，同時讓部落文化得以傳承下去。

特別是原住民朋友的導覽既活潑又有趣，描述自己小時候生長環境，旁邊的池水就能夠體驗抓魚，設置山豬陷阱，採蜂蜜等。

此外，我還會在阿塱壹海岸線發起垃圾淨灘，鼓勵團員將留在阿塱壹的垃圾帶出場，包括輪胎、鞋子、漁網、塑膠瓶和保麗龍等，小小的舉手之勞，可以讓阿塱壹持續美麗下去，不要看輕這份微小的力量，撼動世界的改變，往往從自己開始。

讓我的行程不是只有走山路、登頂，拍拍照片，回到家卻什麼都不記得，而能將這份具有文化深

鵝卵石演奏出阿塱壹天然交響樂。

度的砂礫留在心底。

體驗草上飛，感受東源部落的灑脫

我們踏在彷彿是彈簧床一般的旭海草原，這份奇特的體驗，讓所有隊員驚叫連連。

「哇！原來這就是在草上飛翔的感覺！」

阿塱壹古道的另一頭旭海，再往前走可以抵達排灣族的東源部落，通常會在此安排一日入住排灣族部落。

由於部落人口外移嚴重，目前大多只剩下老人和小孩，外出打拼的父母等到孩子到了上學的年紀，就會把小孩接走，不過卻有兩名年輕人反其道而行，辭去台北的工作回鄉，重新整頓部落荒廢的景點，投入生態園區的導覽，包括示範如何製作陷阱，打飛鼠、獵山豬、山羌等傳統的打獵活動，以及在樹底下栽種山蘇等原民智慧的結晶。

原住民族樂於分享的天性，可以在獵人找到蜂巢時，只取走需要的部分，把剩下的資源留給後面的來者，這種「夠用就好」的敬天惜物心態，無形中傳遞一份生態永續的概念，值得都市人借鏡。

同樣地，這兩個年輕人過去曾在台北、新竹住了十年，後來又到台北工作十年，卻於二〇〇九年重返部落，碰上那時剛好離職的我，同樣打算重拾原初夢想，找回熱愛生命的勇氣，我們當下的相知相惜就是一種因緣巧遇。

在那個兩天一夜的體驗之旅，有原住民打小米麻糬、烤山豬肉，以及唱歌、跳舞等，更有阿嬤的

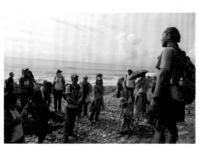

排灣族解說員，活潑又有趣的導覽。

傳統婚禮，耳邊傳來部落巫師念誦祝禱文，新郎背上綁上椅子，新娘跪在後面被迎娶回家。

冬日夜深露重，在漸漸昏暗的天色下燃起了熱烈的柴火，果然重頭戲還在後面，大家圍在升起的火爐旁，飄來陣陣烤肉的香氣，突然那兩名兄弟就拿著吉他出現了，當琴弦撥動的瞬間，大家都陶醉在「東源之歌」的自創曲。

古人曾說：「對酒當歌，人生幾何？」能夠在迷濛夜色感受時光的悄悄流逝，不也算是一種灑脫？

每年三月哭泣湖畔的桃花心木林，飄下的落葉鋪滿林道，十分愜意，觀賞湖中瀕臨絕滅的台灣原生種水社柳，展現舞姿各自美麗。而七月東源部落的野薑花開得滿山遍谷，香氣撲鼻，排灣族在此時會舉辦「相見馨牡丹野薑花季」，打著口號「春天墾丁吶喊，夏天牡丹聽山歌」。

水上草原，四周種滿雪白馨香的野薑花，當團員踏入這片魔法草原，瞬間天搖地動，才驚覺：「天啊，這是活的！」

沒錯，這片草原充滿生命力，由於豐沛的泉水孕育著這片沼澤地，編織成一張細細密密的網，當人們踩踏其上，就會感受到一股沁涼從腳底竄入，然後跟著忍不住一起輕舞起來。

打開窗，陽光灑落一地，部落的清晨充滿新鮮空氣，聽見太平洋拍打的海岸聲，我十分享受這份寧靜感，吃完早餐後

原住民小朋友在上面表演翻筋斗，看著我們這群都市小朋友玩心大起，非得玩得全身爛泥巴才心滿意足。

後來，導覽員徵求勇者賽跑，十個人一排，大喊…「衝啊！」果然就有人進水了，大家踩在草的浪

頭，爛泥巴從腳趾縫滲出來，像是搭乘一艘載浮載沉的船，突然「唰」一聲，有個小朋友掉下去了，滿身泥濘的爬起來，仍然興致不減地跑來跑去。

這群小孩子被爸媽逼著一起旅行，剛上車的時候還臭著一張臉，現在已經開心地又叫又跳囉，竟還吵著要再去水上草原踩泥巴！

Vision 6 鎮西堡／霞喀羅

鎮西堡神木區，聖誕晚會繞營火……

鎮西堡（cinsbu）的原意為陽光升起照耀的地方，海拔高度一千七百公尺，屬於新竹縣尖石鄉秀巒村最早結社的部落，裡面有千年紅檜生態巨木林，被列為台灣最大神木群。

我將鎮西堡和霞喀羅安排在同一個行程，第一天先走神木區試腳力，第二天進入古道重頭戲。

「來去鎮西堡過聖誕節！」我們先在新光部落用午膳，然後往鎮西堡神木區前進，跨過溪流，一路順著標示，沿途都是潮濕密林，不時遇到前方泥地擋路必須往上高繞，此時最需要一雙耐走防潑水的鞋，以及隨身的登山杖，抵達神木區，參天大樹令人豁然開朗，樹齡比起任何一個人還要久遠，其中有棵「大王神木」的腰圍幾乎要十幾個人才環抱得住，可以說是萬壽無疆，有容乃大的象徵。

我們盡情沐浴在森多精的氣息，太陽從樹叢的縫隙灑下，形成美麗錯落的光影畫面，度過一個賞心悅目的午後時光，留意到時間走到三點鐘，我告訴隊員們順時鐘方向繞完一圈後便要開始折返，因為密林區遮蔽太多，很快就會天黑，烏漆麻黑之下行路容易迷失。

回到鎮西堡民宿，已是繁星點亮的夜晚，聖誕節的那一天，外頭已經架起營火，驅散了冷意，原住民用削成尖尖的竹片豪邁地把山豬肉串起，空氣瀰漫著一股炭火的肉香，夾雜著福音歌曲。小朋友當天特別快樂，因為有吃有喝又有禮物拿，我們在由石頭砌成的基督教的教堂裡，吃著烤好的山豬肉，台上有小朋友表演跳舞、唱詩歌，享受聖誕節的晚會。

「先拿摸彩券！」每個人手裡握著票券，十分期待會抽中什麼禮物，開獎結果有洗衣精、沐浴乳等日常用品，使我明白偏遠山區對於物資的需求。往後每年招團的時候，都會請團員準備一份小禮物，例如文具、衣服或二手玩具送給山區小朋友，一名隊友看見一名老人坐在爐火前烤火，於是把保溫瓶送給了他，儘管外頭兩度低溫，這份溫暖的夜色卻異常璀璨。

細數山頭的紅葉浪漫

霞喀羅（Duge Silin）原住民語為「年輕人的路」，貫穿新竹縣尖石跟五峰兩個山區，全長二十二公里的步道，是個賞楓的好去處。

「霞喀羅不是在尖石而已嗎？幹嘛那麼早出發？」

每次開團，團員總是這麼說，其實他們不知道光從新竹市到霞喀羅登山口這一段，就要開車三個多小時才能抵達，正是因為它位於深山盡處，再過去就是中央山脈。

這一條貫穿步道，本來算是平緩的路線，由於颱風肆虐破壞，把山區古道摧殘得一塌糊塗，我記得第一次還是從新竹騎腳踏車去鎮西堡、霞喀羅，沿途都是崎嶇山路，再穿越尖石，從五峰清泉張學良的故居出來，但是現在崩壁太多，大概只能騎前面那一段不到五公里的林道，如果體力夠好的話，接下來就扛車吧！

若是改用步行全程，大概早上五點開始出發，由於路途迢遠，通常要下午五點才會抵達，中間只有午餐短暫休息，但是以目前崩塌情況，必須高繞、下切、再高繞、再下切，可能天黑前都走不出來。

特別是每年十二月賞楓季，能夠欣賞到成片楓葉轉紅的美景，細數山頭的紅葉浪漫，腳下盡是歲月斲剝的聲音。

基本上，好天氣要靠運氣，可能去程的還是晴天，回程已經飄雨，走到日據時代馬鞍駐在所，儘管整個牆面消失，還可以看到整齊石塊疊放一旁，以及燒木炭的窯，告訴我們這裡曾是過去警察局遺址。

除此之外，馬鞍是整個路段最佳的賞楓地點，通常在這裡喝個咖啡，享受簡單中餐，就不再建議團員繼續下切，正因為下去還有兩、三處崩壁，一般人在時間跟體力上沒辦法負荷。

由於台灣中級山岔路較多容易迷路，若是沒有當地嚮導，自己本身要先做功課，預估什麼時間到達什麼定點，時時留意沿途路標指示，避開太冷門的路線，對於中英文路標的完善建構，這也是台灣山區應該積極努力的方向，作為救命的關鍵，然而卻經常因為颱風、崩塌而佚失毀壞，更糟的是指向錯誤位置。

霞喀羅馬鞍駐在所，楓紅層層，浪漫十足。

大夥對著白石吊橋興嘆，留下難忘的倩影後，從霞喀羅下到尖石八五山，由於這裡水質非常乾淨，我會帶團員品嚐鮮嫩的鱒魚大餐，為旅程畫下完美的句點。

熱手暖心，尋回丟失的領巾

同為領隊的朋友曾在馬鞍丟失了頭巾，他非常自責：「一個登山領隊怎麼可以把自己的東西丟掉！」那一年我和他一起騎單車途經此地，隔了一個月，我帶著媽爸兩個老人家重回舊里，慢慢散步賞楓，那一次剛好下完一場雪，融雪後沿途就看到凍傷的姑婆芋，捲縮起來皺皺的，不似過往意氣風發。

我突然想到那名遺失領巾的友人，突然想幫他一個忙，「頭巾應該掉在這裡吧？」東看西看，整個地上全部都是葉子，於是拿起一根樹枝開始掃，果真在背風處被我找到被覆蓋在葉子下的頭巾。

另一次和車友一起騎單車上霞喀羅，頂著接近零度的寒風，一早天剛亮寒冷中出發，當時步道還算完整，可是有很多樓梯和崩壁，必須下切到溪底，再從溪底上來，算一算登山車也有十二公斤重，遇到爬坡就得扛車，沒想到座墊卡在肩膀十分疼痛。

「小姐，我幫妳扛啦！」一名男登山客看我扛不動，主動幫我接手。

「真的嗎？」我彷彿遇到救星一般。

「對啊，我幫妳扛就好了，看妳扛不動喔了！」

每次只要有上坡的路段，他就會在前面等我，幫我扛了五六次，這種車友互助情誼，讓我深深感激。

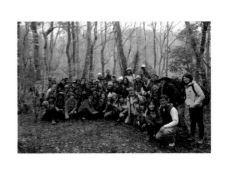

一路上因為騎騎走走，身體持續運動生熱，才沒讓將近兩度的寒意摧毀意志，出了登山口，幾個下滑路段，寒風吹上面煩彷彿就要龜裂開來，整個手指頭幾乎凍掉，只能勉強抓緊把手使力，沒想到連睫毛都凝結成霜，還好下來遇到剛剛那名幫忙扛車的登山客，和我們分享一鍋熱雞湯，熱了手暖了心，總算恢復了體力，才有辦法走完全程。

LULU 貼心小叮嚀：
預計走霞喀羅全程，由尖石進、五峰出，若有安排可於中間會合時，交換車鑰匙，便能夠在抵達時直接開車回返，否則停在另一頭的交通工具，得要聯繫司機開過來。只是恐怕司機會唸：「LULU，妳從那邊出去，我要開兩個多小時的山路才可以到對面去接你們耶！」

Vision 7 能高安東軍

湖邊紮營，群鹿來喝水

「能高」指的是北邊三六二一公尺的能高山，「安東軍」則是南邊的安東軍山，標高三〇六七公尺，這段五、六天的縱走路線，可以看見台灣最美的高山草原湖泊。

能高安東軍，聽起來像是驍勇善戰的軍隊，我聽常會從合歡山的屯原進入，走到天池進駐山屋。

有趣的是，那名山屋主人只要喝上一杯酒，就會對著遊客彈吉他唱歌，平日沒有人的時候照樣自彈自唱，完全展露原住民的樂天性格。

隔天一早沿著山路主線開始前進，一路步行，慢慢可以看到整片秀麗的草坡，翠綠純淨，加上美麗的高山湖泊呈現眼前，就決定了今晚的紮營地，眼前的自然景觀讓大家不知不覺加快了腳步。

當然有草有水就會有動物，這裡有著許多和牛一般的大型水鹿，性格溫馴，只是好吃。

當我們在湖邊紮營的時候，水鹿還沒有出現，差不多下午四點多的時候，天色開始微暗，就看見山陵上有一兩隻年輕的公鹿在遠處觀望，其實牠們正是擔任刺客的角色，等到時機差不多，牠們就慢慢下坡逼近，彷彿小王子和狐狸的關係，從五公尺、三公尺、兩公尺的慢慢靠近，試探著我們的反應。

原來這裡靠近湖水，正是牠們喝水的地方，然而因為遊客變多，聰明的水鹿知道當登山客一來，就代表著有東西吃了。所以剛開始公鹿先下來，發現安全，緊接著父母、太太、小三、兒子、女兒通通下來了，數量加起來多達二、三十隻。而且水鹿屬於夜行性動物，因此牠們的眼睛會發亮，當燈光照射到牠們，眼睛散發出綠色的反射光。

於是，群鹿開始主動覓食，但我並不鼓勵餵食野生動物，只好讓這群訪客睜大眼睛看著我們行動，團員用完餐後，陸續入營睡覺，當我大半夜想要如廁的時候，竟然有十幾隻水鹿緊跟著我，「走開、走開，趕快去睡覺！」沒想到一小便完，牠們就來踩地板，為的就是舔滲出的尿液，後來才知道尿液裡面含有山區不易補充的鹽分，不得不說牠們極為聰明。

不睡覺的水鹿，入夜後的營地成了牠們玩耍的空間，整夜蹦蹦跳跳，公鹿之間還會舉行摔角大賽，

睡在地板上頭的我們，被「砰砰砰砰」的聲響持續干擾著，只好當作大自然的襯底音樂，努力翻身尋找入夢的幽徑。

就這樣睡睡醒醒撐到了魚肚白的清晨，一出帳篷才發現大事不妙，整個營地像打過敗仗一樣，用來煮食的鍋具以及昨夜的剩飯剩菜，通通被打翻掀開，另外團員的背包也都被開腸剖肚，拉鍊盡失，一包包豆干乾糧被吃光，令人佩服水鹿靈敏的腳力。

這一群惹人憐愛的水鹿讓人不忍責怪，是人類侵入牠們生活的地盤，只好摸摸鼻子認栽。

腳踏車嬉遊驚魂記

當下心想完蛋了，這下遇到了！

「救我！救我！」當我騎過木橋時，竟傳來奇怪的求救聲。

我曾經和車友騎腳踏車，途經能高越嶺古道，直上天池山莊兩次，第一次是在炎熱的夏季，大概凌晨三、四點就從合歡山清境集合出發，一路騎到屯原，再從屯原登山口進去，沿途能騎的路段就騎，一遇到崩壁就必須下來牽車，算是試探體力的極限，隨後又去爬奇萊南峰，爬完就騎腳踏車從天池回返。

記得那時是下午三點，差不多騎行十二個鐘頭，沿途遇見一些木頭橋，必須來個轉彎，橋上濕滑又沒有欄杆，轉彎時傳來一個聲音：「救我！救我！」當下只想騎快一點，那個聲音再度持續傳來：「我掉下去了，救我，救我！」突然靈機一閃：「掉下去？那不就是我們的人嗎？」後來趕緊

停下車，往回走探看，真的是一名男車友打滑掉落橋墩，因為沒有減緩速度，直接掉入卡在石頭跟樹枝之間，算是一場山路驚魂記。

行李扛頭上，跨溪游水

「各位夥伴們，記得撩起你們的褲腳，準備溯溪了！」吳老大領隊大聲吆喝著

萬大南溪需要脫鞋跨越溪流，水深及腰，因此必須將行李扛在頭上，並且小心不要跌倒互相扶持，通過三十公尺長的溪水，全身已經泡水溼透，大家冷得直打哆嗦，趕緊在營地點起篝火，希望可以藉由溫暖的火光驅走體內的部分寒氣。

過了奧萬大就離文明越來越靠近，途中還有一段路需要跨溪，利用上下各一條鋼絲支撐，一隻手扳住上頭，靠著下方的腳步慢慢移動，驚險又刺激。

縱走路線難免遇上風雨，有次剛進入第二天便下起豪大雨，甚至連紮營地都進水，雨勢猛烈導致營地無法煮飯，最後只好躲進帳篷裡面開小火，當全身上下通通濕透，又無法及時烤乾衣物，這時候有個小秘訣，可以鑽進睡袋，利用身體的熱氣烘乾衣物，那一天晚上我們就這樣把自己烤熟。

我們享受一場冰與火的洗禮，彷彿非得通過這段路途的試煉，才稱得上登山勇者，儘管一身浸濕的衣物，開口笑的登山鞋躺在石頭上，聽得見此起彼落的噴嚏聲，大家依然歡樂地圍成一圈烤火，燒水煮咖啡，談天說地，別有一番滋味。

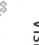

Vision 8 嘉明湖

樹叢裡的紅色眼睛

「森林裡幽森的紅眼睛，原來是生性敏感的精靈！」

嘉明湖位於台東縣海端鄉的三叉山東側，置高三三一〇公尺，是台灣第二高的高山湖泊。

三兩個好朋友，先搭火車到達玉里，再約好一輛計程車經南橫公路開往登山口，大概還需要兩個小時的車程，可見路途之遠。登山口前有個向陽派出所，我們在此辦理登山相關手續，「確認雨衣、頭燈和糧食都帶了！」熱情好客的向陽所長，每每都會與我們寒暄幾句，彷彿已經是認識很久的老朋友。

排定三天的旅程可以隨興自在地漫遊，第一天進駐向陽的山屋，用餐休息，在陽光向未破曉之前準備出發攻頂，凌晨三點多的山路彷彿塗上一層油墨，我們戴上頭燈，遠遠的樹叢裡有好幾雙紅色眼睛在窺伺，別擔心，那是輕靈可愛的水鹿，一如敏感害羞的森林精靈，正在對我們行注目禮

LULU 貼心小叮嚀…

長程登山最好攜帶大力膠帶、麻繩或鞋帶，預防登山鞋臨時脫膠開口笑。當衣物淋濕時，抵達山屋請盡速換上乾爽衣服以免感冒，濕的衣物可以放在睡袋底下用體溫烘乾。

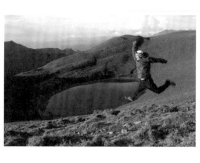

而已，當我們站在高點，陽光漸漸在雲翳中破出神采，大地回春，原來還有另一層驚喜正在等著我們。

現在的嘉明湖步道指標清楚，山屋幽靜，整頓過後的景觀十分漂亮，宛如，然而遊客一多就容易造成汙染，希望每位前來拜訪的人只留下驚嘆，帶走垃圾。

天使遺落人間的寶石

避開另一頭岔路，我們走在向陽山的屋脊，微亮天色照拂之下，清楚映出整個台東城市的燈海，站在制高點望向人間輝煌，有種登太山而小天下之感。

穿過台灣鐵杉林、冷杉林，沾附晨露的葉片顯得更加蒼翠，不一會兒就找到三角點，傳說中夢幻的嘉明湖終於現身，湛藍的湖面，就像天使遺落人間的寶石，難怪有著天使眼淚的美稱，也有一說是外太空掉落的隕石，所砸出來的一個坑洞，最後蓄積成一個湖泊。

我們繞著周邊的步道，箭竹林則圍繞著一塊藍色的鏡湖，反射出整片飄雲的天空，彷彿也能從裡頭看見內心真實的呼喚，沿途有穿著婚紗的新人特地前來取景，被丟棄的瓦斯罐靜靜躺在湖邊，遠古的甲殼類小蟲不時探出湖面，希望人類的汙染源不要傷害此地，祈禱這份夢幻不會成為泡影。

「生日快樂，看鏡頭拍照！」基地營的山友長庚醫生 Allen 和科技公司經理 Stuard 正巧遇上兩人生日，於是拿出預備的小蛋糕點上蠟燭，在湖畔邊唱響生日快樂歌，而這顆遺落人間的藍寶石正是蛋糕上頭，最美麗的點綴。

北大武山的雲海，置身其中有如人間仙境。

Vision 9 北大武山

傳承一百五十年的信仰重鎮

「副市長好，副市長好！」突然傳來此起彼落的招呼聲，原來是屏東縣副市長也在現場。

建國一百年的時候攀登北大武山，當天剛好也是泰武國小高年級生的畢業日，大約六十位畢業生選擇爬北大武山作為畢業儀式，很多人從來沒有爬過這座山，因此成為一場尋根之旅，整條山路上可以說都是青春的汗水，整個山屋大爆滿，訂不到的我們只好改為露營。

突然傳來一陣喧鬧和歌聲，原住民族的熱情與善良的天性，讓人相當羨慕。

標高三千零九十二公尺的北大武，位於屏東和台東交界處，有南臺灣屏障的美稱。我們第一天抵達泰武，順道參觀一百五十年歷史的萬金教堂，整個村莊大約有百分之七十五的民眾信奉天主教，每年平安夜會舉行盛大慶典，成了重要的觀光景點，聖歌環繞的山區，有煙火、佳音、子夜彌撒，這份虔誠的信仰，餵養了人們的心靈。

泰武國小的天籟美聲

悠揚的樂聲，搭配渾然天成的歌喉，唱出屬於原鄉記憶的排灣族古謠，始終最能撫慰人心。

正因為原住民小朋友美麗的天賦，連葛萊美獎音樂家 Daniel Ho 都被吸引前來造訪，指導小朋友並錄製唱片，將一曲曲飛過群山的聲音傳承下來，更獲得國內外音樂殿堂的肯定。

當我們走進學校，有些老師會在現場分享原住民的手工藝，造型十分可愛，我特別留意到一位廚師媽媽，那份親切感，讓我特別跑去和她聊天：「妳是同學的媽媽喔？」「不是，我是校長。」兩人相視一笑，彷彿這裡就是一座快樂天堂。

為了畢業典禮，許多家長擔任義工媽媽爸爸，校長兼做廚師，簡直就是全體大動員。

外頭突然傳來一陣歌聲，原來是天下雜誌的記者正在採訪那名外國音樂家，他認為可以在這邊教小朋友唱歌，是一件榮幸的事情，單純藉由音樂的交流，就能夠化解許多語言的障礙，他也非常樂意將原住民音樂推廣出去，不定期安排這群小朋友出國比賽和演出。

攝影記者情商現場小朋友表演一段，接下來就是一段聽覺的饗宴，深山裡傳來一股天籟，我的心也隨著巍巍高山直上雲霄。

隔天攻頂的時候，天空萬里無雲，陽光燦爛無比，我們穿著阿Q桶麵贊助的鮮橘色上衣，搶眼的顏色，讓整個人都年輕了起來，假使每一日都是全新的開始，好好渡過今天的各種考驗，我也可以是一名畢業生。

沿途松柏樹林，為了抵禦劇烈嚴寒的氣候，可以清楚看見盤著岩石壁的樹根，這份強韌的生命力讓人動容，生命何其艱難，總有它的解決之道，大自然一再向我們昭示。

此時，太陽尚未露出臉頰，整面雲海已經飄移出來，透著微曦的晨光放射出繽紛的色彩，視覺上

Vision 10 合歡山

媲美瑞士聖境的山路

合歡山群峰介於南投縣與花蓮縣的交界處，串連七座山脈，平均海拔在三千公尺以上，這裡過去曾經是泰雅族東賽德克亞族的生活區域，目前冬季則成了遊客熱門的賞雪景點。

合歡山應該是台灣最容易達成的百岳之一，尤其是合歡主峰，只要開車抵達小風口，再往前走進大概十五分鐘就到了，也是魯媽魯爸的第一座百岳。記得有一次，遇到二月霜冷天，路邊的掃把都結霜，被風颳吹出一種率性的造型，形成異常漂亮的景象，代替氣象預告告訴我們正確的風速和溫度。

合歡山有東、北、西峰，如果東、北、西峰都作為路線規劃，可能需要兩天時間，一般來說，五月適合前往合歡東峰賞森氏杜鵑，滿山滿谷的綻放，我的視覺完全被遍野的粉紅花海佔據，沒意料到高山峭壁也能生長。

倚立高處，南湖、奇萊山、中央尖山就在前方，隨著花浪排列成雄渾的色彩。

的層遞效果，讓人誤以為置身仙境，這份飽滿的心靈饗宴，即使接下來要面對崩塌的下山路，也就不覺得艱辛了！

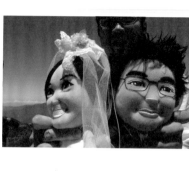

新人帶著個人形象的公仔娃娃，在合歡山留下卡哇伊的婚紗照。

之前曾帶著德國朋友前往合歡山，他們竟然非常詫異：「台灣怎麼會有這麼像瑞士的地方？」德國沒有這種高海拔區域，因此直說合歡山就是小瑞士，尤其是從大禹嶺一路到武嶺那一段，高山綿延，山路小徑錯落其間，簡直和法國山區不相上下。

攀上三角點，找尋心中的答案

高山上除了有天然的美景，人物也是額外增添的一抹趣味，特別是曾經看過五、六名尼姑，因為信仰關係而披著袈裟爬山，令我想到尼泊爾的轉山朝聖儀式，面對生命突如而來的嚴苛挑戰，唯有心中的信仰可以支撐意志，找到希望，走出僵局。

當然也不乏年輕夫妻拍攝婚紗照，其中有一對情侶還各做了娃娃公仔，女生穿著黑色蕾絲，在鏡頭下自拍，仔細一看竟是我以前工研院的同事，由於即將步入禮堂，選擇這個地方拍照留念，好像面臨每個人生階段，不管是畢業、結婚或轉職，都可以拾起行囊，走向大山找尋心中的答案，而山總是毫不藏私地給予，包容人類加諸在它身上的任何負重。

此外，可以搭配前往西北峰，不過路程較遠，需要自備糧食和水，由於松雪樓山屋床位有限，採用登記抽籤方式決定是否可以入住，可說是僧多粥少，供不應求，因此建議安排當晚進駐清境農場，隔天起個大早攻向山頭。

這裡還有一座容易親近的百岳──石門山，經常見到許多山客與三角點合照，經過登山協會認證後即可取得證書，通常各個山頭都埋設三角點，以第一等級的視野最為遼闊，目前林務所開始規劃鐵製的標示牌，可作為到此一遊的準則。

Vision 11 大霸

四方形酒桶山，第一次高山遠征

「妳有爬過什麼山？」登山社社長劈頭就問我。

「我從來沒有爬過山耶！」我憑藉著一股初生之犢不畏虎的氣勢。

「妳沒有爬過山，就敢挑戰大霸？我要看看妳⋯⋯」

我第一座踏上的百岳正是大壩，當時的我還在工研院，每天清晨都可以看到那座四方形的酒桶山。

曾經看過一張春天雪融時刻的相片，整面山壁竟然都是免洗餐具，相當怵目驚心，讓人感嘆一片美好的山景埋下了汗名。由於過往沒有特殊管制，山區部分行動攤商，竟把遊客消費後的廢棄物直接往山邊傾倒，不僅破壞自然景觀，還會造成生態浩劫，環保志工們必須冒著危險，利用垂降工具慢慢下到山壁清理，可說一個方便之舉，卻演變為險象環生的搏命行動。

這片無語的山頭，承載著人們的喜樂與哀愁，始終靜靜屹立，我突然想起那位德國朋友說的話，趕緊提醒團員們帶走隨身垃圾，突然有股想對山頭吶喊的衝動，多希望能用聲音表述心中對於高山的景仰之情，隱約傳來的回音，彷彿告訴我滿山遍野的杜鵑正在另一頭怒放著。

眞正的登山勇者，並非不顧一切奮力往前的那個人，而是願意停下腳步，
查看身旁落後者，並且給予適時的幫助。（張嵩駿攝）

有一次看到登山社貼出公告，想說已經到新竹這麼久了，於是躍躍欲試，拿起電話就說：「社長，我要報名參加！」

「爲什麼覺得妳可以勝任？」

「因爲我很會逛街！」

「妳有多會逛街？」社長疑惑地問著。

「因爲我可以逛八個小時，不坐也不會累！」

一問一答之間，登山社長挖掘出我的潛力，開啓了我往後的登山之路。

由於第一次登山，開始採買相關用品器具，除了登山鞋和一些禦寒衣物，其他趕緊先跟同事好友商借，竟然也就裝齊全了。當我抵達登山口，已經有十個山友在前方候著，地上還有一堆「公裝」物品，像是衛生紙、鍋具、瓦斯爐、食物等，大約分爲十包，由各人認領攜帶上山，我挑了一包米和一袋番茄，把兩顆大番茄放入背包，兩顆放進口袋，突然覺得身上的重量急遽上升，腳步越來越沉重，隨手拿起口袋裡的番茄把玩，不知不覺中就吃掉了兩顆，也許是養分獲得補給，心情跟著輕鬆起來。

隔天早上，山友準備做番茄炒蛋的山友問我：「把公裝拿出來，妳不是背了四顆番茄？」心虛虛我說：「沒有，只有兩顆喔！」第一次高山遠征之行，莫名其妙地報名，也莫名其妙地走完全程，奠下爬山的根基，我在心底默默感激這兩顆小生命，犧牲自己，將我從沉重的深淵拉出來，而這個秘密除了你知我知，其他的就留給這座酒桶，釀成香醇的回憶。

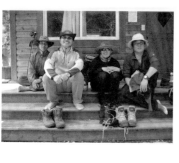

走完十九公里的大鹿林道，大夥倆才在登山口稍作歇息。

觀霧小酌，隨興所至

大霸尖山屬於大霸群峰之一，主脊標高三四九二公尺，山勢宏偉冷峻，可說是北台灣的屋脊。

去年年初，我又走了一趟，從觀霧的大鹿林道東線進入，早先還可從觀霧搭車進入登山口，後來由於道路進行管制，必須徒步走過十九公里長的石子路，一趟下來四、五個小時，顛顛難耐，加上必須背負睡袋、公糧、水等重裝，才剛走到登山口，每個人都痛得哇哇叫了。

「我的腳破皮了！」一脫掉鞋子，山友們紛紛發出哀號。

但是辛苦的過程即將在此告一段落，接下來的上山路徑，大概只剩下三四公里登山路，大家才鬆了一口氣。

當晚入住山屋，和「九九山莊」莊主瓦且愜意地小酌唱歌，不需要特別做什麼，彷彿天地之間一切的煩惱通通都拋開，山上的生活極其單純，每個人都能輕易地感受到這份恬適，隨處可及的山景就是最大的享受。

當我們一早醒來，發現天空烏雲鬱積，想必就要下起大雨，商量後決定先走到加利山，再來評估是否繼續攻頂，後來整片雲氣升起，把眼前的山景全部覆蓋住，「大霸山頭在那裡，還要去嗎？」大夥們相視而笑就知道彼此的意思，這份登山培養出來的默契，讓我們透過一個眼神或動作就可以了然於心。

「山迴路轉不見君，雪上空留馬行處。」就算因天候問題無法順利攻頂，能夠在此處欣賞觀霧蒼勁的樹林，粉嫩綻放的櫻花，雲霧中的畫面宛如一幅幅畫中美境，前路似乎也有勇敢的行者留下的

足跡，一行人拍完照片定點折返，就此拜別，體會一種隨遇而安的快活。

LULU 貼心小叮嚀⋯

台灣百岳最難的不是攀爬，而是抽籤，由於房數床位有限，若是沒有抽到山屋就不准入山，若是願意背帳篷搭營，也必須事先提出申請，且要是公告開放的範圍，就能體驗露天的山林之樂。

Vision 12 志佳陽山

單攻前進，基地營行前的訓練

「LULU，我要如何開始訓練？」一位報名 EBC 基地營的山友急忙問我。

「不要緊張，十月份的基地營比台灣的百岳好走多了！」我請他不要過於擔心。

自三月初開始，這群預計攀登喜馬拉雅山基地營的朋友，每兩個禮拜就去攻一座百岳，作為密集的行前訓練。

這次剛好走到志佳陽，積極的意念讓我大讚佩服，就連走山過程也抓緊機會，沿途一直問詢關於

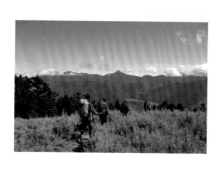

基地營的大小事情。山友除了認真排定行程以外，最重要的還是測試身上裝備，俗話說舊鞋才合腳，新買的鞋子尚未與腳踝完整密合，無法發揮該有的保護力，同時讓身體適應高山環境，台灣百岳大多有三千多公尺高，若能穩定前進，當未來邁向五千多公尺的大山，身體就具備抵禦高度和氣壓的因子，大大減低意外的發生。

志佳陽屬於雪山山脈延伸的支稜，位於台中縣和平鄉，高達三三四五公尺，需背帳篷又無水源，大多採單攻一日來回，然而爬升一千六百公尺高度，屬於很硬的路線，所以心情上不太能夠鬆懈，必須和時間賽跑。前一日入住登山口的環山部落民宿，沿路星星爬滿天際，大約凌晨兩點多就要摸黑出發，一一檢查個人的頭燈、雨衣、行動糧等保暖工具，代表會是好天氣，踩踏過濕軟的土地，跟著前面的腳跡步步移動。過了四季蘭溪吊橋，即將面臨陡上陡下的山路，彷彿有爬不完的陡坡，令人心生畏懼，這時就需要彼此激勵。

越過松林地毯之後，果然陽光就灑落下來，遠方的中央尖直聳入雲霄，遼闊的視野讓人忍不住駐足觀望許久，這段充電時刻，彷彿身體再度蓄積飽滿的精力，緊接著還得一路陡下，有些人嘗試反過身移動，「留意膝蓋和腳趾頭，」我跟隊友們分享，因為一旦腳部受傷，就會影響前進的心情和速度，可以藉由護膝降低傷害。

登山中毒？一路好山好水好心情

也許有些人會問：「為什麼要受這樣的苦呢？累得半死，倒不如輕鬆逛街！」或是真的想去走山路，搭車上合歡山武嶺也是一種選擇，然而跋山涉水的登山者真的只是為了賞日出，和三角點合照嗎？

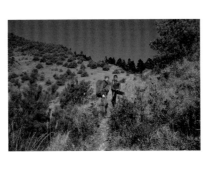

Vision 13 屏風山

一年一度山友會，飛鼠來觀禮

「山跟人一樣也要休息、睡覺，累的時候還會打瞌睡。我們不能吵他、打擾他，人生病的時候，大自然的一切就會幫他復原。」

當我讀見《山豬、飛鼠、撒可努》裡頭的這句話，突然驚覺自己的感受竟和作者如出一轍。我始終

山嵐中的護魚步道，映出司界蘭溪的櫻花鉤吻鮭的美麗身影，沿著山壁鑿見的鐵線橋，在不叨擾生態下細細觀覽高山海拔的豐富林相與棲息物種，有別於繁華世界的喧嘩，有份輕淺如水的感動流入心頭，好似登山也會中毒一般，一旦嘗試就再也停不下來，吸引著人們再度規劃下一趟行程。

當然這份帶有些許自虐性格的登山條件，並非人人可以接受，針對初學者避免一開始就登入動輒三千公尺的百岳，可以先從阿塱壹古道、霞喀羅等小山開始體驗，領受山的脾性，以及自身的接受度，才不會讓震撼教育阻卻了和山親近的機會。

這趟辛苦的單攻過程，真的走完了全程也就不再有所畏懼，反而浮現一股難以言喻的成就感，就是這份值得追尋的意圖，督促著這群人踏上腳步，遺忘了低溫爬坡的艱辛，只記得一路的好山好水好心情。

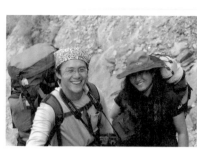

小楊＆LULU（吳學陸攝）

懷抱尊重景仰的心態面對高山，從不說「征服」哪一座山脈，因為山並非用來征服，而是給予心靈上的體驗，不以譁眾取寵的方式走入山林，避免打擾到它的休息，帶著一份領受自然教育的心情，我靜靜走入它的懷抱，感受它想對我釋放的訊息。

「哇！飛鼠耶！」一隻雪白的身影站在樹梢閃過。

參加了登山會一年一度的山友會，這次選擇位於太魯閣國家公園內的屏風山，這座排名六十二的百岳，標高三三五〇公尺。

這也是我接觸爬山初期，再次踏進的高山，那時下坡路段延遲了兩個多小時，所幸山友們十分體諒，紛紛停下來等我，山友魔王特別「感心」擔任導盲犬，還用頭燈照著我的雙腳，告訴我：「來！妳的右腳先下這一個點，左腳再下這一個點！」才能在漆黑的狀態下全身而退，令我未來帶團時，保留這份溫暖和體諒，安全才是最後的道路。

還記得下山後，穿過一片野樹林，我就頭燈一照，「飛鼠耶！」由於飛鼠是夜行性動物，只要燈光一照到就會靜止不動，所以山裡的獵人非常易於瞄準捕獲，「飛鼠會飛是空姐，老鼠是地勤的」，嚮導告訴我，原住民會把飛鼠烤來吃，特別是生吃飛鼠腸，更被視為接待貴客的大禮。

寶島人情・牽起跨越國境的友誼

屏風山基本上不能算一座好爬的山，正因為它就像一座屏風，陡上陡下，屬於台灣九嶂之一，若是選擇單攻，不僅要摸早黑，路途長遠也需要摸晚黑，增加行路風險。

駱駝登山會。（吳學陞攝）

山口徹是日本山友，第一次攀爬台灣的高山，因此顯得特別高興，由於我一路停停走走，當我返抵營地時已經非常晚了，他已經和其他隊員喝成一團，這場高粱酒慶功宴，最後結束在一堆人醉酒的狂吐聲落幕。

這群專業的登山客都明白，爬山前絕對不能喝酒，因此絕不在行進中或是山屋裡飲酒，以免造成難以彌補的遺憾，這點大家都能夠遵守。

山口先生是被外派至台灣工廠工作的日本人，已經來十多年了，因緣聚會下跟著登山社到處跑，後來也加入了車隊、馬拉松的活動，可以說比起許多台灣人更加深入在地景點，親身體驗台灣之美。

運動細胞優異的他，參加過太魯閣和新竹馬拉松比賽，都能跑得不錯，感染台灣人熱情的他，會在三月盛產梅子的季節，利用台灣生梅製作梅酒贈送給朋友，這份融合中日兩地的小禮物，代表了跨越國境的友誼，讓人相當感動。將梅酒斟在小茶杯中，微微聞得到那股秀逸清香，啜飲的當下，冷冽中帶著溫潤口感，立刻將記憶拉回屏風山當日歡樂的情景，沒想到藉由登山可以推廣寶島台灣特色，更能夠緊密融合所有人的關係，這是當時接觸山林所沒有料想到的收穫，後來退休返回日本的他，還主動邀請我們到日本北海道跑馬拉松，來場國際交誼賽呢！

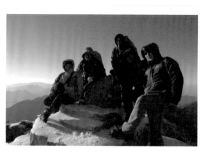

Vision 14 玉山

山中遇險‧迷路驚魂記

「這是哪裡？我竟然迷失了！」當我獨自走在山路中，直覺告訴我走錯了，於是趕緊折返，心頭不自主開始焦急起來，腳步也越加零碎急促。

玉山有許多奇怪的傳說和故事，有的是山友的親身經歷，有的則是轉述再轉述，加油添醋之下變得有些駭人聽聞。

台灣山屋幾乎都是通舖，晚上其實很熱鬧，除了鼾聲，還不時聽到有人磨牙或是作夢喊叫，什麼狀況和聲響都有可能。此外，山屋廁所通常設在外頭，夜裡突然內急，女山友會把我搖醒：「妳可不可以陪我去上廁所？」其實不要想太多，專注看著眼前的事物，避開讓人無限延伸的鏡子。

當然，對於不可知的神祕世界保持敬畏之情是必要的，當我走在山頭，不會刻意去說或聽這類的事，避免干擾自己和隊友們行進的心情，並且時刻叮囑隊員：「你們一定要走在一起，絕對不可一個人落單，同伴之間要互相關注！」

誰知言猶在耳，我還是扎扎實實遇上一回險境，正是出於一個人前進。

那次是跟朋友組團走玉山後五峰，其中一段要前往南玉山，有五個人興頭正熱，趕著要攻另一座

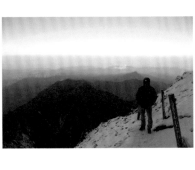

零下十度，山友梁維舜和玉山倒影。

山，問我要不要一起動身，為了不耽擱他們的腳程，於是選擇放棄，確認後他們便匆匆上路，「那好，妳慢慢走，還有另外一名山友陪妳！」

可是在行走之間，我卻發現自己和那名山友的落差越來越大，不僅是實際步伐上的距離，可能還包括心的距離。走到前面遇上一段崩壁，因此必須先下切再上來，當我爬下坡之後，眼前便是一段箭竹林，低矮的林叢看似不具威脅性，然而它們才是容易使人迷失的罪魁禍首，正因每一條林道看起來都十分相似，加上遍布獸徑，彷彿有被踩過的痕跡，讓人無法正確判別。躊躇猶疑間，脈搏跟著加速，視野也失落了另外一名山友的蹤影。

耳畔突然傳來一陣聲音，是那名山友正在喊我，我順著那股聲波好不容易才找到出去的道路，突然之間隱約感到不安，因為我還是不清楚他到底在哪裡，可能正在不遠的前方等著我吧，藉此安撫自己不安的心緒。

下午時分雲層已經全部升上來了，好像風雨欲來的前奏，山區變天相當迅速，一下子天幕就整個罩下來，眼前一片黑矇，詭譎的氣氛油然而生，微弱的頭燈發出慘澹的光線，只足夠照明腳前五公分的距離，我像是一個趕路的旅人，獨行在濕冷的陌生山頭，卻找不到人煙和村落可以問候。

從南玉山的箭竹林之後，我只好往前方的路徑繼續行走，大概走了十幾分鐘後崩壁，整個人感覺不太對勁，不知道為什麼，冥冥之中有個意念告訴我：應該不是這裡，走錯路了，於是趕緊沿原路折返，同時看見一個塑膠條綁縛的記號，後來果真回到原來的岔路點，當念頭無意間被證實，非但無法解除我的壓力，還得安穩自己稍稍波動的情緒，等到真的抵達山屋，整個人像洩了氣的皮球般，一時間竟癱軟在地。

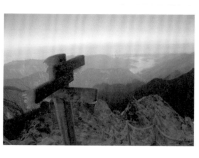

這一段迷路驚魂記，讓我有所警惕，當初入山只有我們一群人，並無其他登山團體，除非不得已千萬不可一人獨行，夥伴之間作為生命共同體，更應該發揮登山道義，隨時提攜和鼓勵身旁夥伴，絕不能互不關照，甚至分道揚鑣。

面對一座山，我還需要學習，需要沉著。

山區如若真的沒有人煙，陷入落單的危機，假使是團體同行出發，可以在地點等待後方的人走上來，先不要急著來回跑浪費體力。入山前為了能夠自保，背包裡一定要備妥頭燈、電池、行動糧、雨衣，最好再放一件保暖衣物或是羽絨衣，以應付驟降的氣候。

除此之外，告訴自己不要慌張，利用深度呼吸調整氣息，才能有清晰的判斷力，觀看四方樹梢是否有前人遺留下來的塑膠條或綁巾，沿著記號走，有時可以將人引到真正的山路。但是要留意路面上有此痕跡，也許是熟悉門路的獵人路線，很容易不小心就踩進去。

真正的登山勇者，並非不顧一切奮力往前的那個人，而是願意停下腳步，查看身旁落後者，並且給予適時的幫助。

那座宏偉的大山，其實不在前方，一直存在每個人的心靈，隨時等待著被彰顯出來，投影在他人的眼中。

玉山之美，兼具緯度和高度

「申請者兩千多人，根本不用抽了，怎麼可能中籤呢？」電腦後頭發出一陣哀嚎。

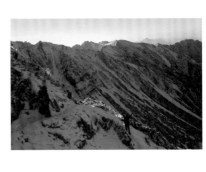

去年五月一日剛好有三天假，本想組一團玉山行程，點入一看就打消念頭，真的想要中籤，也許可以安排在非例假日，機會較大。

除了得要申請入園、申請山屋，還要到警察局申請入山證，以及申請排雲山莊的食物跟睡袋，可以說還沒攻頂就要先練好心臟。完成申辦後，可以再準備一台單眼相機，儘管兩公斤重的器材讓脖子承受極大壓力，但為了拍攝美麗的照片，絕對是值得的。

玉山海拔高度三九五二公尺，位於南投縣、高雄市及嘉義縣的交界處，鄒族人稱八通關，有著「心清如玉，義重如山」的美稱，完全展示一名登山客應該具有的氣度和高度。

玉山算是台灣登山步道裡面規劃得最完善的一座，沿途設有許多中英文指標，方便國外登山客識別，此外山屋設施俱全，幾乎不用背睡袋跟食物，想要攀爬玉山只有一個困難點，就是入山者眾，山屋難以申請，沒有山屋許可也就是無法暢行。

排雲山莊改建之後共有九十二個床位，卻無法滿足每天高達一兩百人次的申請，受限於環境和生態問題，便從總量管制下手，希望可以如同日本富士山一般，提供完善的交通設施和登山配套，包括入山證、山屋辦理、保險、嚮導帶領解說等，體驗台灣的高山風情，希望能夠從玉山帶頭做起，結合歷史、藝術、人文等文創相關產業，發展出更安善豐富的行程，吸引更多國際登山客造訪台灣，進而讓玉山之美遠播，締造一座世界級的自然/文化遺產。

絕高之巔．專屬台灣的愛與夢

從塔塔加開始走起的一段，幾處上坡可以靜靜觀覽體會，眼前的山林動態呈現出絕美的姿態，沿

途從中級山的闊葉林，慢慢地轉到針葉林，再一路走進沒有樹的荒山，彷彿一場人生的旅程，隱含著禪的意念，無怪乎有人說登山就如同修行。

我十分享受身臨其境的「輕鬆行」，走到哪裡，玩到哪裡就好了，並不會汲營於非得看到什麼、吃到什麼或走到何處，假使天氣允許就繼續走，天氣不好就在當地泡茶、聊天、心平氣就和，既然山大人決意關門謝客，何必去招惹主人的脾性。

因此，夥伴就顯得相當重要了，志趣相投的人，不會有「我一定要登頂」的想法，遠避商業團的作法，才能真正體現登山的本質。

隔日大約凌晨三點，預計從排雲山莊出發，照例是為了觀看日出，差不多可以在天亮以前抵達最高點，但這一段山路得要拉鐵鍊前進，逼近風口處需要特別小心。

經過此路段，天氣極寒，鐵鍊上頭已經結成壯觀的冰柱，拉扯鐵鍊施力的時候，戴上手套可以避免凍傷，此外雪季時須備著冰爪，步伐能更加安穩。

二〇一四年十二月登頂玉山，自塔塔加出發，隨即遭逢一整天的雨勢攻擊，導致手套濕透，吊在山屋晾乾，沒想到一早已經變成冰棒！

我帶上另一雙手套還是凍到發抖，經過小風口處便將整隻手掌放入口中取暖，同行山友舜啊和Daniel只帶一雙手套，光手插口袋和包裹頭巾，怎能抵擋負十四度的低溫？完全倚仗意志力。

攻頂時刻，冰封玉山展現絕世美景，遠方的八通關山、達芬尖山和白姑大山遙遙相望。大家簇擁一塊刻有「玉潔冰心」的石頭，由書法名家于右任題字，一旁有人起鬨，對著三角點脫衣拍照，想

在鏡頭下展現自己的英勇，有人則開起一瓶可樂，專程到高山上暢飲氣泡飲料，別有一番滋味，聽說會有種活著的感覺。

我抱持敬畏之心面對每座大山，把準備好的蘋果朝天祭拜，作為簡單的祭天儀式，當然拜拜完就吃掉它，讓它祭我的五臟廟，有了山神的護持，身體彷彿也就緩和了起來。

台灣由於濕氣重，所以總讓人感到冷，每年十二月，幾乎可以看到落雪，增添一股過節氣氛，有一次剛好遇上聖誕節，大家還戴著紅色聖誕帽，一個個都是前來朝聖的老公公。

多年前，剛好有個機緣拜訪氣象站，我們從排雲山莊繼續往前走，走到位於北峰的氣象站，裡頭有一個五星級的廚房，一個月會有直升機利用吊掛運送物資，裡頭有整月份的所有補給品。

當晚借宿，帶著睡袋打地舖，儘管寒氣逼人直竄頭皮，然而睡在那裡的好處是：不用為了賞日出兩點起床。

這裡就像一個與世隔絕的外太空站，過著雪白清幽的小日子，當我睡醒，前方有一片大玻璃，喝著熱茶就能看到玉山日出緩緩升起。

「這隻『狗熊』到底是什麼品種？」「妳不要小看牠，牠是有配政府公糧的小黑！」管理員對我說著，便指指吊掛的食物裡，有一些就是牠的。

這裡有一隻長得像熊的大狗，由於天氣寒冷，為了適應氣候變異，原本短毛的土狗竟然可以蛻變成捲曲的長毛，動物的生存本能讓人驚嘆，人類何嘗不是如此呢！

然而第二次再度拜訪的時候，牠已經被葬在雪白的大地裡，把自己獻給了玉山，似乎完成了牠的

使命。

我曾經在一本雜誌看到，攝影師在台南安平的四草大橋，天氣晴朗的曾文溪出口海，竟然可以用相機捕捉到玉山群峰，同樣地，當我走在中央山脈脊樑上，照樣可以望見家鄉的海。

我在絕高之巔領略鄉愁，這份思念之情，專屬於台灣的愛與夢。

LULU 貼心小叮嚀：

雪季登頂玉山最好攜帶十二爪冰、爪冰斧、登山杖、防水手套，可以多備一雙手扒雞塑膠手套禦寒，以及攜帶保溫瓶裝滿熱水上山較佳。

宏偉的大山其實不在前方，
一直存在每個人的心靈，隨時等待被彰顯出來，
投影在他人眼中。（梁維舜攝）

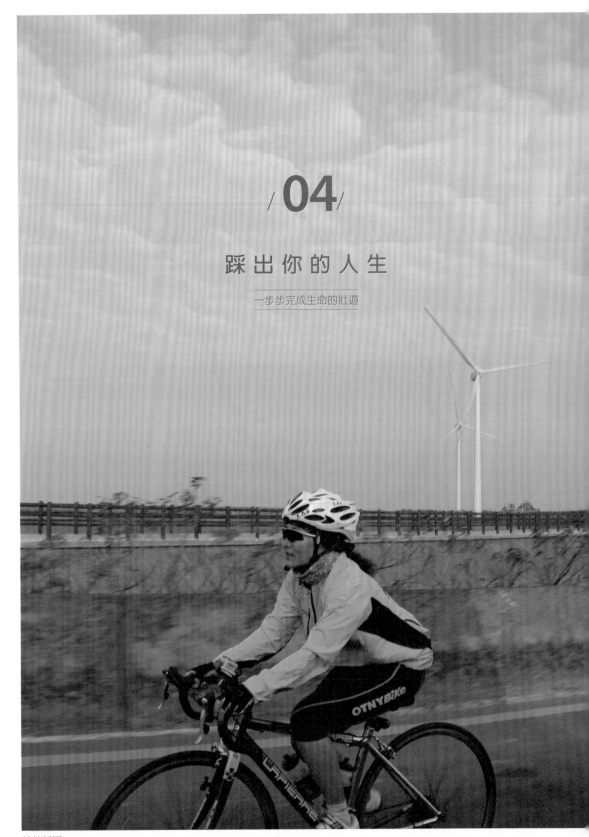

/04/

踩 出 你 的 人 生

一步步完成生命的壯遊

林仲哲攝

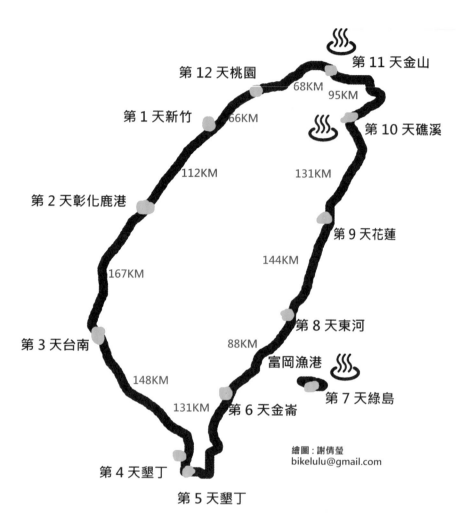

第 12 天桃園　　第 11 天金山

第 1 天新竹　　68KM　95KM

66KM　　第 10 天礁溪

112KM　　131KM

第 2 天彰化鹿港

第 9 天花蓮

167KM　　144KM

第 3 天台南　　第 8 天東河

88KM

富岡漁港

第 7 天綠島

148KM　　第 6 天金崙

131KM

繪圖：謝倩瑩
bikelulu@gmail.com

第 4 天墾丁

第 5 天墾丁

單車環島路線

一千公里的單車環島路線，經由踏動兩個滾動的車輪，那條彷彿維繫運轉的迴旋，將人送往更高更遠的
路程。

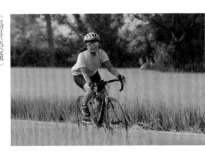

（楊景榮攝）

關於這一切華麗冒險的起源，是從踏上腳踏車那一刻開始的……

二〇〇四年加入工研院材科所自行車社，在社長（李志成）、教練（吳學陞）、車友們（吳國安、邱垂泓、劉組長）的引導鼓勵之下，騎上夢想大道，一步步完成大山背、李棟山、霞喀羅、武嶺等高里程數挑戰，更參與發起「百登飛鳳山」活動，目前仍然固定每個禮拜二、四的清晨往飛鳳山出發，至今已達四百梯次。此外，從不會游泳到順利參加鐵人三項（游泳、單車、跑步）賽事，憑著一股熱血堅持到最後。

二〇〇五年成立「花啦啦三鐵隊」，和夥伴們（知穎馬拉妹、林瑾君、劉美玲）共同征戰大小賽事，因為和前兩位同為「駱駝登山會」的成員，被戲稱為「駱駝三妹」。

二〇〇六年，連續參與五場單車賽事，意外奪得女子登山車年度冠軍。

二〇〇七年第一次造訪聖母峰基地營，踏出的每一個步履都是驚喜，還與同行的李小石成為患難之交，自此與山結下不解之緣。

二〇〇八年推動「單車上班」，二〇〇九年號召「單車環島」，發起除夕夜前夕的「單車返鄉」……

我從來不曾懷疑，透過雙腳勇敢行進，完成一幅斑斕壯闊的生命壯遊版圖，經由踏動兩個滾動的車輪，那條彷彿繫運轉的迴旋，將人送往更高更遠的路程。

Vision 15 單車環島

買下人生第一台登山車

「妳要不要買一台單車？」工研院材料所組長問我。

「我又不會騎單車，買單車要幹嘛？」我一臉疑惑。

「沒關係，買了就會騎！」

當時還是沒有買下，不死心的組長先把單車借我，說著：「沒關係，妳先不要買，先騎我的，今天下班就跟大夥騎向後面的寶山水庫繞一圈。」

第一次上路，因為都是上坡，十八公里大概有六公里都在牽車……「你幹嘛帶我來騎這個，根本騎不動！」

過了一個禮拜，組長又說：「還想不想去騎？」我說：「我不會上當了」，整條路都在牽車，不去！」他發揮勸說功夫：「好啦，沒關係，就再騎一次，包準這次不會了。」果然第二次開始學換檔，慢慢騎，順勢踏在車上的時間多了，突然發現騎車可以運動又可以看風景，七月的涼夜微風徐徐拂面，感覺一陣清爽。

第三次行前，社長說：「我們剛好要團購單車，妳要不要跟進？」就這樣買下人生第一台登山車！

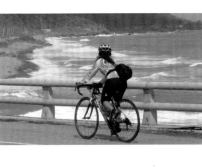

花東海岸線是單車族夢想的藍色公路。

一直覺得硬體並非重點，軟體才是，正因為有個人願意出來帶領，幫助那些入門者跨過門檻，慢慢增加信心，才能從三、四十公里的大山背，一路挑戰一百公里的遠程。

有一天，社長向大家宣布：「這次要去大山背看螢火蟲！」本來打算打退堂鼓，沒想到社長卻說：「這樣好了，我規定他們騎一百公尺休息一次。」果然再次被說動，跨上單車從五峰進入，看到滿地的油桐花，好像舖設一條長長的白色地毯，歡迎我們的到來，爬上坡的路段從天色跟著暗下，突然之間滿山滿谷的螢火蟲跑了出來，讓人忘卻騎車的辛苦和疲累，整片草地彷彿綴滿燈飾的聖誕樹，一時之間竟以為正走在星光大道上頭，螢火蟲還會停落身上，我已經可以理解騎車的魅力所在。

下個行程要去全程幾乎是上坡路的宇老和李棟山，來回一百公里，心想：「我們這種三腳貓怎麼騎得到？」社長開口：「妳們這一票人騎不完，先搭車子到那裡再開始騎就可以了！」沒想到卻激起我的好勝心，開始號召那些沒被欽點到的同伴，既然他們六點出發，我們就五點。沒想到他所欽點的人，一個在青蛙石就中標倒地，通通搭上裸姆車，反而是我們這幾個三腳貓個個爬上坡。

多虧了社長一開始的連哄帶騙，以及後來的激將法，挖掘出深藏體內的冒險因子，這一場戰役的勝利，對我來說非常重要，因為有了超過一百公里的騎乘經驗，讓我對單車之旅燃起旺盛的熱情。

後來開始風靡單車，依附在工研院底下的車友，於是成立了「老大幫車隊」，每個人都以老大相稱，吳老大、邱老大、LU老大……，一名看起來像是江湖中人，停紅綠燈的時候問向車友：「喔！你是老大喔？」因為車衣上印著大大的「老大幫」，讓單獨騎行的車友都不敢穿上身。

不管你是「老大幫」、「老犬幫」還是「老人幫」，只要騎上單車，每個人都是自己的老大！

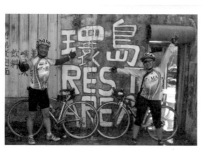

LULU 貼心小叮嚀⋯

長途騎程，單車可以架上兩個水壺，一遇到有商店的地方馬上進行補給，進入偏僻山區，若是攜帶的水壺已經見底，周邊又沒有住家和商店，可以尋找路邊可食用的昭和草，從中獲得水份的補給。

夢想啟程：「勇士們，上路了！」

二〇〇九年，金融風暴引發一波波裁員潮，公司上下瀰漫一股人心惶惶的氣息，員工們深怕人資主管隨時走到自己的身旁，敲響下課的鐘聲，栽在這波浪頭上。

我鼓勵大家利用單車上下班，除了可以轉移注意力，還能夠調整身心狀態，此時科學園區公告無薪休假的訊息，就和另一名剛從大陸休假回台的車友，商量環島事宜，但總覺得兩個孤男寡女不太方便，這時另一位女車友表示意願，卻不想騎單車，「妳不騎單車要怎麼環島？」「我騎摩托車跟在後頭，幫你們拿行李！」這個建議大大減輕我們的行李重負和補給問題，當然六隻手通通贊成，於是這場三人環島之行，正式啟程。

● 第一天：新竹→南寮西濱→苗栗（通霄）→彰化鹿港
● 住宿：鹿港天后宮（香客大樓）

從新竹出發的時候，東北季風來襲，一開始就是大風雨，穿好雨衣，我對朋友大喊：「確定要出發了嗎？」「對啊，就是要出發！」「好，風雨無阻！」

記得騎到南寮西濱的時候，風雨颳得小飛俠的雨衣隨時會剝離身體一般，皮膚又濕又寒，兩隻耳朵傳來啪啪啪啪的連續聲響，震耳欲聾，整條道路上沒有任何車輛，心想大概是發瘋了。

此時，有一名熱血車友「機車男」前來陪騎一段路，風雨相挺，讓心頭的柴火越燒越旺，我不清楚這個世界上還有多少瘋狂的逐夢勇者，只知道腳下的力道不能有絲毫猶豫，否則就將全盤輸盡，唯有一份對夢想的狂熱才會讓人勇敢前進。

不久抵達通霄，機車男完成使命和我們揮手道別，我們三人繼續往南騎。

天色漸暗，雨也稍稍停歇，這時夥伴問起：「今天要住哪裡？」因為我堅持全程不訂房，打算騎到哪、睡到哪，一切隨興所至，可能是海外自助旅行和山區往來頻繁，漸漸培養出找路問路的敏銳度，丟掉行程表，往往增加許多美麗的意外。

「不要緊張，我們先去鹿港繞繞好了！」天全黑的時候剛好到達彰化，順道轉進摸乳巷，逛一下古蹟，結束後正好祭祭五臟廟。

當坐下來吃東西的時候，我就開始問了…「請問老闆，那個廟是不是可以住？」「鹿港有座天后宮，香客大樓非常漂亮。」今晚總算有著落了，三個人住一間套房，一個人只需四百塊！

我們虔誠地在媽祖面前燃香默禱，期許接下來的路途順遂，我們在純樸的小鎮感受信仰的力量，煙霧繚繞的背後象徵著善良的民心，努力工作，踏實生活，只求親人平安，家庭安穩。

後來因為不捨單車被汙泥弄髒，兩個人就拼命擦車，直到八九點才進房睡覺。

● 第二天：彰化→雲林→台南

● 住宿：台南家中

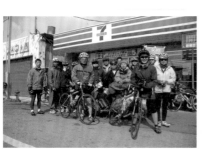

老大幫車隊特別迎接我們環島完成。

隔天一早醒來，走出房門，「天啊！馬路是濕的！」前一晚才辛苦辛苦清潔單車，這下全就作了白工，因此從那天以後就沒有再清過，把時間留給其他更有意義的體會。穿起雨衣上路，今天預計從彰化騎到台南的家中，大約一百四十公里，十二月剛好是農田休耕期，農夫會把土壤翻起來種上波斯菊，騎過鄉村小道，眼前是一整片美麗的花海，彷彿走進偶像劇的場景。

抵達雲林的時候，太陽出來了，這時另兩名夥伴已經超前，我還在享受著溫暖舒適的陽光，正當感到心情大好，突然一名騎摩托車的歐巴桑擋在前面，只好緊急煞車，「這位太太，妳害我差一點翻車耶！」她一臉歉意說著：「沒有啦，我是看妳很可憐，一個人騎車，我要告訴妳記得喝水而已啦。」聽到回答差點讓我暈倒，他接著問：「妳有沒有水喝，我這裡有！」這個差一點讓我撞上的太太，竟然只是要送水給我，讓我感受到比太陽還暖的人情。

過去在台灣各地騎單車，路上幾乎每個人都會發出加油聲，甚至比起大拇指，給我一個「讚」，也常常遇到熱情的民眾，經過時停下休旅車：「小姐妳會不會累啊？」「小姐，妳要不要吃東西？」除了麵包、饅頭、水，還有切好的鳳梨、西瓜和香蕉，讓我冒著不好上卡鞋的大禹嶺路段，也要下來感受這份親切的呼喚。

當能量流失的時刻，能在前不著店的鄉野山路，吃到這些食物，簡直就是人間美味。

過了雲林，馬上就到台南了，我帶著車友住進我們，還可以省下一筆費用，可以說這趟環島旅行是以不花費過多金額走完全程為出發點，目前為止都算達成目標。

台南的媽媽們都蠻會做菜，讓一群遠走他鄉的小孩心心念念，最是忘不了母親的味道。花枝丸、日式炸蝦、煎魚通通擺上桌，另外也端出幾道拿手菜，比如說炒絲瓜、滷肉等，台南人口味偏甜，

龍磐公園，迎接第一道幸運彩虹。

因此烹飪過程都會加糖。

讓我記得以前有次帶大陸團，北京來的貴婦，騎了幾公里就喊屁股痛，只好上裸姆車吹冷氣，北京來的領隊是個二十歲的小男生，同樣寧願待在車上，不願下來流汗曬太陽。我帶他們吃遍台灣道地小吃，當抵達台南，發現他們已經面有難色，一問之下才知台灣食物偏甜，吃不習慣，於是後來在牛肉麵店點餐時，菜單上頭都有括弧：「請不要加糖！」

然而，對我而言，能夠沉浸在美味的家鄉菜中，母親的手藝，每一口既甜蜜又溫暖。

嘉南平原過去種植甘蔗，但是糖是外銷品，一般人很少有機會品嘗，當時為了表示家中有錢，幾乎所有食物都會加糖，演變至今形成偏甜口感，有些北部人來到台灣，都哇哇叫著好甜喔！

● 第三、四天：台南→高雄小港→恆春楓港→墾丁→後壁
● 住宿：墾丁青年活動中心（李祖原建築設計三合院）

隔天，踏上旅程往高雄前進，經過夢時代，再從小港機場一路前往墾丁。

南臺灣的天氣讓人感到相當舒服，每一天都是大晴天，因此我們一路開心玩鬧，不小心耽誤了行程，原先預計晚上要趕到墾丁，七點才到楓港，匆匆停到便利商店歇息。

沒想到竟有好多車友躲在這裡：「你們不上路嗎？」原來這裡最有名的「落山風」讓他們十分猶豫，外面已經起大風，吃完東西後，我們依然決定上路，一出發就差點被風鎖死，逆風竟還比上坡還要痛苦，幾乎快要被強風吹倒，大家靠著意志力互相鼓勵，終於撐了過來。

當地人對我說：「那一段路每年都有落山風挑戰賽，只是曾經把遊覽車吹翻到海邊！」不禁心頭大

賴翠眉、陳誠一車友，三人行環島遊台灣。

驚，暗暗感謝媽祖保佑。

到了墾丁之後，美麗南灣的海岸風情，讓人捨不得走，大家討論之下，反正沒有什麼時間壓力，就決定多留一天，童心大起的我們開始大肆玩耍，騎到關山去看夕陽，又騎到後壁漁港看漁村、吃海產，三個人彷彿輕鬆悠哉的渡假客。晚上，住進墾丁青年活動中心，具有傳統三合院的景觀，別具特色，只是晚上睡覺，門板一直發出聲響，隱隱然增添一股神秘感。

● 第五天：墾丁→港仔→聯勤→旭海→壽峠→金崙

● 住宿：教會

我們懷著一份好心情，騎入一段陡坡，攀上南迴的最高點，抵達壽峠。

從聯勤往東部海岸線佳洛水路線，特別是旭海那一段，看見海浪打上岸，激出朵朵浪花，沿著海岸線騎行，彷彿海就在身邊流動，充滿了海的氣味。

大約騎到晚上七點左右，本來想住金崙泡溫泉，後來發現溫泉飯店頗為昂貴，盤算之下，還是找旅人的好朋友求救比較實際，好朋友名單包括便利商店、學校、廟宇、便利商店等，而這次輪到警察局。

住了兩天，再度上路，有雨的前方烏雲漸漸散去，騎到聯勤那一片上坡路段竟看見彩虹，美麗的弧線映出清楚的色澤，讓人相當興奮，腳力也跟著加快。

「警察先生，這裡哪裡有便宜住宿？」警察一臉正派：「妳騎單車的喔？」我說：「對啊，只要便宜安全就好了！」「妳從這邊進去有一間教會。」

騎車去綠島。（賴翠眉攝）

果然，三百塊一晚超省密技，我們就在耶穌基督的守護下沉沉入夢。

● 第六天：金崙→知本（活水湖）→台東富基漁港→綠島
● 住宿：綠島

一早醒來，從金崙開始騎行，經過知本，正是我二〇〇五年參加第一場三鐵的比賽場地，由地下湧泉形成的活水湖，喚醒當時參賽揹浮標拼命游水的深刻回憶。

那時還不會游泳，隊長竟然說：「沒有關係，我教妳一個『偷呷步』，就從旁邊用走的！」因為湖中有階梯，可以從周圍走一圈到達對岸，讓我甘願乖乖去學游泳。

整條海岸線沒什麼人煙，看上去有點像小女孩的裙擺搖搖，藍色裙帶，白色的蕾絲邊，呈現出活潑的青春律動，如果住在這裡與海為伴，每天聽著海浪的細語，也是一種人生享受吧。

抵達台東大約是中午左右，經過富基漁港，突然心血來潮，對著朋友說：「我們去綠島好不好？」沒想到異口同聲，三個人就坐船唱起綠島小夜曲。

下船後和一位歐吉桑聊天，他說他的民宿就在後面，我說：「好啊！不然今天晚上住你家民宿好了！」出門在外，機緣很重要，一切順其心意，自然水道渠成。

綠島沒有什麼路燈，晚上黑壓壓一片，騎車要非常小心。我們到了全世界唯一兩座的海底溫泉，一邊在室外泡湯，一邊欣賞海浪打上來，月亮灑下溫柔的光芒。

我們在民宿外的座椅喝茶聊天，看著海上漁船點點，天氣好的時候，可以看到整排路燈的台灣海岸線，隔著一道海洋，那邊的繁華已經不是我的，宛如有種距離美。

隔天繞行綠島一圈，參觀綠島燈塔，由於一旁的稅務局封起來，我們還拍了一張爬牆的假動作，人權的標語就在眼前飄過，同時進入一座監獄，彷彿走入奇異的時空背景，感受一股無言的政治迫害，我的思想隨車輪自由地轉動著，可以說是民主的奇蹟，我們參與時代的進步。

● 第七天：綠島→富基漁港→東河

● 住宿：東河民宿

從綠島回到台灣本島，開始由富基漁港開始往北騎，騎到花蓮。

有著椰子樹、海濱，加上夕陽的富基漁港，充滿異國情調，會讓很多人一時恍惚，誤以為置身國外渡假村。

大約四、五點經過東河，下起了大雨，我們先到東河吃包子，順便躲雨，後來發現雨好像沒有要停的意思，「天留，我不留」，於是直接在東河找了一家民宿住下。

這家民宿經常接待單車族，所以備有脫水機，其實單身族最重要的就是脫水機，除了睡衣，就只有身上那一套車衣車褲，可利用住宿期間作簡單清洗脫水。

● 第八天：東河→三仙台比西里岸→花蓮

● 住宿：夥伴的朋友家中

隔天要從東河騎到花蓮，台東到花蓮的海岸邊有許多新開的民宿，有安藤忠雄設計，有歐式建築、巴洛克、歌德式、維多利亞式，也有的以木頭造景，可說各具特色，讓人都想置身其中。

過程還會經過好幾個景點，遠遠的海邊有三座拱形的橋即是三仙台，另外還有一處以幾米繪畫世

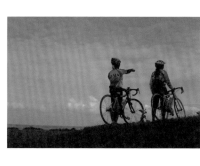

界為主的比西里岸，宛如走入一座童話森林，繪本的小女孩和奇趣的動物們紛紛躍然紙面，成為建築的一部份。

此外，嚴長壽也設立一個輔導原住民部落的中心，專門教小朋友打鼓，特別之處在於鼓的底座，是撿拾海邊一顆顆像浮球的東西，引入文創和環保概念，藉此保留阿美族的文化傳統，遊客可以在此欣賞傳統原住民鼓藝、歌聲、舞蹈和手工藝品，以及品嘗原住民美食。

繼續往北騎，會遇到石梯坪，有著梯狀造形的海岸線，因而得名，上頭設有露營地，以木頭為基底，以及屋頂，甚至連熱水都一應俱全，夏天如果不怕蚊子咬，根本什麼都不用準備，帶著帳篷就可以露營了，可以體驗海浪聲、觀星等自然活動。

進入花蓮的時候，沿途有許多石頭造景，是花蓮縣政府邀請一批國外的雕刻大師，在花蓮駐村所創作的石雕，造型有章魚、翻車魚、比目魚等，這些頑石相當可愛。

到了海洋之地，怎能不去吃點海鮮，記得之前品嚐過物超所值的海鮮餐，大概一千多塊就吃到好幾道菜，包含龍蝦。

剛好夥伴的朋友住在花蓮，今晚就借住此地了。

● 住宿：當地溫泉民宿

● 第九天：花蓮→蘇花清水斷崖→蘇澳→礁溪

從花蓮往北騎，一定會經過蘇花公路，很多單車族都不騎這段路，直接搭上火車直達下個地點，但既然要環島就抱定非騎不可的心態，裡面都是狹窄的隧道，準備進去之前，我們已經做了萬全

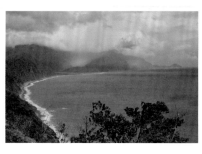

第二道彩虹，穿越台九線的蘇花公路，帶領我們騎入虹彩世界。

的準備，先在安全帽後面掛一個尾燈，側邊掛一個，單車後面再掛上車尾燈，總共戴了三個車尾燈，利用強烈的燈閃讓來車注意到自己。

此外，我們採取這個策略，如果可以讓卡車司機超過，我們則慢，讓他由左邊超車。通常隧道約三、四百公尺會有一個出口，旁邊會多一段空格，可以停下來讓後面的車先過，等車流過了再出來慢慢騎，盡量讓趕時間的車輛通過。

進去清水斷崖之前，很幸運又看到此行的第三道彩虹，剛好座落在蘇花南澳的村莊，像是騎進彩虹的天堂。其中有一段三公里的上坡，相當陡峭，需要調整好自己的步伐，於是我們騎一段、停一段，時時留意後方來車，順利通過蘇花公路，同時在停車等待的缺口處，欣賞清水斷崖的美麗面貌。

這個部分騎完之後，緊接著就是一連串下坡路段，我們便知道蘇澳不遠了。但下滑還是要小心，因為卡車都在旁邊呼嘯而過，這時蔚藍海岸就在身旁綿延開來，耳朵全被海浪拍打的聲響灌滿，突然有種「滄海茫茫我獨行」的遼闊和瀟灑，瞬間成了浪跡天涯的旅人。

抵達蘇澳礁溪，當晚便在一家民宿住下，一邊泡湯一邊用餐。

在蘇花的南澳村可以吃傳道冰，「為什麼叫做傳道冰？」原來以前有位神父要到偏鄉傳教，走進冰店，老闆娘見他可憐，想多給他一些熱量食物，就在冰裡面加了花生、芝麻，和一顆生蛋，才有這個美麗的說法。

那一次離開之後，才發現忘了付錢，電話接通：「老闆娘，對不起，我忘了給妳錢！」她竟說：「沒關係，妳下次再拿給我就好了！」那一刻我體會到那名傳道士的感動。

記得千萬不要為了省時間或省力氣而攀住路上的貨車，藉由車行順勢帶騎上坡，單車沒有辦法承受突如其來的急煞或迴轉，很可能被貨車捲入或拋出界外。

LULU 貼心小叮嚀⋯

● 第十天：宜蘭→北海岸東北角→福隆→金山萬里

● 住宿：金山青年活動中心

隔天一早從宜蘭繼續往北騎，走北海岸線到東北角，途中在福隆休息吃便當，當日剛好遇上寒流，騎過基隆的時候下起大雨，一路淒風苦雨，氣溫只有八度。

我從金山到淡水那一條路，不到十公里已經破了三次胎，補了三次才驚覺是外胎磨壞，等於是內胎暴露在外，一壓就破掉，但此行沒有攜帶外胎，還好有騎摩托車的夥伴載著我，趕緊扛著單車直奔淡水單車店換外胎。

車胎換好後，繼續摸黑趕路，當晚天氣極寒，知道金山有個地方可以泡湯，馬上決定入住青年活動中心。

● 第十一天：金山→桃園→林口台地→永安漁港→新竹

● 終點即是起點：返回新竹

隔日一早，本來預定回返新竹，為了配合車友要來接風，因此又改在桃園多待一天。從金山開始往南騎，往桃園的路上有個林口台地，可能是之前食物補充不足，身體一直處於飢餓狀態，體溫

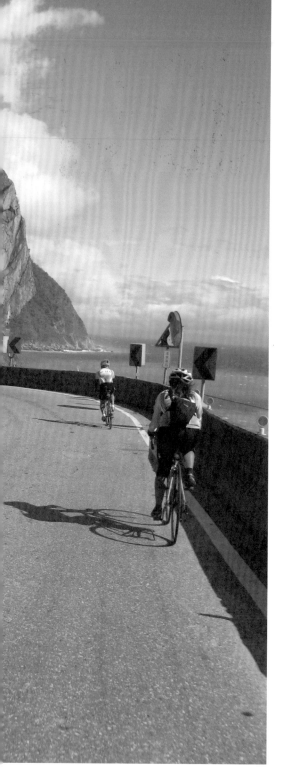

透過雙腳勇敢行進，
完成一幅斑斕壯闊的生命版圖。（賴翠眉攝）

一直下降，所以那一段下坡滑行簡直無比痛苦，寒風颳骨，身體已經快要凍成冰棒，只剩腦袋的意志力不斷告訴自己，就在前面，千萬不要放棄。

終於抵達永安漁港，竟在稻田中央看見難得的「單車稻草人」裝扮，我趕緊下車和「同路人」拍照留念，順便在此地等待前來會合的車友，沒多久就聽到吆喝聲，車友們開心地和我們擊掌，羨慕著這趟夢想旅程已經到了尾聲，對於一路「上坡氣喘如牛，下坡快意人生」的行程即將告一段落，竟然感到有些不捨，於是大家建議以聚餐作為慶功，為這場「亂中有序」的環島之行劃下圓滿的句點。

這群愛騎車的人，其實不也像是稻草人，邁開步伐，踏向長遠的旅程，最後還是得回到追夢的原點，而這個來來回回的循環，形成麥田圈，督促他再次前進，再次回歸。

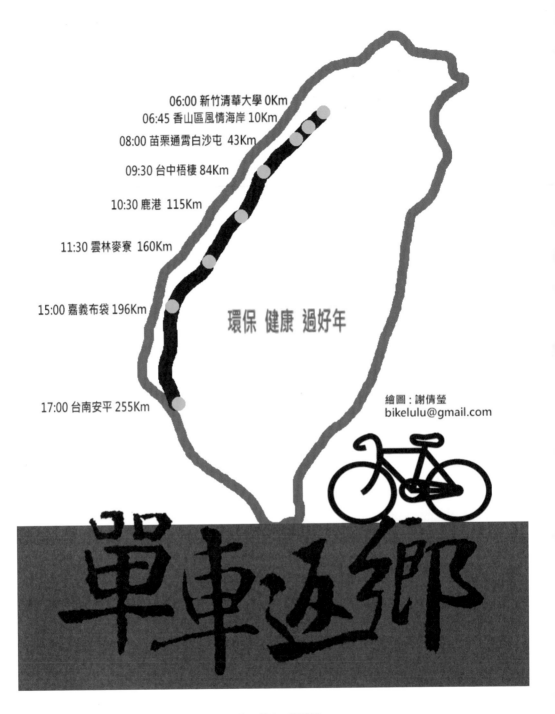

06:00 新竹清華大學 0Km
06:45 香山區風情海岸 10Km
08:00 苗栗通霄白沙屯 43Km
09:30 台中梧棲 84Km
10:30 鹿港 115Km
11:30 雲林麥寮 160Km
15:00 嘉義布袋 196Km
17:00 台南安平 255Km

環保 健康 過好年

繪圖：謝倩瑩
bikelulu@gmail.com

單車返鄉

每年除夕前一天，舉辦單車返鄉活動，候鳥返鄉，歡迎一路同行。

Vision 16 單車返鄉

啟程：踏上返鄉之路的華麗冒險

「夥伴們，一起騎單車回家過年吧！」

「GO！除夕夜團圓時刻，倒數計時開始……」

儘管台灣交通便利，然而每當遇上年節假期，航空班機、鐵路車次、國道公路可說是一票難求，一位難行，總是被緩慢的龜速卡在車陣，進退不得。因此，二〇〇九年，我發起第一屆單車返鄉活動，號稱絕不堵塞的返鄉專車。

騎著鐵馬凸回家圍爐，除了可以沿途享受各地風景、品嚐道地美食，還能運動強身、節能減碳做環保，乘風馳騁的快意節奏，增添了對家鄉的無限想像，隨熱血和脈搏的急速升高，年節的氣息也跟著越來越濃，湧上一份思鄉情切的期待，似箭歸心，催促腳步不要停下。

俗諺常說：「衣錦還鄉。」但是什麼才是真正的光榮返鄉，不是穿著錦繡衣裝，只要單單一顆渴望見到久違親人的心念，靠自身的力量奮勇前進，這就是了。

單車返鄉目前已經辦到第六屆，二〇一五年二月十七日的除夕前一天，堂堂邁入第七屆，你還在等什麼？趕快跟上來，整裝心情，一起踏上返鄉之路的華麗冒險。

有朋友問我：「為什麼不乾脆辦在除夕當日？」我本來就想排在除夕這一天，更能顯出年味，強烈感受一份團圓的急迫性。可是擔心有一些人騎不完，或是臨時發生突發狀況，無法趕上家族聚會，讓媽媽們打電話來責怪：「都是妳害我兒子不能回來吃年夜飯！」這樣重大的時刻，我可無法擔待，因此只好往前挪一天。

我們一早在清華大學門口集合，準備從零開始，完成兩百六十五公里的騎程，預計在十二小時內，奔赴我的故鄉，台南。

其實，新竹到台中大概一百公里左右，需要騎乘三個多小時，對於住在台中的人，壓力比較小，卻還不到我的三分之一，抵達彰化沒有超過一半，心理上難免有著無形的壓力。

還好一群志同道合的夥伴增添了彼此長征的信心，有車隊的「勇咖」，也有年輕有為的學子、熱愛單車的朋友，最多的還是受到號召的竹科人，一路從單車社「老大幫」的革命情感，昇華為家人般的互相關懷，走過風雨依然熱血相挺，使我萬分珍惜。

破風：腳踏風火輪往前衝

「LULU，換妳輪車囉！」我趕緊騎到第一順位，把自己當成神力女超人，彷彿背後正揚起披風。

輪車就是一台車跟一台車，一種長途騎乘技巧，身為第一位在前面破風的人，用血肉之軀直接面對迎向而來的強風，可以說是極累的工作，然而躲在後面的騎者就可以省下百分之二十的力量。

但是男生都非常有紳士風度，特別體恤車陣中的唯一女子，大多時間都讓我躲在後面，由他們相

車友品嚐鹿港小吃。

互輪車，腳踏風火輪向前衝。

隨著時間流逝，有的人在雲林告別，有的在台中分離，有的在彰化揮手，還好那時有兩個車友要騎到高雄，三個人就同路繼續向前。

返鄉路遠，最怕的是遇上「撞牆期」，那個臨界的門檻就是布袋。

從新竹騎到布袋剛好兩百公里，後面還有六十公里，因為我們已經從早上六點左右開始踏上旅途，抵達布袋差不多是下午三點，體力幾乎已經消耗殆盡，長期坐姿使得屁股有一點痛，腰有一點酸，全身開始出現雜音了，可是前路漫漫，總不能半途而廢，還得撐著身體，挺直腰桿繼續完成未完的里程。

剛開始出發的時速可達到三十八公里左右，騎了兩百公里以後，速度慢慢降為二十八、二十五，並依時間和距離逐次遞減。

當眼前的天開始罩下黑幕，彷彿這場公路電影即將播到尾聲，讓我們加緊腳步，為能趕上情節發展的進度，順利到達圓滿的結尾。

不知道是否親緣相繫，聽得見我內心的聲聲呼喚，親愛的爸媽總會從台南開車到布袋等我，他們彷彿知道歸心依依的兒女，體力追趕不上心力，因此趕來提供養份補給，送來這個時節盛產的蜜棗、橘子、柳丁，加上當地的蚵嗲，足夠讓大家飽餐一頓，補足能量。

在我拒絕迷人的上車誘惑後，接著就會開車跟在後面，怕天色變黑，臨時有一些突發狀況，可以幫忙載車友或處理事情，那一份顧盼使我感到親情的偉大，更加督促我遠遊在外，務求行路安穩，

絕不能讓老人家操心。

有一年一名住在嘉義的車友，非常喜歡這個活動，卻因故無法加入返鄉之旅，卻特定前來補給，送上最道地的嘉義雞肉飯，那一口溫潤暖胃的滋味，讓大夥頻頻稱讚「好感心」，油然升起一股想家的心情！

放行：素未謀面的緣份

「因為沒有錢買車票，所以要騎車回家！」

每當父母問我「為什麼非得辛苦騎車回來」這個問題，我總是這麼調皮回答。

其實騎行過程，通常會在西濱公路的便利商店進行補給，有時隨便一買就超過兩百塊，細算下來，一趟旅程也要花個兩、三百塊。

因此能有多省錢嗎？這並非重點，可是整體騎車往共同目標邁進的感受，彷彿鮭魚迴游或是　魚返鄉一般，為的無不是完成生命的重大使命。

不錯，我想和家人表達的，就是一句真切切的「妳回來了」！

有一些從台北來的車友，三點就開始出發，帶著素未謀面的緣份，只為了與我們在南寮會合，順著風情海岸西濱前進，我們因緣聚會，一起騎在回家的路上。

「你家到了，BYE BYE！」「加油！」每個車友都有自己的目的地，我們只是路程上短暫同行的路

人，騎行幾小時過後，陸陸續續就有人準備轉身離去，結束了這場返鄉路。

人生不也是如此，每個階段有每個階段的使命，從學校畢業、感情畢業、工作調轉、為人子女、為人父母的身份轉換，甚至是告別軀體的離別時刻，都有許多待學習的功課。

儘管人潮來來去去，但相信這份情誼不會間斷，而會陸陸續續，從匯聚一堂，到各自蔓延成河。

「要不要先來我們家坐坐？」「不要，不要，沒有時間！」

車友們通常都很熱情，但是這種行程規劃就是不能太過浪漫，有人會提議：「是不是可以去清水吃米糕？」「去鹿港吃小吃？」後來發現都不能安排，因為時間有限，我們不能貪玩，必須趕在天黑之前回家，請車友們必須體諒我斷然拒絕的苦心。

我們的目的只有一個，就是安全到家。

這並非好幾天甚至是幾週的單車之旅，因此只能到特定景點稍稍停留一下就得走，正因為小吃通常不是在馬路邊，若是岔進去再繞出來，三十分鐘不見了。

後來便全部在便利商店進行補給，催促著上路，好似團圓桌就要開張了，人是主角，怎麼可以缺席呢！

每一年照著進度騎車回家，沿途慢慢放生，台中、彰化、雲林、嘉義，一個個下車，準時返抵家門。

現在大家都能夠理解，在路上絕對不能偷懶、不能遊戲的，一定要馬上往前走，只能繼續往前踩踏，圍爐熱鍋的湯水已經煮開，怎麼能夠擔擱。

騎車吹風，我最開心！

當沿路的民眾得知單車返鄉，紛紛舉起大拇指，不時送來一些補給品，連電視記者都來實況採訪，好幾次登上新聞媒體版面，讓人欣慰的是佔據的並非花花綠綠的社會版，而是陽光溫暖的勵志版，巔覆了所有人的眼球，增添圍爐時分的有趣話題。

這些素未謀面的朋友們，也許你們曾在某些片段的報導裡面看過我，也或許從來不知道這號人物，但我總是想著：「世界就在轉角，也許，下一次會在路上相遇呢！」

歸巢：候鳥一路遷徙

過了嘉義以後，整個西濱路上都是漁鹽風情，於是吸引了許多前來覓食的候鳥，布袋、七股這一段美麗的日落晚霞，讓人看得如癡如醉。

候鳥就在不遠處，各種體型、成色，有的嘴巴尖尖彎彎的，有的翅膀斑斕，這群候鳥跟著季風飛返，準備回家了。

路上總有許多難以預料的意外，試圖讓人回不了家，比如說車子爆胎、騎錯路。台中西濱有一段路沒有順勢接上，必須要先繞出一段小村莊，許多人會在這裡騎錯路。

為了避免類似狀況，出發前都應該把裝備重新檢查，包括評估整體車況。

硬體沒問題了，就要考量自己的身體狀況，千萬不可勉強，記得隨身攜帶足夠的錢和健保卡，帶齊保暖裝備，風衣、簡便雨衣、車燈、車尾燈、水壺都是必備的，可防下雨、天黑等情況。

去年那場，我的車子竟然半路爆胎，後來發現是外胎損壞，就在路上聯絡大甲最近的腳踏車店家，老闆非常親切直說「馬上到！」「真的嗎？好感謝喔！」

他真的急忙趕過來，專程幫我換內外胎，抬頭問我：「妳要回家喔？」我說：「對啊！」我最欣賞這種人，當然義氣相挺，再遠也要趕來替妳修理。

其中一名男車友三點從台北出發，終點站是美濃，不禁大為震驚，簡直是體力和意志力的大考驗，因為我騎到台南已經天黑了，讓人不得不佩服。

因此，抵達台南後決定先犒賞大家，帶領品嚐中華路上的旗哥牛肉湯，現殺新鮮黃牛肉，切成薄片，直接將滾燙的熱水淋下去，整個香氣非常濃郁，還有免費的牛肉油拌飯，讓人大快朵頤。

我們就四個人，其中一對是情侶，用完餐後我問他們：「我要回家了，你們兩個要騎到哪裡？」男生住高雄楠梓，女生住台南，因此我告訴男生：「你不是要繼續騎？你可以陪她騎到台南的家！」他卻遲遲沒有應聲，害我乾著急。後來，才發現他們騎去隔壁一家摩鐵休息，才知道剛才應該已有盤算，不好意思回答，現在已經成為夫妻，算是兩人旅途中的甜蜜又青澀的回憶。

後來只剩那一個回美濃的男生，剛走出餐廳就下起豪大雨，雨勢強大到眼睛完全睜不開，媽媽就打電話來關切：「妳怎麼還不回來？」我說：「雨下太大了，我沒辦法騎！」這場大雨讓我擔心起那名夥伴，電話聯繫得知他弟弟前來接應，才放下一顆大石頭，全部成員像是候鳥大舉遷徙，往返兩地之間，最後通通安全回巢。

之前也來過一名車友，剛服完兵役就跑來參加，卻騎了一台登山車，我說：「你要跟緊，不然我怕你會很累！不過，我相信你可以！」因為登山車的齒比跟速度慢，結果竟然跟得上我們，果然年輕

有毅力，後來閒聊才知道他是馬拉松選手，難怪腿力強勁。

目標總在前方，卻並非人人可以到達，適時的鼓勵可以讓人具備力量，相信自己已完成這項任務，

道別之前，我和他約定好，明年記得騎著公路車來赴會！

LULU 貼心小叮嚀：

登山車跟公路車的差別，最明顯的就是公路車彎把，騎乘時身體必需下彎，而登山車平把，

騎乘時背脊打直即可，和淑女車、變速車、摺疊車相同。

一般而言，登山車重量重、齒比小，踩踏起來比較輕鬆，但走得慢，而公路齒比重，整體騎

乘速度上比較快。騎乘遠途，不建議淑女車和摺疊車，比較建議公路車。

出發，路就不遠

「老闆，趕快給我一些食物！」

千萬不要誤會，這不是飢餓遊戲，而是真實上演的生死一瞬間。

西濱經過的村莊不多，要特別注意在哪一個點進行補給，一旦遺漏很有可能再也遇不上一間商店，

有一次竟然忘記補充，趕緊找到一家小雜貨店，趕快一直猛吞零食，老闆睜著眼睛看我狂吃東西，

從他疑惑的神情，可以猜到心裡暗想：「這個人是餓多久了！」

騎單車最怕血糖降低，不可以等到有飢餓感才補充食物，因為等到肚子餓就來不及了，極有可能隨時暈倒，熱天缺水也容易暈倒中暑，水份若是沒有喝足，都是相當危險的一件事。

此外，西濱通常沒有太多大車，但是車速通常都很快，特別是進出快速道路底下涵洞之間，很可能會被魯莽急駛的駕駛撞上，最後先停看聽，保持距離。

雲林有一個全省最貧窮的台西鄉，麥寮與它一線相望，難兄難弟般地緊挨著，荒涼的海岸線，遠處有好多無言的風車，孤獨地轉動著。

此地有許多外籍勞工，當地的雜貨店會看到都是外籍配偶，以前只有外勞會騎腳踏車，因此看到騎單車最怕血糖降低，不可以等到有飢餓感

麥寮那一段，過去當六輕工程進行的時候，遠遠只見漫天黃沙，路旁砂石車呼嘯而過。

我都會吹口哨，作勢搭訕，時常讓我哭笑不得。

鄉下人口結構外移，只剩下沒有戴安全帽的老伯伯、老媽媽，騎著摩托車在街頭穿行，更多的是漁民，為了生計而努力。

西濱沿岸廟宇很多，從嘉義布袋、雲林、七股、台南隨處可見，因為漁民信奉媽祖，所以媽祖廟最為普遍，儘管鄉鎮看起來十分落後，可是廟宇都相當氣派，甚至可以說得上富麗堂皇，可見宗教信仰的力量，提供心理莫大的安慰，讓當地居民願意投入金錢建造一座心靈的廟宇。

當然除了便利商店，廟宇、加油站和警察局都是單車客最佳的補給站，有些還會附設打氣筒，除了幫腳踏車充氣，更能夠幫大夥打氣，大家在這裡休息、如廁，作簡單梳洗，再喝杯咖啡，調整呼吸和心情，再次出發。

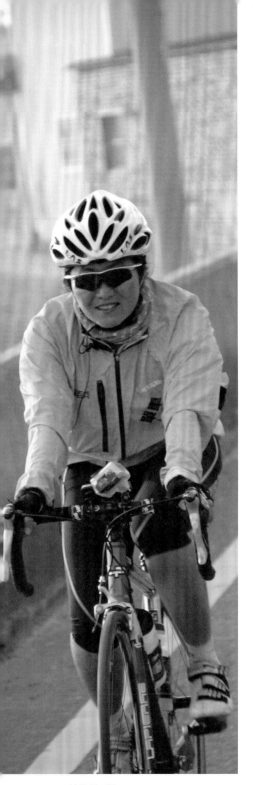

林仲哲 攝

基本上，騎單車和爬山一樣，最好都不要一個人上路，荒郊野外也要攜帶通訊設備，像是手機或衛星導航，可在迷失的時候給予協助。

當我們抵達預定的終站——台南，當然要來上一碗家鄉味，最道地的安平豆花，以傳統的古法製作，真正黃豆研磨，額外加入粉圓、檸檬、紅豆、綠豆等配料，讓身心大為滿足，一解長途旅途的疲憊。

第一年剛好遇上東北季風來襲，非常寒冷，頂著刮骨強風前行，還好當時體力還算好，加上同伴們的相陪之下，一行人大約五點半就在安平吃豆花，回到身心安頓的城堡，對自己完成的無名壯舉興奮莫名，這場比賽沒有排名，這份榮耀不需要獎盃，前來相迎的家人就是最好的禮物。

「不是看到路才出發，而是出發就能找到路。」我始終如此堅信。

當我騎在回家的路上，此時，多希望你也正在圍爐的桌邊，一起團圓。

後記

當我走回原點，才發現是新的起點。

從來不曾忘記，當初為了什麼邁開步伐，跨出舒適圈，立志踩遍世界，只為了看得更高，想得更遠，發揮個人小小的力量，帶動一股追尋生命的熱情，因此夢想之旅開場白總是這麼說：「單車騎透透，登山走透透，人生透氣又透明。」讓我們一起騎出健康，踏出夢想！

如今，暫時到了喘息的尾聲，我依然站在這裡，要向你證明：「出發，路就不遠。」

每趟旅程的結束都是嶄新的開始

人，渴望登高，拉近自己與自然的關係。

整個健行過程就像是一場身心靈的洗滌，當我一步步踏上山路，就意味著已經走在夢想的脊樑上。

喜馬拉雅山，世界屋脊，靠近天空的地方，沒有電話、沒有網路、沒有電視，有的是陣陣寒風、漫漫白雪，與登山者堅強意志與滿足。資源匱乏的時候，一杯熱茶或咖啡、一碗泡麵、一個微笑或擁抱，就足以消除爬山的疲憊困頓，讓心靈富足。

原來，我們需要的這麼少。

親愛的魯爸魯媽。

當我跨上單車，自由騎乘在鄉野山林小徑，可以遺忘風雨的侵襲，無畏前行，只要胸口那份熱情不被澆熄。

當我穿越重重關卡，回到原點，才發現，每趟旅程的結束都是嶄新的開始。

站上世界屋脊大聲唱歌

做過企劃、美術編輯，最後離開固定又優渥的舒適圈，只為了不違心中「出走」的渴望。因此，我把「活在當下玩到瘋」當作人生教條，使我再度踏上旅途。

從台灣百岳、日本富士山、馬來西亞神山，甚至是聖母峰基地營，把世界踩在腳下，才知道人類多麼微不足道，卸下過眼繁華，體悟當下珍惜美好。

我的團員、山友們，有十幾歲小男孩，也有七八十歲老先生，相隔一甲子，堪稱年齡層遍佈最廣的登山團，只因為我相信：「爬山最大的考驗不在高度，而在內心，如果願意跨越那道門牆，人人都有機會站上世界屋脊大聲唱歌。」

這本書，收錄我精心規劃的十六條國內外夢想旅途，希望你看到我如何翻過一座又一座險峻的山頭，騎過一處又一處的鄉鎮，登高望遠，踏實土地，沿路的喜怒哀樂交織成豐富的人文厚度，成為生命不可或缺的養份，現在又到了新的起點，讓我們一同將夢想推到更高的境界。

獻給支持夢想的死忠推手，山友、車友、魯爸和魯媽。

登山客的終極之夢

體驗一趟身心靈的蛻變旅程

走在夢想的脊樑上，
擺脫霓虹城市的繁忙與喧嘩，
眼前盡是一幕幕遼闊豐美的山水饗宴。

專業領隊／嚮導／挑夫提供服務 英國式健行輕鬆愜意／深度走訪世界自然遺產
2015/4/25-5/9、9/26-10/10　　EBC 尼泊爾聖母峰基地營 15 天
2015/4/25-5/13、9/26-10/14　　尼泊爾聖母峰基地營＋島峰登頂 19 天
2015/11/1-11/14　　ABC 尼泊爾安娜普娜基地營 14 天

路路續續：blog.xuite.net／bikelulu／blog
13 次基地營健行照片：www.flickr.com／photos／luluhsiehlulu／sets／
照片：www.flickr.com／photos／luluhsiehlulu／sets／72157603627231002／
報名簡章　謝倩瑩 lulu　0922421102　bikelulu@gmail.com　Facebook 謝倩瑩

追尋世界的中繼站

迎接讓人幸福一整年的御來光

帶領火山口近距離「鉢巡」，觀覽難得一見的「影富士」
在最高的頂上郵便局寄送明信片，讓祝福一路傳遞回台灣

專業領隊 / 嚮導 / 挑夫提供服務 英國式健行輕鬆愜意 / 深度走訪世界自然遺產
2015/7/29、8/26　日本富士山 & 溫泉 5 天
2015/9/2　日本富士山 & 大井川鐵道 5 天
2015/5/27、9/9　馬來西亞沙巴神山 5 天
2015/6/5-6/25　巴基斯坦 K2 基地營健行 21 天
2015/6/5、11/18　非洲吉力馬札羅 & 野生動物 13 天

路路續續：blog.xuite.net/bikelulu/blog
13 次基地營健行照片：www.flickr.com/photos/luluhsiehlulu/sets/
照片：www.flickr.com/photos/luluhsiehlulu/sets/72157603627231002/
報名簡章　謝倩瑩 lulu　0922421102　bikelulu@gmail.com　Facebook 謝倩瑩

台灣島嶼的愛與夢
用雙腳感受土地的溫度

△ 整排椰子樹，見證阿塱壹歷史，體驗草上飛，感受東園部落的灑脫
△ 鎮西堡神木區，聖誕晚會繞營火，細數山頭的紅葉浪漫
△ 玉山之美，兼具氣度和高度，在絕高之巔，領略專屬鄉愁

專業領隊 / 嚮導提供服務 英國式健行輕鬆愜意 / 深度體驗台灣自然人文景觀
2015/3/8、5/17、6/28、8/29、9/20、10/25　阿塱壹 2 天
2015/5/16 合歡山賞杜鵑
2015/10/29～31 玉山 3 天
2015/12/19、12/26　霞喀羅賞楓 / 鎮西堡聖誕 2 天

路路續續：blog.xuite.net / bikelulu / blog
13 次基地營健行照片：www.flickr.com / photos / luluhsiehlulu / sets /
照片：www.flickr.com / photos / luluhsiehlulu / sets / 72157603627231002 /
報名簡章　謝倩瑩 lulu　0922421102　bikelulu@gmail.com　Facebook 謝倩瑩

世界在腳下：踩出你的人生,LULU 的 16 個夢想旅途 / 謝倩瑩作.
-- 第一版 . -- 臺北市：博思智庫,民 104.03
　　面；　公分
ISBN 978-986-91314-2-1(平裝)

1. 登山 2. 世界地理

992.77　　104001358

世界在我家 09

世界在腳下
踩出你的人生，LULU 的 16 個夢想旅途

作　　　者	謝倩瑩（LULU）
攝　　　影	謝倩瑩（LULU）
執行編輯	吳翔逸
專案編輯	胡梭
美術設計	April Wei　Zoe Chen
行銷策劃	李依芳

發 行 人	黃輝煌
社　　長	蕭艷秋
財務顧問	蕭聰傑
出 版 者	博思智庫股份有限公司
地　　址	104 台北市中山區松江路 206 號 14 樓之 4
電　　話	(02) 25623277
傳　　眞	(02) 25632892

總 代 理	聯合發行股份有限公司
電　　話	(02)29178022
傳　　眞	(02)29156275

印　　製	永光彩色印刷股份有限公司
定　　價	320 元

第一版 第一刷　中華民國 104 年 3 月

ISBN 978-986-91314-2-1
©2015 Broad Think Tank Print in Taiwan

博思智庫 Facebook 粉絲團　　Facebook.com / broadthinktank

cy 振宇旅行用品

旅行，繽紛生活！

世界知名行李箱品牌 C.Y. LUGGAGE
1990 年由一對台灣年輕夫妻創立於美國。

「實用」、「平價」
是創辦人一直秉持的信念。
選擇對的旅行箱，
更能為您的旅遊添加更多的色彩！
官網：www.cyluggage.com.tw／Index.
　　　asp?ID=29&ID2=1

2015年
春夏新款

車衣車褲

1511-綠色

1511-藍色

1511-桃紅色

1511-黑色

1513-綠色

1513-藍色

1513-桃紅色

1514-綠色

1514-藍色

1514-桃紅色

1514-黑色

15201-綠色

15201-藍色

15201-桃紅色

15202-綠色

15202-藍色

15202-桃紅色

Uber App帶給您旅遊的交通新選擇！

全球288個城市一鍵輕鬆搞定

輸入優惠序號

BIKELULU

新會員免費首乘優惠，最高享NT$300

① 手機下載 Uber App，輸入基本資料

② 填寫或掃描信用卡，並輸入優惠序號

③ 完成註冊，開始叫車

優惠使用期限至2015年12月31日為止